Gentle light by night

Made in Sweden

Born in 1949. Thousands of new configurations yet to be discovered.

Movie set designer Miriam Myrtell's configuration. Discovered in 2021.
stringfurniture.com/miriammyrtell

Born in 1949. Thousands of new configurations yet to be discovered.

string®

KINFOLK

MAGAZINE		
	EDITOR-IN-CHIEF	John Clifford Burns
	EDITOR	Harriet Fitch Little
	ART DIRECTOR	Christian Møller Andersen
	DESIGN DIRECTOR	Alex Hunting
	COPY EDITOR	Rachel Holzman
	FACT CHECKER	Gabriele Dellisanti
	DESIGN INTERN	Bethany Rush

STUDIO		
	ADVERTISING DIRECTOR	Edward Mannering
	SALES & DISTRIBUTION DIRECTOR	Edward Mannering
	STUDIO & PROJECT MANAGER	Susanne Buch Petersen
	DESIGNER & ART DIRECTOR	Staffan Sundström
	DIGITAL MANAGER	Cecilie Jegsen

STYLING, HAIR & MAKEUP

Afaf Ali, Malin Åsard Wallin, Dominick Barcelona, Taan Doan, Andreas Frienholt, Helena Henrion, Seongseok Oh, Nadia Pizzimenti, David de Quevedo, Ian Russell, Gabe Shin, Zalya Shokarova, Seunghee Son, Sasha Stroganova, Camille-Joséphine Teisseire, Ronnie Tremblay

WORDS

Allyssia Alleyne, Alex Anderson, Rima Sabina Aouf, Katie Calautti, Stephanie d'Arc Taylor, Cody Delistraty, Gabriele Dellisanti, Daphnée Denis, Tom Faber, Bella Gladman, Nikolaj Hansson, Harry Harris, Nathan Ma, Stevie Mackenzie-Smith, Kyla Marshell, Micah Nathan, Megan Nolan, Okechukwu Nzelu, Stephanie Phillips, Debika Ray, Asher Ross, Rhian Sasseen, Charles Shafaieh, Pip Usher, Salome Wagaine, Annick Weber

ARTWORK & PHOTOGRAPHY

Sara Abraham, Gustav Almestål, Ted Belton, Katrien de Blauwer, Luc Braquet, Niccolò Caranti, Valerie Chiang, Giseok Cho, Adrien Dirand, Lasse Fløde, Bea de Giacomo, Oberto Gili, Mac Gramlich, Josh Hight, Victoria Ivanova, Cecilie Jegsen, Douglas Kirkland, Brigitte Lacombe, Romain Laprade, Fanny Latour-Lambert, Nina Leen, Frank Leonardo, Anastasia Lisitsyna, Salva López, Andrew Meredith, Christian Møller Andersen, Inge Morath, Gordon Parks, Piczo, Marcus Schäfer, Yana Sheptovetskaya, Lulu Sylbert, Armin Tehrani, Emma Trim, Leonardo Anker Amadeus Vanda, Andre D. Wagner, Weekend Creative, Paloma Wool, Corey Woosley, Maggie Zhu

CROSSWORD		Anna Gundlach
PUBLICATION DESIGN		Alex Hunting Studio
COVER PHOTOGRAPH		Ted Belton

KINFOLK KOREAN EDITION		DESIGNEUM	CONTACT US
TRANSLATOR	Hyojeong Kim	24, Jahamun-ro 24-gil, Jongno-gu, Seoul 03042, Korea	정기구독 관련 문의 및 질문이나 의견은 KINFOLKEUM@NAVER.COM으로
PUBLISHER	Sangyoung Lee	Tel: 02 723 2556	보내주세요.
EDITOR-IN-CHIEF	Sangmin Seo	Fax: 02 723 2557	
EDITORS	Sangyoung Lee	blog.naver.com/designeum	
PHOTOGRAPHY	Sangmin Seo		
PROOFREADER	Deokhee An		
BUSINESS ASSISTANT	Jaeeun Seo		
EDITORIAL DESIGNER	Namhee Yu		

HOUSE OF FINN JUHL

Finn Juhl | 45 Chair | 1945

finnjuhl.com

Starters

12 – 44

Features

46 – 112

"공간마다 서로 다른 이야기를 전하고 싶다."
PIERRE YOVANOVITCH — P. 55

Photograph: Romain Laprade

Youth

Directory

114 – 176

178 – 192

"나는 젊은이들이 공감을 선택하기를 원한다."
NIC STONE — P. 153

Photograph: Romain Laprade

nature, delivered.

Genovese basil

PICCOLO

개인적으로 중요한 성장기를 보내고 있으며, 문화적으로 무시무시한 파괴력을 지닌 청소년은 인류 전체의 상상력에 크게 기여하는 집단입니다. 더 이상 젊지 않은 사람들에게 청소년기는 반항, 무책임, 그리고 광활한 미래가 펼쳐져 있다고 잠시나마 믿었던 장밋빛 추억의 시절로 남아 있지요. 하지만 오늘날 젊은이들이 마주한 현실은 결코 녹녹지 않습니다.

114페이지에는 패션 잡지 『월릿』의 21세 편집장 엘리세 비 올슨의 인터뷰가 소개됩니다. 그녀는 13세부터 패션 업계가 깊은 관심의 대상인 젊은이들의 말에 실제로 귀를 기울이게 하려고 노력했습니다. 이제 더 이상 자신이, 또는 다른 누가 한 세대를 대변해야 한다고 생각하지 않지만 여전히 자신의 특별한 영향력을 이용해 패션 업계가 책임을 다하도록 압박하고 있지요. 『월릿』의 창간호에서 그녀는 업계 선배들에게 단순하기 그지없는 질문을 던졌습니다. 당신의 영향력이나 권력에서 이득을 얻는 사람은 누구인가… 당신을 제외하면?

39호에서 우리는 젊은이의 천진난만한 낙관주의와, 세상이 뜻대로 펼쳐지지 않고 오히려 좁아지는 듯이 느껴지는 시기에 성장기를 보내야 한다는 심각한 현실을 균형 있게 다루기 위해 노력했습니다. 146페이지에 등장하는 베스트셀러 청소년 소설 작가 닉 스톤은 이렇게 멋진 말을 해주었습니다. "세상이 실제로 어떤지 내 독자들이 알기를 바라지만, 세상에 어떻게 나아갈 것인지, 자신에 대해 무엇을 믿을지를 스스로 결정할 수 있다는 사실도 알게 되기를 바란다. 154페이지의 '나에게 쓰는 쪽지'에서는 우리가 좋아하는 사람들의 복잡 미묘했던 성장기를 엿볼 수 있습니다. 지난 호 인터뷰에 참가한 6인이 10대 시절의 자신에게 편지를 쓴 것이지요. 138페이지의 패션 화보 '민망함'에서 우리는 우연찮게 친구와 같은 옷을 입고 파티에 왔을 때처럼 애초에 웃길 의도가 없었지만 우스꽝스러워진 상황들을 찾아봅니다.

또 이번 호에서는 디자이너 피에르 요바노비치가 공들여 복원한 프로방스의 성을 둘러보고, 소믈리에 그레이스 마하리와 함께 와인을 마시고, 인터넷 코미디의 여왕 에바 빅터를 만납니다. 짧은 칼럼과 긴 에세이에서 우리의 기자들은 이번 시즌의 중요한 질문을 검토합니다. 심야 토크쇼가 더 이상 재미없는 이유는 무엇일까? 자녀를 인스타그램 인플루언서로 만들어도 괜찮을까? 왜 모든 우유팩에 이류 코미디언이 쓴 것 같은 문구가 인쇄되는 걸까?

JOHN CLIFFORD BURNS & HARRIET FITCH LITTLE

Premium Subscription

Become a Premium Subscriber for $75 per year, and you'll receive four print issues of the magazine and full access to our online archives, plus a set of *Kinfolk* notecards and a wide range of special offers.

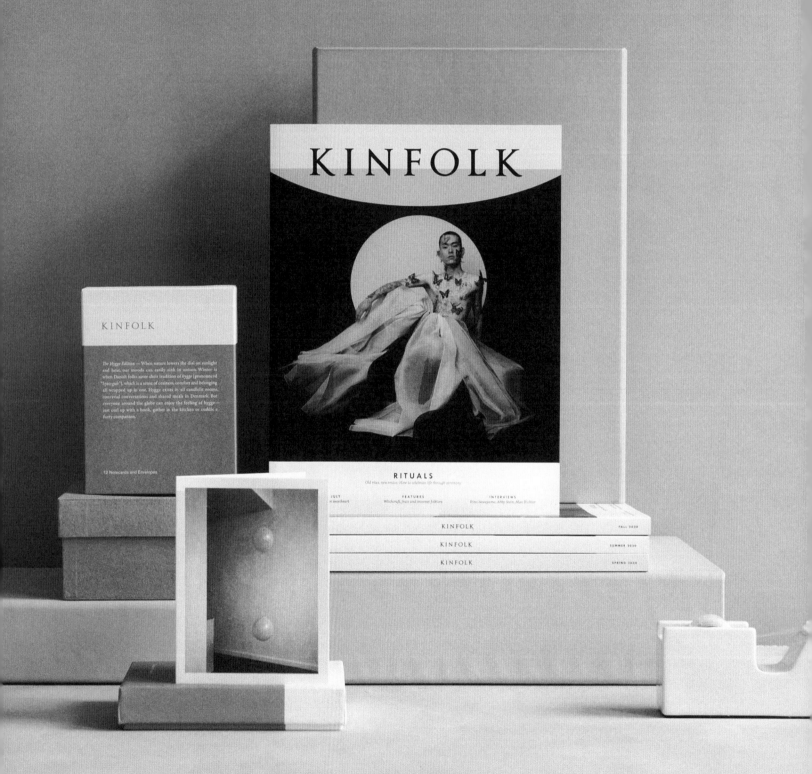

1.

Starters

12 — 44

Half a Notion

이랬다저랬다

양가성의 재평가

세월이 흐르면 단어의 의미는 변화하게 마련이고, 그 방향은 변화를 불러온 문화에 대한 비밀을 드러낸다. 양가성을 예로 들어보자. 많은 사람들이 이 단어를 "당신이 무엇을 선택하든 나는 개의치 않는다."는, 자신에게 별 의견이 없다는 의미로 사용하게 되었다. 그러나 본디 이 단어는 모순된 감정과 태도가 동시에 존재하는 상태를 가리킨다. 양가성은 스위스의 정신의학자 오이겐 블로일러가 1910년에 만든 의외로 젊은 단어다. 곧바로 프로이트가 이 단어를 받아들였다. 그는 특히 같은 인물에 대해 사랑과 증오를 동시에 품는 양가성을 인간의 본질적인 경험이라고 보았다. 프로이트의 요지를 이해하기 위해 꼭 그의 논문을 읽어야 할 필요는 없다. 형제자매만 있으면 충분하다.

어린이를 주로 연구한 위대한 정신분석학자 멜라니 클라인은 프로이트의 이론을 한층 감정적으로 해석했다. 그녀에 따르면 유아기에는 아직 부모를 우리와 별개의 인간으로 여기지 않는다. 우리를 안아주는 '좋은' 어머니와 우리를 내려놓는 '나쁜' 어머니만 있을 뿐이다. 성장 과정에서 이 두 어머니가 같은 인물의 다른 면모라는 사실을 깨닫게 되면서부터 양가성에 대한 우리의 길고 실망스러운 여정이 시작된다.[1]

많은 사람들이 자신의 양가성을 두려워한다. 당연하지 않을까? 흠모하는 대상에게 냉정히 거부당할 수도 있는 감정과 욕망을 인정해야 하기 때문이다. 우리 자신의 모순을 자각하면 삶은 풍성해질지언정 마음은 힘들어진다. 인생에서 겪는 가장 탁월한 기쁨들은 그런 고충을 없애주겠다고 약속하는 것 같다. 사랑에 푹 빠지면 우리는 연인의 허물을 보지 못한다. 그러면서 자신이 영원히 잃었다고 생각한 것을 되찾아주었다며 상대를 숭배한다. 하지만 우리의 양가감정은 어느 순간부터 다시 고개를 들 수밖에 없다. 우리에게 저마다의 생각이 있듯이 우리의 연인에게도 자기만의 생각이 있다.

하지만 우리의 일부는 절대 희망을 버리지 않으며, 그 희망은 끔찍한 결과를 낳을 수 있다. 정치가 생겨난 이후로 항상 옳고 그름이 단순 명확했던 그리운 과거로 복귀하겠다고 약속하는 정치인들이 존재했다. 우리는 그 말이 옳았음이 증명되어서가 아니라, 우리 역시 말하는 법을 배우기 전에 어떤 식으로든 그런 시절을 경험했기 때문에 그들의 약속을 덥석 믿어버린다.[2]

온라인에서는 대체로 양가성이 금지되어 있다. 우리 안의 양가성을 부정하고 타인 안의 양가성을 공격해야 한다는 압박감을 느낀다. 우리가 어느 편인지 분명히 해야 하기 때문이다. 결국 심각한 불의가 판치는 곳에서 양가성을 느끼며 시간을 낭비할 사람이 누가 있을까? 친한 친구들 사이에서 느끼는 안도감은 양가감정의 피난처다. 친구들은 있는 그대로의 우리, 우리에 대한 그들의 사랑, 우리의 양심에 대한 신뢰를 바탕으로 우리가 하는 말을 받아들인다. 그 보상으로 그들은 우리에게서 검열을 거치지 않은 친밀감과 웃음을 얻는다.

언젠가 내가 찾아간 정신분석 전문가는 이런 말을 했다. "자신의 양가성을 부정하면 자아의 횡포를 불러오게 되고 타인의 양가성에 편협하면 전체주의에 이르게 됩니다." 좌파와 우파를 가리지 않고 수많은 사람들이 지금껏 이런 길에 빠졌다. 진정한 자신의 목소리에 귀를 기울이고 행동과 생각을 구별하면 그런 길을 피할 수 있다. 우리는 선량한 이들에 대한 분노와 악랄한 사람들에 대한 호감을 인정하고 마주해야 한다. 꿈의 줄거리가 그렇듯 이런 감정은 그 첫인상과 같은 법이 없다.

불의에 대한 무관심은 옳지 못하다. 우리는 살면서 무엇이 옳은지를 판단하고 그에 따라 행동해야 한다. 하지만 가장 심오한 문제에 대해서도 양가성을 갖는 것이 인간이다. 그 차이를 깨닫는다면 세상은 한결 아름다워질 것이다. *Words by Asher Ross*

NOTES

1. 양가성은 성차별을 판단하는 유용한 기준이 되었다. 1990년대 후반에 피터 글릭과 수전 피스크는 여성에 대한 긍정적이거나 부정적인 고정관념의 존재를 확인하여 성차별 여부를 섬세하게 밝히는 '양가적 성차별주의 척도'를 개발했다.

—

2. 정치적 양가성은 무관심을 뜻하지 않는다고 이해해야 옳다. 양가적 유권자는 두 가지 모순된 개념이 양립할 수 있음을 받아들이는 사람이다. 이를테면 개인의 자유에 대한 강한 신념과 국가가 특정 행위를 제재해야 한다는 기대는 동시에 가질 수 있다.

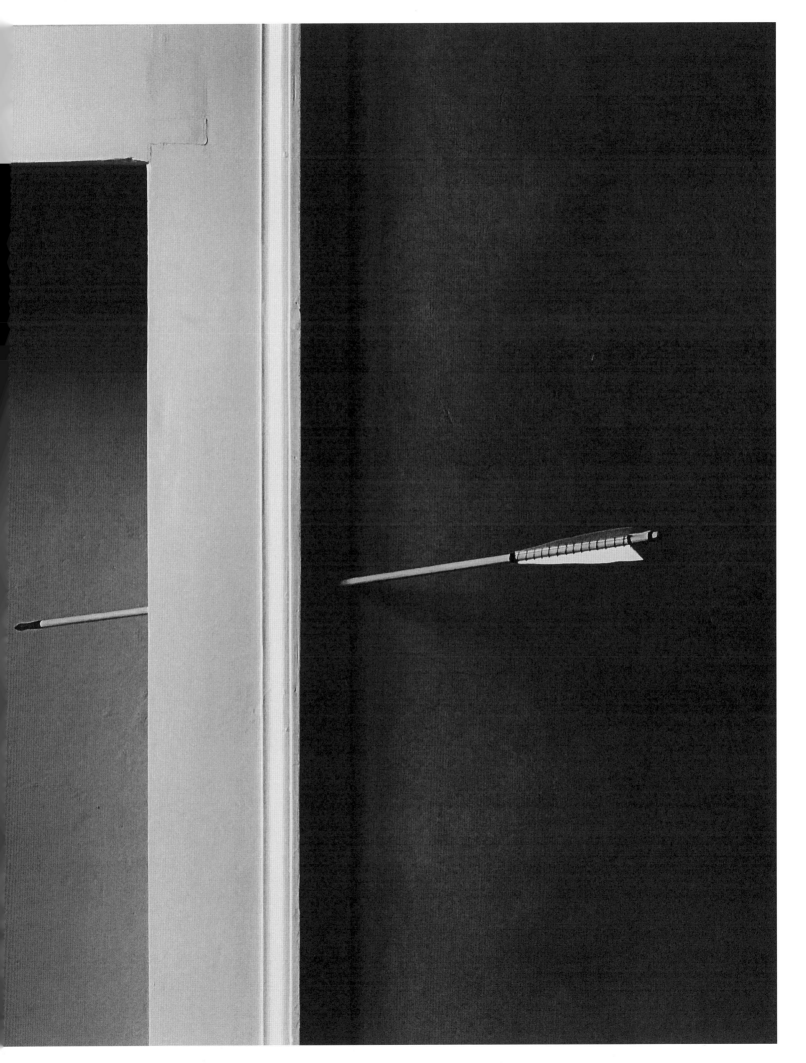

손으로 그린 41개의 패턴으로 구성된
뒤파스티에의 〈무티나〉 타일 컬렉션은
배치 방법이 무궁무진하다.

프랑스의 예술가 나탈리 뒤파스키에는 스물두 살에 고향 보르도를 떠나 밀라노로 이주했다. 그곳에서 그녀는 디자이너 에토레 소트사스와 함께 영향력 있는 젊은 예술가 집단인 멤피스 그룹을 창립했다. 이들은 화사한 색감과 기묘한 형태를 추구하는 디자인으로 모더니스트 트렌드에 반기를 들었다. 30년 넘게 그림에만 전념한 그녀가 최근에 이탈리아의 타일 브랜드 〈무티나〉와의 협업으로 탄생시킨 첫 타일 컬렉션 '마토넬레 마르게리타'와, 그녀의 작품에서 색상이 하는 역할에 대해 이야기한다. *Interview by Gabriele Dellisanti*

GD: 당신의 작품에서는 한결같이 톡톡 튀는 색 조합이 인상적이다. 화려한 색에 매력을 느끼는 이유는 무엇인가? **NDP:** 내 작품에는 항상 컬러가 많이 쓰이지만 어떤 색이든 특정 색과 나란히 배치되어야만 생생하게 보인다. 마토넬레 마르게리타도 다채로운 색상이 특징이지만 수수하게 갈지, 과감하고 강렬하게 갈지는 그때그때 선택할 수 있다.

　GD: 〈무티나〉를 위해 마토넬레 마르게리타 컬렉션을 만들었다. 최소한의 디자인으로 최대한의 창조성을 발휘하기 위한 적절한 균형점을 어떻게 찾았나? **NDP:** 마토넬레 마르게리타 디자인은 미니멀과 거리가 멀다고 생각한다. 나의 창조성만 표현하기보다 단순한 기호와 색상을 흥미롭게 활용하는 방법을 찾고자 했다. 이 프로젝트를 위해 손으로 패턴을 만들고 그림을 새로 그렸다.

　GD: 패턴이 색상을 어떻게 활용하면 다양한 배치가 가능한가? **NDP:** 배치와 조합을 내가 미리 고정하고 싶지 않았다. 사용자가 자유롭게 디자인할 수 있기를 바랐다. 이 컬렉션은 많은 가능성을 허용한다. 타일로 바닥과 벽 전체를 덮을 수도 있고 부분적인 장식으로 활용할 수도 있다. 전부 각자의 창조성에 달렸다.

　GD: 당신은 작품을 제작할 때 3D 구성 요소들을 만든 다음 채색을 하는 경우가 많다. 실제 장면을 그리는 것과 비교해 이런 작업 방식의 매력은 무엇인가? **NDP:** 추상적인 형태를 표현하면 스토리를 붙이지 않아도 되니까 좋다. 내가 이미 여러 차례 시도했듯이 작업실이나 주방에 있는 사물을 그리면 항상 스토리가 따라붙기 때문에 나로서는 별로 관심이 없는 상징이나 개념을 감상자들이 보게 될 수 있다. 이런 추상적 형태들도 실세계에서 가져오는 것들이지만 철저히 상징적이다.

　GD: 작년에 〈무티나〉의 'BRIC' 전시회에 출품한 만든 벽돌 조형물에도 직접 채색을 했나? **NDP:** 사실 나는 큰 물건에는 색칠을 하지 않는다. 오히려 작은 것에 큰 그림을 그린다고 해야겠지만 그 조형물들은 절대 작지 않았다! 일단 장인이 카탈로그에서 벽돌을 골라 색칠을 했고 나는 전시회의 조형물을 어떻게 구성할지 세세하게 지시했다.

　GD: 화사한 타일을 붙인 표면이 페인트칠한 공간에 비해 좋은 점은 무엇인가? **NDP:** 주부 입장에서 보면 타일 표면은 청소하기 쉽고 늘 새것 같다!
—
이 기사는 〈무티나〉와 공동으로 작성되었다.

What the Duck

웬 오리

오리 건축물을 소개합니다

사진작가이자 역사학자인 존 마골리스는 40년간 직접 차를 운전해 미국 전역을 다니며 도로변의 건축물을 촬영했다. 커피포트를 닮은 커피숍, 핫도그 형태의 패스트푸드점, 거대한 가리비 껍데기 모양의 (이미 짐작했겠지만) 셸 주유소 등을 카메라에 담았다. 마골리스는 어릴 때부터 이런 솔직한 건물들을 애호하여 볼 때마다 있는 그대로 포착했다.

이런 유쾌하고 직설적인 건물을 가리키는 '건축 오리'라는 용어가 있다. 데니스 스코트 브라운, 로버트 벤투리, 스티븐 아이제너가 독창적인 저서 「라스베이거스에서 배우기」에서 만든 이 용어는 기능을 구조에 통합하는 건축물을 가리킨다. 롱아일랜드의 오리 농장주가 지은 '빅 덕'이라는 콘크리트 가게에서 영감을 받은 이름이다. 스코트 브라운, 벤투리, 아이제너는 장식된 간판이 딸린 기능적 건물로, 좀 더 흔히 볼 수 있는 '장식된 헛간'과 건축 오리를 구분했다. 제2차 세계대전 이후 오리는 미국의 대로변 어디서나 눈에 띄었다. 자동차 문화가 호황을 누리면서 새 주간 고속도로 시스템은 기업들이 그 목적을 신속하게 전달하는 데 꼭 필요한 수단이 되었다.

뒷좌석에 앉아 따분해하던 아이들에게 사랑받았고 인근 주민들에게는 지역의 상징물처럼 취급받았지만, 이런 건물들에 대한 평가는 극과 극으로 나뉘었다. 지나치게 키치스러워서만은 아니다. 스코트 브라운, 벤투리, 아이제너는 오리의 기능과 구조가 건물의 상징성에 부합한다고 주장했다. "모더니스트 입장에서 그것을 디자인에 접근하는 올바른 방식으로 보기는 어렵다." 런던대 바틀렛 건축과 강사 루크 피어슨의 설명이다. 하지만 피어슨은 그 직설적인 표현 방식에 재미가 있다고 믿는다. "오리는 순수한 효율성의 개념에서 우리를 떼어놓는다." 아이스크림 가게가 아이스크림콘 모양일 때 "건물은 건축 형태에 압축된 특정한 역사와 연결된다."

마골리스가 사진으로 남긴 도로변의 건물들은 이제 대부분 존재하지 않는다. 획일적인 체인점에 자리를 내주기 위해 철거되었거나 저절로 파손되었다. 하지만 우리가 보고, 생각하고, 웃을 수 있게끔 설계된 재기발랄한 건축의 감탄사에는 신선한 낙관주의가 담겨 있다. 건축 비평가 폴 골드버거가 '풍경의 느낌표'로 묘사한 오리를 좋아하지 말아야 할 이유가 있을까? *Words by Stevie Mackenzie-Smith*

Photograph: Mac Gramlich / Getty Images

Left Photograph: Yana Sheptovetskaya for *British Vogue.* Right Photograph: Weekend Creative

더 많은 제품
by Pip Usher

옛날 옛적에는 제품이란 단순히 판매를 목적으로 하는 물건을 의미했다. 하지만 이 자본주의적 약칭은 이제 변신을 거쳐 욕망의 광채를 내뿜고 있다. 온갖 화장품이나 헤어 케어용 상품을 통칭하는 업계 용어가 된 '제품'은 그 의미의 모호함을 하나의 속성으로 변모시켰다. 넷플릭스의 정리 프로그램 「홈 에디트」에서 '제품 구입'(여기서는 수납장과 상자를 정리한다는 의미)은 갖가지 정리 고민을 해결하는 만병통치약이다. 파티에 나타난 의문의 손님처럼 이 단어는 어떤 정보도 노출하지 않는다. 그리고 이런 애매함 때문에 느닷없이 갈망의 대상이 된다. 수긍할 수 없다고? '헤어용 제품'이나 샴푸를 '젖은 머리카락을 씻는 데 사용하는 끈적한 액체'라고 표현해보자. 아무리 고급 브랜드라도 그 매력이 대번에 사라질 것이다.

On Wackaging

귀여운 제품 포장

우유팩은 당신의 친구가 아니다

지난 2014년 『가디언』은 "음식이 스스로를 1인칭으로 일컫는 이유는 대체 무엇인가?"라는 질문을 던졌다. 이제 『킨포크』가 다시 묻는다. 재잘거리는 말투, 스스럼없는 광고 카피 (당신의 칸막이 좌석에 앉아 당신의 테이블 매트에 자기 이름을 쓰는 식당 종업원의 활자 버전)는 일견 기업의 엄숙주의를 거부하고 기업이 고객을 아끼던 전설의 시대로 되돌아간 듯한 인상을 준다. 과거에 의인화는 시인들의 영역이었다. 이제는 상추가 냉장고의 채소 보관실에 들어가고 싶다고 당신에게 귀띔해야 하는 시대가 되었다. 코카콜라는 "세상을 상쾌하게 하고 변화를 주기 위해" 찾아왔다고 우긴다. 어이없는 주장이지만 적어도 세상을 지배하겠다는 야망만큼은 솔직히 드러낸 셈이다. 〈치폴레〉의 종이봉투에 적힌 문구("비열하게 굴지 마. 모두를 사랑해봐.") 또는 〈오틀리〉의 바리스타 에디션 귀리 음료 사용법("데우고 거품 내면 바로 마실 수 있죠. 나를 믿어요.")과는 확연히 다르다.

'나'란 누구일까? 회사일까? 아니면 카피라이터? 아니면 음료? 명령조로 "나를 믿어요"라니 진심일까? 포스트모던인가? 귀리우유를 일단 믿어야 하는 이유는 뭘까? 〈치폴레〉는 '비열함'을 어떻게 정의할까? '모두를 사랑'하려는 노력이 부리토와 정확히 무슨 관계가 있을까? 감자튀김과 과카몰리를 주문하면 진부한 이야기가 딸려와야 하는 이유는 뭘까?

발랄한 어조에 의미심장한 메시지를 숨긴 채 일종의 세속적 유신론으로 고객의 도덕 규범에 침투하면 브랜드 충성도를 높일 수 있다고 주장할지도 모른다. 하지만 이제 고객들은 (주로 광고주들 덕분에) 광고의 모략을 뻔히 꿰뚫게 되었으니 기업이 이런 수법을 계속 쓸 이유가 딱히 없다고 볼 수도 있다. 맞아요, 우리는 당신한테 물건을 팔고 싶어요. 그래요, 당신은 우리가 당신에게 뭔가를 팔아먹으려고 이런다는 걸 알죠. 네, 당신이 안다는 걸 우리도 압니다. 그러니까 우리 모두 '밀당'은 그만두고 얘기 좀 나누는 건 어떨까요?

물론 이런 전개는 전혀 현실적이지 않다. 수다는 여전히 구매를 권유하는 수단이다. 더욱이 그것은 별 의미 없는 대화로 위장한 집요한 유혹이다. 적어도 기업의 엄숙주의는 고객이 그들과의 관계를 거래 이상으로 본다고 간주하지는 않을 만큼은 고객을 존중했다. 하지만 이 새로운 전략은 재포장된 거짓말이다. 정장, 경직된 광고인, 무미건조하고 기술적인 용어로 쓰인 사용법과 성분들은 자취를 감췄다. 이제는 로봇이 인간의 탈을 쓰고 있다. 우리와 함께해요. 우리는 당신을 사랑하니까요. *Words by Micah Nathan*

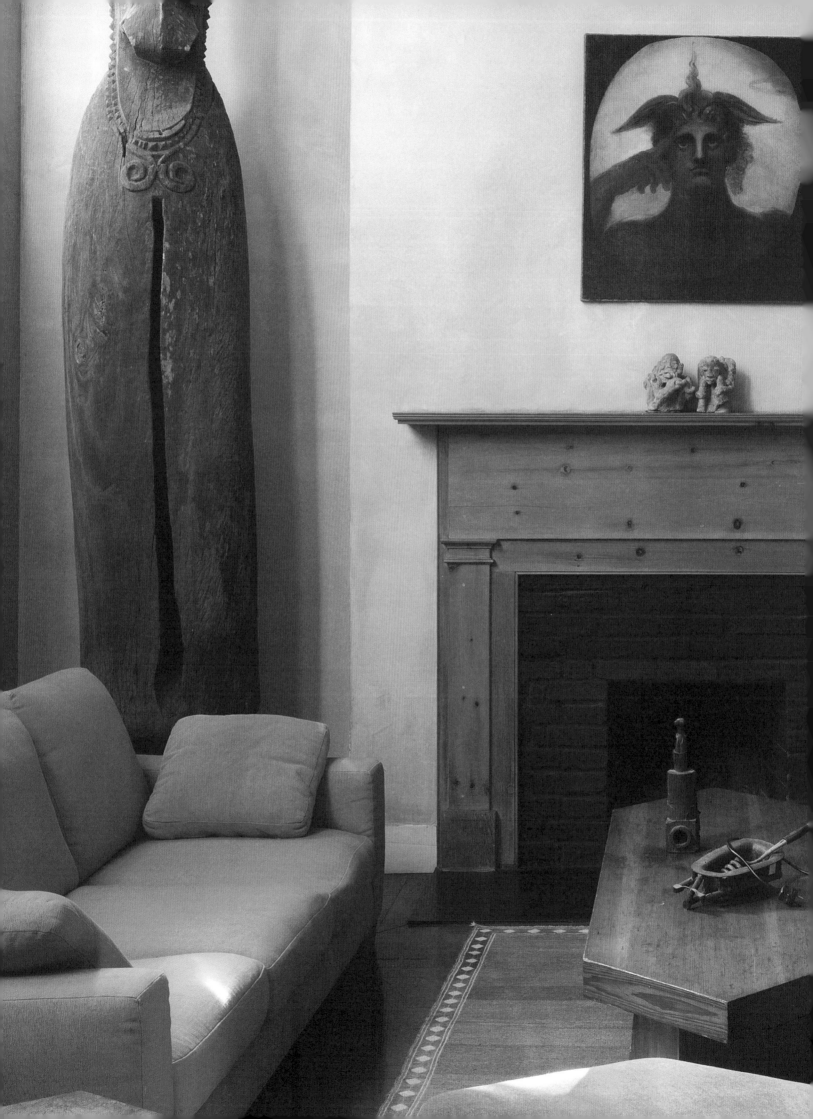

차분하고 침착하게
by Pip Usher

1981년 뉴욕으로 이주한 이탈리아 화가 프란체스코 클레멘테는 이 도시의 실험 예술 환경과 조우했다. 인간의 형상을 생생한 파스텔톤으로 그리는 클레멘테는 이미 '구상회화로의 복귀' 운동의 대표 주자로 알려져 있었다. 선구적인 거리예술가 장 미셸 바스키아와 팝아트의 상징 앤디 워홀 등이 그의 새 친구가 되었다. 세 남자는 창조적인 협업을 시작하기로 뜻을 모았다. 각자 그림을 시작하되 다른 두 사람이 캔버스에 아이디어를 추가할 수 있게 충분한 여백을 남겨두었다. 클레멘테의 공동 작업은 처음이 아니었다. 70년대의 첫 인도 방문 이후 그는 수공예에 매료되어 자이푸르와 오리사 출신 장인들의 재능을 「프란체스코 클레멘테 작作」 미니어처 시리즈에 활용했다. 바스키아, 워홀과 힘을 모은 시기에 클레멘테는 비트족 시인 앨런 긴즈버그의 시구를 인용한 작품도 제작했다.

그리니치빌리지의 타운하우스에 클레멘테는 오랜 세월에 걸쳐 폭넓은 미술품을 들여놓았다. 거실에는 헨리 푸젤리의 18세기 회화 「사탄의 머리」 옆에 남태평양에서 가져온 나무 조각상이 우뚝 서 있다. 뜻밖의 조합이지만 클레멘테 본인의 작품 활동이 증명하듯 때로는 그런 의외성이 가장 인상적이다.

Photograph by Oberto Gili

New Challenge

새로운 도전

이케아 효과

by Pip Usher

평면으로 포장된 가구를 조립하다가 짜증나고 헷갈린다면 마음을 편히 먹자. 결국 조립된 상태로 구입한 가구보다 애착을 느끼게 될 테니까. '이케아 효과'라고도 하는 이 심리 현상은 소비자가 어느 정도 직접 공을 들여야만 완성되는 제품을 과대평가하는 인지 편향을 가리킨다. 소비자에게 허드렛일을 시키면 상품의 감성적 가치가 높아진다니, 브랜드 입장에서는 솔깃한 정보가 아닐 수 없다. 하지만 조립 방법이 너무 까다로우면 이 전략은 역효과를 낼 수 있다. 이 용어를 만든 학자들에 따르면 "수고는 헛수고가 아닐 때만 애정으로 이어진다." (위: 스토야 테이블 램프. 가운데: 스토야 펜던트 램프. 아래: 빌버트 의자. 전부 빈티지 〈이케아〉.)

틱톡은 춤판에 지각변동을 가져올까?

세계 어디를 가든 똑같은 카페를 찾을 수 있다. 그런 카페의 인테리어에 어떤 특징이 있는지는 당신도 잘 안다. 천장에 매달린 식물, 벽돌 장식, 노출 콘크리트. 이 보편적인 심미적 특성의 출처는 인스타그램이다. 이 플랫폼이 성장하면서 유행에 민감한 젊은이들을 끌어들이려는 사업자들은 인기 있는 인스타그램 사진에서 아이디어를 얻기 시작했다. 인스타그램에서 가져온 인스타그램을 위한 인테리어 디자인이 시작된 것이다.

소셜 미디어 플랫폼 덕분에 디자인에 관심이 많은 사람들은 도쿄에 살든 털사에 살든 밀레니얼 시크 인테리어 디자인을 쉽게 접할 수 있다. 하지만 Z세대에게 물어보면 인스타그램은 엄청 구린 매체. 현재 가장 핫한 소셜 미디어 플랫폼은 틱톡이며, 사람들이 틱톡에 가장 자주 올리는 것은 자신의 춤추는 영상이다. 인스타그램이 인테리어 디자인에 영향을 미쳤듯 틱톡도 안무에 영향을 미칠 수 있을까?

틱톡에서는 온갖 유형의 체조 선수, 치어리더, 전문 댄서를 찾을 수 있다. 이 유행 창조자들은 G등급 2단계부터 경고 딱지가 붙어야 하는 것까지 다양한 수위의 춤을 추는 자신의 짧은 영상을 게시한다. 눈길을 사로잡는 춤들은 다양한 틱톡 커뮤니티에서 배어나와 청소년 문화 전반에 스며든다.

거기서부터 아마추어들이 바통을 물려받는다. 가장 잘나가는 틱톡 댄스 비디오는 단연 댄서 본인이 신나게 즐기는 영상들이다. 더구나 이 매체는 반복하여 즐기는 게 맛이다. 전문 춤꾼들은 춤을 배우려는 사람들을 위해 어려운 춤을 추는 자신의 영상을 절반 속도로 올리거나 가장 어려운 동작을 분석한 해설판도 함께 게시한다. 일단 플랫폼에서 걸러진 다음 새로운 댄서들이 각자 자기만의 몸동작을 추가하면서 춤은 변화를 겪는다. 모든 시도가 성공하는 것은 아니다. 8월에는 한 틱톡 사용자가 카디 비와 메건 더 스탤리온의 여름 영상을 보고 'WAP' 댄스를 시도하다가 병원에 실려 갔다.

인스타그램 속 인테리어가 잘 먹히는 한 가지 이유는 흰 배경 앞의 자주색 다육 식물은 휴대폰에서 더 근사하게 보이기 때문이다. 마찬가지로 인기 있는 틱톡 댄스(이를 테면 '레니게이드Renegade'와 '세이 소Say So')는 세로 카메라 프레임에서 보게끔 설계되었다. 따라서 대체로 가만히 서 있거나 심지어 앉아 있을 때 쉽게 할 수 있는 팔 동작 위주로 구성된다. 대중에게 춤을 가르쳐줄 수는 있어도 앨빈 에일리 같은 춤은 절대 아니다.

하지만 춤을 잘 추는 것이 그들의 최종 목표는 아니다. 오히려 그들은 춤을 재미의 도구로 쓴다. 그 때문에 그들이 창작한 춤에 대중이 좀 더 쉽게 다가갈 수 있는지도 모른다. 로라 던이 가세한다면 우리 할머니가 일요일 점심 때 '투시 슬라이드'를 추는 것도 시간문제가 될 것이다. *Words by Stephanie d'Arc Taylor*

Left Photographs: Courtesy of The IKEA Museum. Right Photograph: Anastasia Lisitsyna for MY812

Photograph: Paloma Wool

Flash Back

플래시 몹의 쇠퇴

식어가는 플래시 몹의 열풍에 대하여

지독히 단순한 개념이다. 친구, 친구의 친구, 생판 모르는 사람들에게 이메일이나 문자메시지를 돌린다. 원하는 사람들이 지정된 공공장소에 모여 마이클 잭슨 추모 댄스, 광선검 결투, 베개 싸움 등 괴상한 활동에 자발적으로 참여하면서 행인들을 놀라게 한다. 사람들의 이목을 끄는 이 조직적 활동은 단 몇 분 만에 끝난다.

2003년 맨해튼에서 최초의 플래시 몹이 열린 이후, 그 가치와 목적이 대체로 정의되지 않은 10년 동안 이 기묘한 즉흥 행사는 인터넷과 모바일 기술을 재미있게 활용하는 한 가지 방법으로 인식되었다.

20년 사이에 엄청난 변화가 생겼다. 소셜 미디어 시대에 우리는 가상 커뮤니케이션이 갖가지 실제 행동으로 이어질 수 있음을 당연한 듯이 받아들인다. 크리에이터 타일러는 트위터와 인스타그램에서 깜짝 쇼를 발표해 대낮에 런던 모처에 수백 명의 팬을 집결시킬 수 있으며, 홍콩 시위대는 왕왕 플래시 몹 전술을 구사해 경찰을 엿 먹이고 수사를 피한다.

그런데도 플래시 몹 개념이 구닥다리로 느껴지는 이유는 뭘까? 아마도 인터넷이 더 이상 물리적 교류로 가는 디지털 관문으로 인식되지 않는다는 점이 가장 큰 변화일 것이다. 인터넷은 그 자체로 하나의 우주다. 우리는 전혀 만날 생각이 없는 링크드인 인맥과 트위터 팔로워의 네트워크를 만들었고 실생활에서의 우정도 와츠앱 채팅, 인스타그램 스토리, 페이스타임 통화를 통해 원격으로 키운다. 이런 환경에서 플래시 몹은 1950년대에 유행하던 공중전화 박스 한 칸에 최대한 많은 사람 욱여넣기만큼이나 후졌다.

플래시 몹이 아예 자취를 감췄다는 뜻은 아니다. 간혹 플래시 몹 스타일의 청혼이나 음악 공연이 뉴스피드에 등장한다. 하지만 예전 같지는 않다. 이런 실제 행동조차도 이제는 온라인 대량 유포를 염두에 둔 기획의 산물이다.

무엇보다 플래시 몹은 웹 1.0 시대에 인터넷을 대하던 태도의 잔재다. 새로운 것이 처음 시작될 때만 존재할 수 있는 소박한 낙관주의와 설렘을 상징한다. 초창기 플래시 몹은 이미지 아카이브와 유튜브 클립으로 명맥을 유지하더라도 그 열정을 되찾기는 쉽지 않을 것이다. *Words by Allyssia Alleyne*

Word: Umarell

단어: 우마렐

어원: 별로 새로울 것 없는 개념을 가리키는 새로운 표현 '우마렐'은 건설 현장에서 작업 진행 상황을 지켜보며 시간을 보내는 나이 든 남자를 뜻한다. 이탈리아 작가 다닐로 마소티가 2005년에 만들어낸 이 단어는 볼로냐 방언으로 '노인'을 의미하는 'umarèl'을 변형한 신조어다. 대체로 집단 현상을 묘사하는 단어이므로 올바른 복수형은 표준 이탈리아어 문법에 따른 'umarelli'가 아니라 영어화된 'umarells'라는 사실을 알아두는 것이 중요하다. 덕분에 이탈리아어 이외의 언어에서도 이 단어를 쉽게 인용할 수 있다.

의미: 오전 8시쯤에 마을 광장이나 인도, 길모퉁이에서, 건설 현장 펜스 안쪽에서 무슨 일이 진행되는지 기웃거리는 그들을 볼 수 있다. 오전 10시쯤에는 보통 옹기종기 모여 생중계를 듣는다. 그러나 그들은 안전모를 쓴 기술자가 아니라 우마렐이다. 납작한 모자와 베이지색 외투 차림으로 뒷짐을 지고 서서 인부들을 지켜보는 은퇴한 남자들.

비하 또는 조롱의 의미가 담긴 만큼, 이 개념은 소외된 사회계층을 돌보는 공동체 사업을 일으키는 계기로 작용했다. 이 단어가 탄생한 볼로냐 지역의 여러 도시에서는 관리자가 없는 작업장을 감독하는 대가로 소액의 급여를 지급하거나 가장 근면한 공무원에게 '올해의 우마렐' 훈장을 수여하는 등 경계심 많은 지역 노인들에게 실제로 보상을 하기 시작했다. 2016년에는 미국 프렌차이즈 〈버거킹〉도 이 현상에 주목했다. 이 회사는 패스트푸드 혐오로 유명한 나라의 환심을 사기 위해 이탈리아 전역을 대상으로 새로 오픈을 계획한 매장에 우마렐을 채용하겠다는 소셜미디어 캠페인을 시작했다.

아직 옥스퍼드 영어사전에 등재되지는 않았지만 「어반 딕셔너리」는 이 단어의 폭넓은 용례를 제시한다. 그 정의에 따르면 우마렐은 이탈리아의 건설 현장 주위에만 어슬렁대는 것이 아니라 어디에나 있다. 그들은 "같은 공동체에서 일을 좀 하려는 사람들에게 온갖 훈수를 두지만 정작 자신은 아무 일도 하지 않는 사람"이다. 동료가 됐든 관리자가 됐든 이웃이 됐든 누구에게나 우마렐이 있다. 어쩌면 누구에게나 우마렐이 필요할지도 모른다. 우리가 일을 제대로 하는지 누군가 어깨 너머에서 감시하고 있다면 아무래도 생산성이 높아지지 않을까?

Words by Annick Weber

2017년에 이탈리아 회사 〈수퍼스터프〉는 3D 프린트로 제작한 탁상용 우마렐 피규어로 대히트를 쳤다. 산만한 직장인에게 자극을 주기 위해 고안된 키 15센티미터의 남자는 미국에서 가장 불티나게 팔린 크리스마스 선물이 되었다.

Erika de Casier

에리카 드카시에르

Photography: Armin Tehrani / Vœrnis Studio

낭만적인 영혼과의 대화

에리카 드카시에르는 고등학생 시절부터 음악을 만들기 시작했다. 10년이 지난 지금, 코펜하겐에서 활동 중인 이 뮤지션은 직접 프로듀싱한 감미로운 R&B부터 두아 리파 리믹싱까지 나름의 영역을 개척했다. 2019년에는 앨범 『에센셜』을 발표하고 유명 독립음반사 〈4AD〉와 계약을 체결했다. 이 과정에서 그녀는 이따금씩 유튜브 강의의 도움을 받으며 직접 노래를 프로듀싱하는 법을 익혔다. "컴퓨터와 헤드폰만 있으면 어디서든 음악을 만들 수 있다." 드카시에르가 말한다. 그녀는 내면의 심리, 침실에서 만든 음악을 수많은 군중 앞에서 공연하기까지의 초조함 등 다양한 감정에 공명하는 음악을 창조한다. 〈4AD〉와 처음으로 함께한 2020년 음반에서 그녀를 이렇게 노래한다. "불안이 없으면 아무것도 없네." *Interview by Nikolaj Hansson*

NH: 벨기에와 카보베르데 출신 부모와 포르투갈과 미국에서 거주했고 지금은 덴마크에 산다고 들었다. 이렇게 다양한 지역을 거친 경험이 당신의 음악에 어떤 영향을 주었다고 생각하나? **EDC:** 그렇게 말하니 전 세계를 돌아다닌 것 같지만 사실 그 정도는 아니다! 여덟 살 때까지 포르투갈에서 자랐고 덴마크로 이주한 이후에는 그곳에서 쭉 살다가 미국에서 고등학교를 딱 1년 다녔다. 성장기에 아버지는 곁에 없었지만 어머니는 예술을 탐구하는 나를 격려했다. 어머니는 나를 키우면서 오랜 시간 일에 매달려야 해야 했다. 그 말은 동생과 둘이서 보내는 시간이 많아 내가 원하는 것을 할 수 있었다는 뜻이다. 우리는 영화를 보고, 게임을 하고, 피자를 먹었다. 어떤 면에서는 무척이나 자유로웠다. 나는 몇 시간이고 그림을 그렸고 하나의 과정에 온전히 몰입하는 이

"내가 만든 노래 중에는 살아 있는 사람을 위해서는 절대 부르지 않을 곡이 많다.
헤드폰이 있어서 참 다행이다."

능력은 오늘날 음악을 만들 때도 큰 도움이 된다고 생각한다.

NH: 그때도 음악을 하고 싶었나? **EDC:** 아니다. '아, 나는 뮤지션이 되고 싶어.' 같은 구체적인 생각은 해본 적 없다. 음악 교육을 받은 적도 없고, 음악을 만드는 데 진지한 관심은 없었다. 어릴 때 팝스타가 되어 무대에 서는 꿈을 꾸며 머리에 헤드셋을 쓰고 빗을 마이크처럼 든 채 거울 앞에서 열창하기도 했지만, 그 이상도 그 이하도 아니었다. 고등학교 때 실수로 스페인어 대신 음악 수업을 신청했는데 실수를 드러내기가 너무 부끄러워서 첫날에 그냥 음악 수업에 참석했다. 어쩌면 그때 약간은 흥미를 느낀 모양이다. 나는 타고난 가수도 아니고 악보도 읽을 줄 몰랐지만 노래가 정말 좋아서 계속 불렀다. 엄청난 무대 공포증이 있었지만 극복하기 위해 꾸준히 노력했다. 스스로 음악을 제작할 때도 마찬가지였다. 정말 서툴렀지만 하다 보니 재미있어서 계속하게 됐다.

NH: 여전히 당신은 노래 일부를 직접 제작한다. 다른 사람들이 프로듀싱하는 음악과 차이가 있다면? **EDC:** 음악은 항상 작곡자의 마음을 반영한 결과물이라는 점에서 다를 수밖에 없다. 특정 순간에 마음이 끌리는 정보, 취향, 경험, 신념, 기법, 분위기, 작업 방식이 프로듀싱에 반영된다. 곡을 만들 때 여러 사람이 관여하면 실제 나오는 소리에도 그들의 취향이 반영된다. 나와 함께 일하는 사람들이 음악의 중요한 자산이라는 인식이 중요하다. 나는 내가 만들고자 하는 결과물과 함께 일하고 싶은 사람에 대해 무척 까다롭다. 그 때문에 내가 속물처럼 굴고 있는 건 아닌지 고민이었지만, 음악 파트너는 애인만큼 신중하게 골라야 한다고 생각한다. 둘 다 큰 기쁨을 주는 열정적인 관계이기 때문이다. 가장 가까운 곳에서 함께 일하는 사람은 나탈 삭스다. 작업 과정에서 그와의 오랜 우정이 빛을 발한다. 보통 내가 내놓은 밑그림(가사와 형식을 지닌 비트)이 작업의 시작점이 된다.

NH: 음악을 만들 때 직감은 어떤 작용을 하나? **EDC:** 큰 역할을 한다. 무언가를 연주하면 그중 일부가 귀에 쏙쏙 들어오는데 그때부터 그것이 나를 데려가는 곳으로 따라가면 된다. 그 방향이 마음에 들 수도 있지만 그렇지 않으면 방향을 틀어 어떻게 되

는지 지켜보면 된다. 다른 사람의 영향과 아이디어에서 너무 동떨어지게 하지 않는 한 자신의 직감을 믿는 것은 음악을 만드는 데 꼭 필요하다. 내가 음악을 만들 때의 규칙은 딱 하나다. 절대 아니라고 말하지 않는 것. 어떤 아이디어든 일단 시도할 가치가 있음을 자신과 타인들에게 보여줄 때, 창작의 자유라는 뭐라 꼬집어 말할 수 없는 느낌이 공간에 충만해진다. 그 느낌에서 진정으로 훌륭한 아이디어가 나올 수 있다.

NH: 음악을 만드는 데는 직감도 중요하지만 기술도 중요하다. 이 두 가지의 균형을 어떻게 찾나? **EDC:** 프로듀싱 때는 그 둘을 동시에 고려해야 한다고 본다. 내 기교는 창조적 표현을 위한 수단이다. 사실 이 말은 모든 악기에 적용된다. 어떤 일을 하는 데 많은 시간을 쏟을수록 그 일이 더 자연스러워지고 우리는 자유롭게 창조성을 발휘할 수 있다. 노래를 만드는 과정에서도 배울 점이 있다. 가끔은 내가 원하는 방향으로 가기 위해 유튜브에서 튜토리얼 영상을 참고한다. 즉흥 연주처럼 신나는 일은 아니지만 진행을 위해 꼭 필요한 일이다.

NH: 기술적인 측면은 접어두고 음악 창조의 정신에 초점을 둔다면, 당신은 감정의 해방을 추구하는 것이 무엇보다 중요하다고 생각하는가? **EDC:** 얼마간은 그렇다고 본다. 우리 대부분의 머릿속에는 미래에 대한 걱정이나 과거에 대한 생각, 우리가 했어야 할 말, 남들이 한 말 등 불필요한 소음이 너무나 많다. 우리 자신과 타인의 행동을 끊임없이 분석한다. 음악을 통해 자신에게 몰입하다 보면 그 모든 소음에서 벗어날 수 있다. 운이 좋으면 타인의 음악에서도 자신의 일부를 발견하는 아름다운 경험을 할 수 있다. 그리운 사람의 향기처럼 차라리 잊고 싶은 것을 떠올리게 하는 경우도 있다. 남의 노래가 감정이 담긴 감각을 일깨우는 셈인데 흥미롭게도 그 감각은 지극히 개인적인 것이다. 그렇다 보니 우리 옆에 있는 사람은 쓰레기로 여기는 노래에 푹 빠지는 경우도 생긴다. 우리는 대체로 창작자와 노래 속 주인공을 분리할 수 없기 때문에 자신의 음악을 발표하는 것은 참으로 긴장되는 경험이다. 내가 만든 노래 중에는 살아 있는 사람을 위해서는 절대 부르지 않을 곡이 많다. 헤드폰이 있어서 참 다행이다. 음악은 지극히 개인적이다.

Location: The Audo, Copenhagen

드카시에르는 자신의 90년대풍
사운드가 어린 시절의 경험에서
나왔다고 설명한다. 덴마크로 처음
이주한 1998년에 그녀는 덴마크어를
할 줄 몰라 시간이 나면 〈MTV〉를
시청했다.

Liana Finck

리아나 핑크

예리한 시각, 삐뚤삐뚤한 그림체의 만화가

만화가 리아나 핑크는 당신이 남들의 눈에 띄었다고 느끼게 하는 예술, 지금껏 설명이 필요했던 것을 설명하는 예술을 좋아한다. 그녀의 인스타그램 50만 팔로워도 그녀의 만화를 그렇게 묘사한다. 울퉁불퉁한 검은 선 몇 줄로 표현되는 그녀의 만화는 웃기고 분통 터지고 사려 깊다. 그녀는 『뉴요커』에 연재하며 그래픽 노블 「인간의 조건」, 「Bintel Brief」와 작품집 「익스큐즈미」를 냈다. 이 인터뷰를 할 무렵, 그녀는 브루클린 파크슬로프의 자택에서 여성 신을 주인공으로 「창세기」를 새로이 해석한 책 「빛이 있으라」를 한창 작업 중이었다. *Interview by Rima Sabina Aouf*

RSA: 당신의 그림은 삐뚤삐뚤한 선이 특징이다. 당신의 작품에서 엉성함은 어떤 역할을 하나? **LF:** 그냥 자연스럽게 그리면 어설프게 나온다. 내 딴에는 깔끔하게 그리려고 노력하는 거다. 어릴 때 만화가 솔 스타인버그를 숭배했다. 그는 살짝 떨림이 있는 편안한 선을 그렸다. 완벽하게 통제하지 못하면 나올 수 없는 떨림이었다. 우리 엄마도 같은 방식으로 그린다. 엄마도 스타인버그처럼 건축 공부를 했는데 아무래도 옛날 건축가의 선은 다 그랬던 모양이다. 하지만 인스타그램과 약간의 직업적 성공, 그리고 내 작품을 기다리는 사람들이 있어 그림을 수백만 번 고쳐 그릴 수는 없다는 점이 완벽주의를 극복하는 데 도움이 되었다. 이제는 선에 자신감이 들어갔다고 생각한다. 중요한 것은 자신감이다. 자신감 없는 엉성한 선은 별로다. 그리고 자신감은 어느 정도 자격을 갖췄을 때 생긴다.

　RSA: 인스타그램을 주된 창작 플랫폼으로 이용할 때 좋은 점은? **LF:** 소셜 미디어는 평가하는 사람들의 구미에 맞추는 대신 진짜 내 자신을 드러낼 기회를 주었다. 덕분에 가짜가 아닌 진짜처럼 느껴지는 작품을 만들 수 있게 됐다. 어느 시점, 아마 예순쯤 되어야 그게 가능했을 텐데, 스물여덟에 그 경지에 오른 것 같아서 좋다.

　RSA: 『뉴요커』에 연재되는 상담 칼럼 '친애하는 페퍼에게'가 마음에 든다. 어떻게 개의 관점에서 접근하게 되었나? **LF:** 상담 칼럼의 제목을 궁리하다가 '친애하는 슈가에게'를 참고하고 싶어졌다. 그러자 어릴 때 키운 개 페퍼가 떠올랐다. 내가 개와 잘 공감하는 편이기도 하다. 이유는 알 수 없지만 나는 인간이 어떤 상황에서 어떻게 행동하는지 잘 모른다. 내게는 왠지 쉽지가 않다. 그래서 항상 관찰을 하는데, 그런 경험을 상담 칼럼으로 옮기고 싶었다. 이 개는 인간의 행동을 깊이 연구하여 훤히 꿰고 있다는 설정이다.

　RSA: 지난해는 모두에게 힘겨운 한 해였다. 당신은 어떤 기복을 겪었나? **LF:** 고통받는 사람들을 보는 것도 힘들었고 너무 예민하게 구는 데도 지쳤다. 전염병이 절정일 때 남자 친구와 나는 외출하고 돌아올 때마다 욕조에서 옷을 전부 빨았다. 빨래가 어찌나 많던지. 하지만 좋을 때는 정말 좋았다. 할 일을 별로 만들지 않고 지하철을 타지 않고 사람들을 만나지 않는 것을 즐겼다. 아니, 만나지 않는 게 아니라 집에서 가까운 곳이나 한적한 곳에서 만난다고 해야겠다. 친구들이 얼마나 소중한지 차츰 깨닫고 있다. 원래는 계획이 없었지만 나와 함께 격리 생활을 하려고 남자 친구가 우리 집으로 들어왔다. 그 사람과 같이 사는 게 참 좋다. 금방 어른이 된 기분이랄까. 우리는 자유로운 영혼들이라 술집이며 박물관이며 파티며 돌아다니기 바빴는데 이제는 개를 키우고 집에서 요리를 해 먹는다. 한때는 이런 상황이 너무 두려웠다. 그런데 지금은 나쁘지 않다.

Photograph: Josh Hight Photography for Begg & Co

State of Mind

상상 속의 나라

마이크로네이션의 짧은 역사

1960년대에 로이 베이츠가 북해 한가운데의 버려진 해군 기지에 라디오 방송국을 열었을 때 나라를 건설하려는 뜻은 아니었다. 한때 영국 육군 소령이었던 베이츠는 방송법을 피해가려는 의도밖에 없었다. 영국 정부가 그의 무허가 방송국을 곱게 봐주지 않자 베이츠는 어쩔 수 없이 피신해야 했다.[1] 그리하여 1967년에 그는 영국 관할권이 미치지 않는 또 다른 버려진 기지로 이동해 시랜드를 세웠다. 아내, 자녀들과 함께 베이츠는 그 기지를 공국으로 선포했다. 그곳은 주권국가를 표방하지만 국제적으로 인정받지는 못하는 독립체인 마이크로네이션이 되었다. 세계에서 가장 작은 나라를 자처하는 시랜드의 면적은 총 550제곱미터다. 세금 대신 개인 맞춤 문장(219.99달러)이나 귀족 작위(656.53달러) 등을 판매한다.

베이츠 같은 사례가 딱 하나는 아니다. 호주 정부와 농업 분쟁을 겪던 레너드 캐슬리는 1970년에 헛리버 공국을 세웠다. 그는 자신을 왕자로, 75제곱킬로미터의 땅을 공국으로 선포했다. 2018년에 건지섬의 주민 스티브 오기어는 자기 소유의 토지를 독립 국가로 선포하여 건축 허가 거부에 대응했다. 하룻밤 사이에 왕이 된 것이다.

나라를 세우는 행위가 낯설어 보일지 몰라도 그 이면의 동기는 그렇지 않다. 우리 대부분은 속으로 관공서의 성가신 요식 행위, 울퉁불퉁한 노면, 분탕질하는 정치 지도자만 어떻게 할 수 있다면 삶이 조금 수월해지지 않을까 생각한 적이 있다. 하지만 (원래 인생이 골치 아픈 것이 아니라) 남들 때문에 우리 일이 잘 안 풀린다는 생각에 솔깃해지기 시작하면 한도 끝도 없는 법이다.

따라서 마이크로네이션에 매력을 느끼는 심리는 실제로 널리 퍼져 있다. 예를 들어 코펜하겐의 불완전 자치 공동체 크리스티아니아 자치지구는 수많은 관광객을 유치했고 최근에는 젠트리피케이션으로 일부 장기 거주자들이 밀려나는 현상이 일어났다.[2] 사람들은 건국자의 업적을 찬양하거나 아쉬운 대로 실현된 허접한 꿈을 두고 낄낄대기 위해 찾아온다. 하지만 여행자들은 가지 않은 길을 확인할 기회에도 매력을 느낀다. 누구나 자기만의 규칙을 만들 수 있는 또 다른 삶을 상상해본 적이 있지 않을까?

실제로 떨어져나가 정치적 위험을 초래하는 독립국과는 달리, 마이크로네이션은 일반적으로 국제사회에서 무해한 별종 취급을 받는다. 헛리버 공국이 자체 여권과 운전면허증을 발행하거나 말거나 호주 정부는 무시하는 전략으로 일관했다. 하지만 이 나라도 국민의 의무를 피할 수는 없었다. 2019년에 캐슬리 왕자가 사망하자 215만 달러의 세금을 떠안게 된 그의 아들은 빚을 갚기 위해 땅을 팔아야 했다. 50년 만에 공국은 원래 존재하던 자리인 '아이디어'로 돌아갔다.

그러나 꿋꿋하게 살아남은 마이크로네이션도 있다. 영국 정부는 방치된 옛 해군 요새들을 모두 파괴했지만 시랜드(한때 러프 요새라 불렸다)만은 남겨두었다. (여느 마이크로네이션처럼) 한 사람이 지배하는 작은 지기는 조용히 존재를 허락받았다. 이 나라의 국시國是는? 'E Mare, Libertas(바다에서 자유를)'

Words by Okechukwu Nzelu

NOTES

1. 베이츠는 정부와 싸우면서도 다른 법적 이단아들과 연대하지 않았다. 그는 방치된 다른 기지를 빼앗기 위해 무허가 라디오 방송국 운영자들을 강제로 쫓아냈다. 그 과정에서 귀에 총을 맞거나 손가락을 잃은 라디오 운영자도 있다.

—
—

2. 1971년에 불법 거주자들이 크리스티아니아를 점거하고 자치지구로 선포한 주된 이유 한 가지는 코펜하겐의 주택이 너무 비싸서였다. 50년 후, 덴마크의 세법을 적용해 크리스티아니아를 '정상화'하려는 압박이 생기면서 주택 임대비는 오랜 주민들이 감당할 수 없을 만큼 치솟았다.

우리가 마시는 와인은 대부분 지중해, 호주, 캘리포니아의 드넓은 포도원에서 재배된 포도로 만든다. 하지만 도시에서 와인을 생산하려는 작은 움직임은 부동산을 전향적으로 활용하여 도심지의 땅으로 가치 있는 포도원을 조성할 수 있음을 증명하고 있다. 다행히 포도는 메마른 땅을 좋아한다. "다른 어떤 작물도 좋아하지 않는 토양에서 포도나무가 잘 자란다는 사실은 인류에게 커다란 행운이다." 자급자족의 선구자 존 시모어는 「자급자족 텃밭 가꾸기」에서 이렇게 지적했다. 약간의 수고를 감수하면 공터

를 활용할 수도 있다.

이를 테면 디트로이트 모닝사이드에서는 주민들과 비영리단체가 지역 양조장인 디트로이트 포도원과 힘을 모아 빈 땅에 포도 1,000그루를 심었다. 추위에 강한 붉은 마켓 포도를 압착하면 와인의 테루아(와인에 영향을 미치는 모든 환경 요인을 가리키는 프랑스어)는 디트로이트의 호안기후, 잦은 안개, 단단한 알칼리성 토양을 드러낸다. 거기다 도시의 콘크리트 층을 파헤치는 지역 재배농들의 지식 같은 사회적 요소도 반영한다.

인구밀도가 매우 높은 도시도 포도원을 가질 수 있다. 1930년대 파리 주민들은 부동산 개발을 막을 요량으로 몽마르트 포도원을 만들었다. 지금도 이 도시에서는 매년 새파란 포도를 수확한다. 와인 제조자 엘리 하트숀은 파리에서 지낸 경험을 바탕으로 2013년에 지역 주민들이 공원의 빈 공간에 포도를 재배할 수 있게 해달라고 샌프란시스코 유락 시설 및 공원 관리부를 설득했다. 이 재배농들은 자투리 공간을 적극 활용해 도시의 독특한 풍미가 담긴 와인을 만들고 있다. *Words by Stevie Mackenzie-Smith*

Photograph: Cecilie Jegsen

Golden Rules

황금률

순응의 분류학

터무니없어 보이는 규칙이라도 그것을 만든 사람들의 입장에서는 완벽하게 타당할 수 있다. 또한 관계에서, 일터에서, 또는 세계적 유행병이 창궐하는 시기에 정해진 규칙을 따르지 않는 사람들을 보면 좌절감이 생기는 것도 당연하다. 당신이 빡빡한 사람이든 헐렁한 사람이든 화합을 위해서는 규칙과 규칙 위반이 실제로 무엇을 의미하는지, 그 이유는 무엇인지 이해해야 한다. 비교문화심리학자 미셸 겔펀드의 저서 「선을 지키는 사회, 선을 넘는 사회」는 규칙에 접근하고 세상을 바라보는 태도의 '엄격함'과 '느슨함'을 설명하는 책이다. 그녀는 규칙을 대놓고 무시하려는 태도와 가혹하게 적용하려는 태도 모두 공감과 타협을 통해 이해하고 극복할 수 있다고 믿는다. *Interview by Bella Gladman*

BG: '엄격한' 문화와 '느슨한' 문화의 기본 전제는 무엇인가? **MG:** 우리 인간들은 자신의 문화적 관점에서 타인을 판단한다. 엄격한 사고방식과 욕구의 우선순위를 가진 집단이 있는 반면, 규칙을 잘 인식하지 못하고 모호함에 더 편안함을 느끼는 느슨한 집단도 있다. 두 입장은 서로 다른 장점을 갖는다. 국가든, 조직이든, 가정이든 엄격한 집단은 조정력과 자제력이 강하다. 우리의 연구에 따르면 그런 집단은 부채도 알코올중독도 대체로 적다. 반면 느슨한 문화 집단은 자기통제에 약하지만 개방적이고 관대하고 창의적이다. 이런 차이는 갈등을 일으킨다. 중요한 것은 진단이다. 자신이 어느 정도로 엄격하거나 느슨한지, 그 이유는 무엇인지 파악한 다음 주위 사람들을 살펴보고 그들은 왜 그런 태도를 갖는지 공감하는 것이다.

BG: 엄격함이나 느슨함에 영향을 미치는 요소는 무엇인가? **MG:** 개인적인 고난이든, 전염병, 자연재해, 침략 등 국가 차원의 위기든, 위협 요소가 많을 때는 더 엄격한 규칙이 필요하다. 그것은 진화의 과정에서 적응의 기본 원칙이다. 느슨한 문화에서는 일반적으로 위협이 적기 때문에 관대할 수 있는 것이다.

BG: 코로나19 시대에 어떻게 하면 사람들이 규칙을 따르게 할 수 있을까? **MG:** 전염병이 우리를 위협할 때는 엄격해져야 한다. 강력한 리더십과 일관된 메시지는 위협이 현존한다는 것을 사람들에게 이해시키는 데 도움이 된다. 느슨한 문화에서는 애초에 엄격해지기가 매우 어려우며, 사람들에게 수치심을 주어 행동을 유도하는 방식은 그 자체로 규범 위반이므로 효과적이지 않다.

BG: 엄격함과 느슨함 사이에서 타협하는 최선의 방법은 무엇인가? **MG:** 모든 문화권에는 엄격함과 느슨함의 요소가 동시에 존재한다. 개인도 마찬가지다. 엄격함과 느슨함을 적용하는 가장 중요한 기준이 무엇인지를 고려해 타협이 필요한 여러 분야의 우선순위를 매겨보자. 자녀 양육에서는 취침 시간, 통금 시간, 청결 등이 그 대상이다. 엄격해져야 할 분야는 무엇인가? 느슨해도 될 분야는 무엇인가? 물론 모든 구성원의 동의가 필요하겠지만 관용을 늘리고 도발을 줄이면 좋은 점이 많다.

BG: 입장이 상반될 때 좋은 점도 있을까? **MG:** 같은 공간에 있는 사람들끼리는 '질서'와 '개방성'이 모두 필요하다. 상대의 강점은 우리의 골칫거리고 그 반대의 경우도 마찬가지다. 엄격함이나 느슨함의 정도가 자신과 정반대인 사람이 옆에 있는 것은 축복이 될 수도 있다. 균형을 잡아줄 사람이 생기는 셈이니까. 상대의 엄격함이 고맙게 느껴질지도 모른다! 상대를 바꾸려고만 하지 말고 그들의 충고를 고맙게 받아들이자.

2020년 11월, 영국 연구팀은 사회적 거리두기 준수 여부에 영향을 주는 요인으로 성격 특성이 1/3을 차지한다는 사실을 발견했다. 그들은 소셜 미디어 설문 조사로 개인의 성격 유형을 확인한 다음 그 결과에 따라 맞춤형 안전 안내 메시지를 보낼 것을 제안했다.

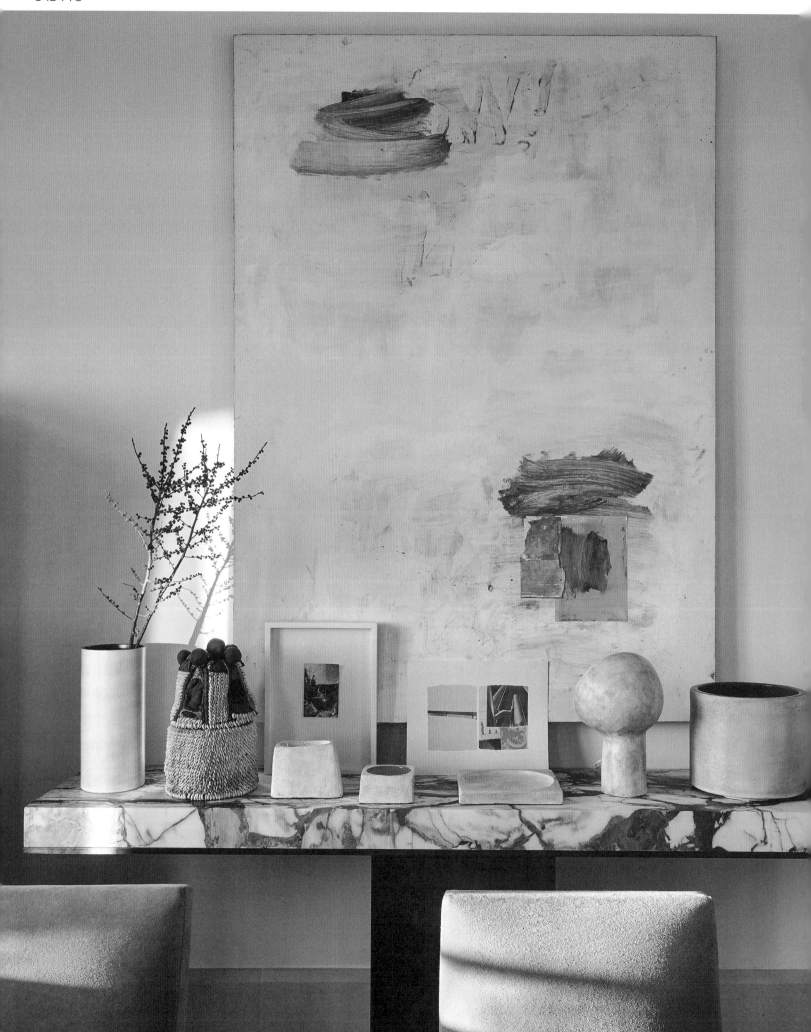

과거에 사람들은 레코드판, CD, DVD, 책, 사진첩 등 실용적이고 개인적인 물건들로 집 안을 가득 채웠다. 요즘은 이처럼 취향을 드러내는 물건 대부분이 디지털 형태로 소비되고 저장되다 보니 자주 갈아치울 수 있는 인테리어 디자인 소품이 빈 공간을 채우기 시작했다. 개인의 선택에 따라 로즈골드 파인애플, 주류 트롤리, 흉상, 조그만 꽃병, 전시용 트레이 등이 동원되는데, 이런 물건들은 개인의 취향보다는 집단 구성원으로서의 동질성을 드러낸다. "나는 유행에 뒤처지지 않는 사람이야."라는 뜻을 전달하며, 무엇보다 유행이나 개인의 욕구 변화에 따라 바뀔 수 있다.

"집이 교체와 업데이트가 가능한 소품을 이용해 끊임없이 적극적으로 '편집' 되는 공간이라는 사실이 흥미롭다." 트렌드 예측 기관 〈스타일러스〉의 자문 서비스 글로벌 책임자 안토니아 워드가 말한다. 그녀는 이런 현상이 "우리의 습관과 주거지가 인스타그램화되었기 때문"이라고 본다. "방 한구석을 꾸며 사진 찍을 공간을 만든다… 흉한 빨랫감은 화면 밖으로 내보내면 아무에게도 들키지 않는다."[1]

하지만 요즘의 '편집 가능한' 소품의 목적은 여러 측면에서 빅토리아 시대의 나비 박제나 지난날의 CD 타워와 동일하다. 우리가 빠져들 수 있는 기억을 제공하는 것이다. 차이가 있다면 그런 기억이 꼭 우리 자신의 것은 아니라는 점이다. "우리는 요즘 경험하지도 않은 과거에 대한 추억인 '포스탤지어fauxstalgia'를 포함해, 추억을 빠르게 늘릴 수 있다." 워드가 말한다. 가정용 소품 쇼핑몰 〈웨이페어〉에서 우리를 기다리는 임스 체어 모조품과 합판 식기진열장의 힘을 빌리면, 1950년대가 한참 지나서 태어난 사람도 미드센추리모던 라이프를 추구하는 무리에 쉽게 합류할 수 있다. 우리는 또 직접 다녀온 지역에서 구입한 물건에 둘러싸일 필요도 없다. 페르시아 융단은 꼭 이란에서 들여오지 않아도 된다. 〈아마존〉에서 사면 되니까. 터키 차이 세트는 〈엣시〉에서 구할 수 있다. 원하는 것을 무엇이든 주문할 수 있으니 경험하지 않은 추억도 전시할 수 있다.[2]

몇 가지 '수집용' 소장품은 여전히 인기다. 특히 책은 지위의 상징이자 기억 저장소로의 위상을 계속 누리고 있다. 이를 테면 책등이 벽 쪽을 향하도록 꽂는 것처럼 진열 방식에 몇 가지 유행이 있다. 하지만 인스타그램 인테리어 블로거들이 도입한 이 방법은 가정에서 얼마 남지 않은 물리적 소장품 한 가지를 앗아갔다는 이유로 조롱받고 있다. 워드에 따르면, 책의 진열에는 "'이 책을 다시 읽겠어', '언젠가는 찾아볼 일이 있을 거야', '누군가에게 빌려줘야지', '그 복잡한 요리를 꼭 해내고 말거야'" 등의 의미가 담겨 있다.

결국 우리가 전시하는 물건은 온갖 상상의 영역으로 들어가는 입구다. "우리를 이야기 속으로 끌어들이고, 그것이 놓인 공간에서 다른 시간이나 장소로 데려가주는 상징물이나 시금석이 될 수 있다." 제품디자이너 알렉시스 로이드의 「대서양」에 나오는 표현이다. 로즈골드 파인애플도 개인적인 의미를 지닐 수 있지만 새로 유행하는 물건을 들여놓느라 그것을 내다버리면 거기에 얽힌 추억은 어떻게 되는 걸까? *Words by Cody Delistraty*

Photograph: Adrien Dirand

NOTES

1. 집을 사지 않고 임차하는 사람들이 많아진 것도 디자인 오브제의 인기에 한몫했다. 시장조사 기관 〈민텔〉에 따르면 주택 소유자는 소파처럼 고가 품목에 돈을 쓰는 반면 임차인은 쉽게 옮길 수 있는 소품에 지갑을 연다.
—

2. 거의 똑같은 물건을 쉽게 구할 수 있게 되면서 전 세계 인테리어 디자인은 균질화되었다. 2016년에 뉴스 웹사이트 〈더 버지〉에 기고한 논평에서, 카일 차이카는 전 세계적으로 소름 끼치게 비슷해진 접객 시설의 인테리어를 지칭하는 '에어스페이스AIRSPACE'라는 용어를 만들었다.

지루함에 대하여
by Pip Usher

「우주비행사의 일기: 우주 생활 211일」에서 발렌틴 레베데프는 우주에서 7개월이라는 전무후무한 기간을 보내면서 경험한 일상을 기록했다. 대부분의 시간을 과학 실험에 몰두했지만 밀려오는 권태감은 어쩔 수 없었다. 딱 일주일째 되는 날의 일기에 그는 "단조로운 일과가 또 시작되었다."고 썼다. 소련의 우주비행사가 아니라도 누구나 따분함의 노예가 될 수 있다. 공허감, 좌절감 및 무력감을 특징으로 하는 권태감은 지루함에서 나오는 일시적인 감정 상태로 알려져 있다.

어떤 사람들에게는 도박이나 약물 남용 등 부정적인 결과를 초래하는 충동적인 행동으로 이어질 수도 있다. 아무 생각 없이 앱을 스크롤하는 '스마트폰 권태'를 보이는 사람도 있다. 하지만 지루함을 없애려는 우리의 노력에 대해 우려를 표시하는 심리학자도 점점 늘고 있다. 외부 자극이 적으면 창조성이 샘솟고 자기통제력이 좋아지며 새로운 목표를 추구하는 동기를 얻을 수도 있기 때문이다.

남극 대륙의 외딴 기지에 거주하는 과학자들의 일정표는 장기자랑과 연극, 명절 파티까지 다양한 사교 행사로 빼곡하게 채워진다. 지난 세기의 탐험가 어니스트 섀클턴도 마찬가지였다. 그는 동료들을 즐겁게 해주기 위해 탐험 길에 작은 인쇄기까지 챙겼다. 레베데프의 문제는 따분함 자체가 아니었을 것이다. 그것을 해소할 방법을 찾는 것이 더 골칫거리였을 테니까. *Photograph by Fanny Latour-Lambert*

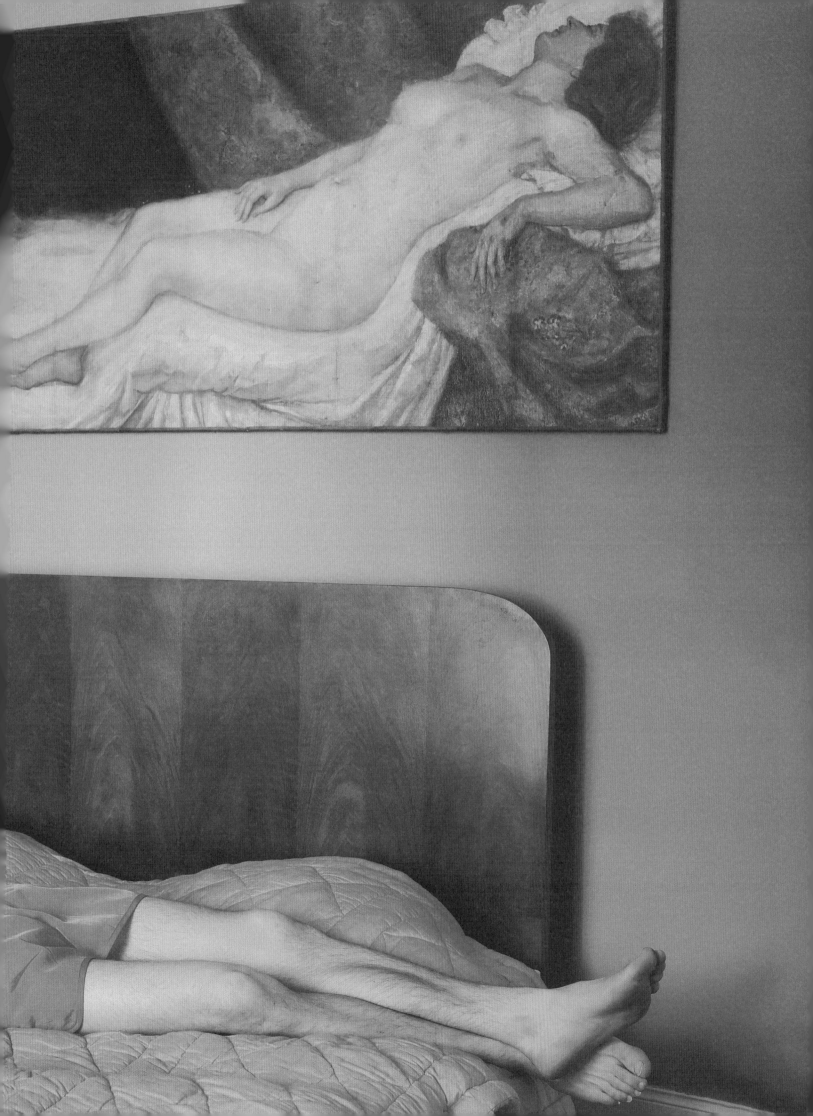

The Next Big Nothing

차세대 일반인

별로 성공하지 못하는 삶에 대하여

TV 드라마 「길모어 걸스」의 팬들은 오리지널 시리즈가 끝난 후 조숙한 주인공 로리 길모어가 어떤 사람으로 성장했는지 알게 되기까지 장장 9년을 기다렸다. 첫 일곱 시즌을 거치며 로리가 들려주는 이야기에서 우리는 그녀가 앞으로 큰 사람이 될 거라 짐작할 수 있다. 4부작 후일담에서 그녀는 직장에서 해고되어 고향으로 돌아간 후 현재 약혼 상태인 대학 시절 남자 친구와 다시 로맨스를 시작한다. 『뉴요커』에 실린 (자주 언급되는) 기사 한 편 덕분에 지역신문 편집자로 새 출발을 하지만, 그녀는 마을에 오래 남아서 동네 '30대 패거리'가 되는 일은 절대 없을 거라 내내 주장한다.

한때 차세대 거물로 촉망받던 사람들은 실제 세계에도 얼마든지 있다. 학창 시절 싱글 음반이 라디오 방송을 타기도 했던 재능 넘치는 밴드를 기억하는가? 스포츠 에이전트에게 스카우트된 옆 마을 남자는? 이런 사연들은 짧은 기간 마을의 전설이라는 지위를 유지하지만 그런 전설에 매달리는 사람은 결국 성공하지 못한 전직 차세대 거물뿐이다. 일단 명성을 얻게 되면 그 이전의 순간에 머무를 이유가 없다. 성공을 빼앗긴 사람들만이 성공을 할 뻔한 순간을 그리워할 이유가 있다.

우리는 '잘될 수 있었을 사람들'을 측은히 여기는 경향이 있다. 시도했다가 실패하는 것이 부끄러운 일이라서가 아니라, 그냥 어디 걸려 넘어지는 것보다 높은 곳에서 떨어지는 것이 더 아프고 창피하기 때문이다. 또 그들은 개인의 성취를 그 사람의 가치를 증명하는 지표로 보는 사회 인식과, 특별한 소수에게만 해당되는 '당신은 마음만 먹으면 무엇이든 이룰 수 있다.'는 공허한 약속이 얼마나 불편한지를 일깨운다.

그럼에도 절대 꿈을 포기하지 않겠다는 의지는 충분히 의미가 있다. 의지가 있다고 반드시 성공하는 것은 아니지만, 보상을 받기 전의 황홀한 기대의 순간 역시 보상과 마찬가지로 인간의 소중한 경험에 속하기 때문이다. 성공한 적이 없는 사람들은 그들의 목표가 가치 있는 것인지 끝내 알지 못한 채 언제까지나 그런 기대를 간직하고 살 수 있다. *Words by Debika Ray*

버블 언어

by Pip Usher

어른들이 지배하는 세상에서 아이들은 그들만의 정체성이 필요하다. 버블 언어(영어 단어 끝에 접미사를 추가하여 위장하는 언어)가 그 편리한 수단이다. 피그 라틴Pig Latin 같은 일부 버블 언어는 널리 알려져 있다. 특정 학교나 사회 모임의 독특한 부산물이라 할 수 있는 버블 언어도 있다. 다만 버블 언어의 기본 원칙은 항상 동일하다. 잘 모르는 사람들에게는 완전히 횡설수설처럼 들려야 한다는 것. 버블 언어의 규칙은 비밀스럽고 사용 대상을 까다롭게 정하기 때문에, 쓰는 사람들을 끈끈하게 이어준다는 이점도 있다. 이름에서도 알 수 있듯이 그들은 같은 버블 속에 존재하며 성인들이 지배하는 외부 세계는 환영하지 않는다.

Left Photograph: Cecilie Jegsen. Right Photograph: Sara Abraham / Cecilie Bahnsen

Forever Young

영원한 어린이

나이를 먹지 않는 아역 스타의 매력

Photograph: Luc Braquet

2015년, 팟캐스터 조너선 골드스타인은 「무엇이든 물어보세요Reply All」 코너에서 '메이슨 리즈는 왜 우는가?'라는 질문을 다뤘다. 리즈는 1970년대 미국에서 TV만 켜면 나왔던 인물로, 수많은 토크쇼와 광고에 출연했다. 독특한 얼굴과 빨강 머리를 지닌 범상치 않은 외모에, 여느 어린이 스타들처럼 놀라울 만큼 어른스러운 태도와 속사포 같은 입담을 자랑했다.

추적 끝에 리즈의 행방을 밝힌 골드스타인은 그에게 당시의 인기 프로그램이었던 「마이크 더글러스 쇼」를 공동 진행했던 시절에 대해 질문했다. 팟캐스트에서 골드스타인은 해리 차핀이 「실뜨기Cat's in the Cradle」를 라이브로 부르는 자리에 있던 리즈가 설명할 수 없는 감정을 터트리면서 평소의 조숙한 모습을 극적으로 허물어뜨리는 유튜브 동영상을 언급한다. 더글러스가 눈에 띄게 불편한 기색을 드러내는 가운데, 어린 소년은 돌연 까부는 말투를 버리고 옆으로 돌아서서 얼굴을 가린 채 몸을 들썩이며 서럽게 울기 시작한다. 기괴하고 불안한 순간이 아닐 수 없다. 이 장면은 우리가 꼬마 스타들과 맺는 불편한 관계를 명확히 보여준다. 우리는 나이와 어울리지 않는 성숙함에 열광하다가 그들이 어리다는 현실이 갑자기 노골적으로 드러나면 기겁한다. 어린이의 모습을 내내 보고 있었으면서도 말이다.

사람들은 어른이 된 리즈를 보며 큰 흥미를 느낀다. 성인이 된 후에도 성공을 이어가고 있는지와 관계없이 아역 배우들의 현재를 궁금해한다. 그래서 우리는 저질 웹사이트 하단에 제시된 낚시 링크에 쉽게 낚인다. 한때 앙증맞았던 배우의 사진에는 지금의 변한 모습이 도저히 믿기지 않을 거라고 장담하는 문장이 따라붙는다. 이런 호기심 때문에 할리 조엘 오스먼트는 특히 고통받고 있다. 「식스 센스」와 「에이 아이」 속 상징적 배역에서 두드러지던 특징들이 점점 넓어지는 얼굴에 파묻히고 있는 것을 보며 고약한 이들은 우쭐해한다.

물론 나이가 들면 누구에게나 생기는 현상이지만 우리는 고소해하며 조롱할 기회를 엿본다. 우리에게는 아주 이른 나이부터 너무 많은 것을 손에 넣은 사람들을 기꺼이 비웃으려는 심보가 있다. 꼬맹이 백만장자의 추잡한 언동, 너무 큰 권력을 지닌 어린아이의 비행을 신나게 씹어댄다. 하지만 그들은 일찍부터 크게 성공한 죄로 결국 대가를 치른다. 피할 수 없이 늙어가야 하는 운명의 공포를 항상 우리에게 일깨우고, 끝없이 우리를 매료시키고, 어린 시절을 잃은 우리에게 우리가 무엇을 잃었는지 적나라하게 드러내는 부담을 짊어지기 때문이다. *Words by Megan Nolan*

Botched Beauty

망가진 아름다움

미술품이 곤경에 빠질 때

2012년, 고난받는 그리스도를 표현한 엘리아스 가르시아 마르티네스의 프레스코화 「에케 호모Ecce Homo」(보라 이 사람이로다)가 언짢은 감자와 주름 칼라를 단 원숭이를 섞어놓은 모습으로 터무니없이 어설프게 복원되자 미술계는 아연실색했다. 하지만 격분은 금방 환호로 바뀌었다. 전 세계 사람들이 그 그림에 '에케 모노Ecce Mono(이 원숭이를 보라)'라는 웃긴 애칭을 붙이거나, 「모나리자」, 「절규」, 「최후의 만찬」의 출연진 전원에 똑같은 감자 얼굴을 붙여 넣었다. 아마추어 복원가인 81세의 세실리아 히메네스가 유명세를 타면서 그녀가 사는 스페인 보르하도 덩달아 관광 명소가 되었다. 지난 8년간 수십만 방문객이 히메네스의 원숭이 예수를 보려고 그곳을 찾았다. 미국의 작곡가 폴 파울러와 극작가 앤드루 플랙은 한술 더 떠서 이 사건을 소재로 「보라 이 사람이로다, 세실리아의 오페라」라는 희가극을 제작해, 2016년에 보르하를 찾은 청중 700명 앞에서 초연했다.

이 엉터리 복원은 우리에게 큰 충격을 주었지만, 이런 일은 처음이 아니고 마지막도 아닐 것이다. 복원 작업에 관여하는 사람에 대한 규제가 거의 없는 스페인만 해도, 지난 몇 년 사이 아마추어 화가들이 뜻하지 않게 웃음거리로 만들어버린 중요한 미술품이 몇 점 있다. 16세기 성 조지 조각상을 만화풍으로 도색하거나, 18세기 성가족 조각상 두 점에 요란한 색을 입혔고, 지난여름에는 17세기 작품인 「무원죄 잉태」 속 마리아를 기막히게 맹한 얼굴로 재해석했다.[1]

미술사학자와 복원 전문가들이 분노하는 것은 당연하지만, 이런 결과물이 재미있는 것도 사실이다. 쌤통의 심리 때문에 킥킥대며 깎아내리는 것이 아니다. 모든 아마추어와 주말 예술가는 야망과 능력의 괴리에 깊이 공감하므로 그것은 좀 더 너그럽고 자기반성적인 즐거움에 가깝다. 대부분의 사람들에게 망친 결과물은 야망을 따라가지 못한 과정의 일부임을 우리는 이해한다. 사실 그것은 예술 작품 본질의 일부이기도 하다.

영국의 가구 디자인 교수 데이비드 파이는 고품질 공예품을 "결과물의 품질이 미리 결정되지 않고 만드는 이의 판단, 솜씨, 정성에 좌우되는 위험 부담을 내포한 기술"로 보았다. 실패의 가능성은 작업을 가치 있게 만든다. 그럼에도 실패한 결과물은 대체로 빛을 보지 못한다. 우리는 그것들을 버리거나, 다시 만들거나, 체념하고 조용히 품고 간다. 하지만 사람들이 쫄딱 망한 일에 관심을 보이는 이유는 내게도 얼마든지 생길 수 있는 일이기 때문이다.[2] 판단 착오, 엉성한 솜씨, 경솔한 결과는 모두 친근해서 매력적이다.

Words by Alex Anderson

Photograph: Niccolò Caranti. *The Tree of Fertility, Massa Marittima*

NOTES

1. 2020년 11월, 스페인의 보존 전문가들은 복원 작업을 거친 팔렌시아의 여성 흉상이 '감자 머리'와 비교되는 수모를 당하자 복원에 대한 국가의 허술한 관리에 다시 한번 실망을 표시했다.
—
—
—

2. 우리는 압도적인 아름다움보다는 공감할 수 있는 색다름 때문에 고미술과 친해지는 경우가 많다. 아마도 특이한 세부 표현이 오래전에 세상을 떠난 예술가의 인간미를 느끼게 하기 때문일 것이다. 예를 들어 토스카나의 중세 프레스코화 「다산의 나무」(오른쪽 그림)는 희한한 모양의 열매 덕분에 유명해졌다.

Dearly Departed

떠나간 사람

당신이 부고란에 실렸다면 주목할 만한 삶을 살았다는 뜻이다. 중요한 상을 받았거나, 전장에서 전사했거나, 지역 호스피스 병원을 위해 상당한 금액을 모금했거나, 동족을 학살하는 등 다양한 일을 성취, 경험해야 그런 기사의 주인공이 될 수 있다. 그럼에도 부고란에 실리기 위해서는 앞서간 모든 사람들처럼 일단 죽어야 한다.

기억은 추모와는 전혀 다르다. 유명하지 않은 사람이 사망하면 곧바로 며칠 또는 몇 주 내에 부고란 전문 기자가 사실을 조사한다. 이런 접근 방식은 독자에게도 도움이 될 것이다. 조문 편지에서는 누구를 언급해야 하나? 화환이나 자선 기부 요청이 있는가? 일단 삶의 범위가 확인되면 그 영향을 평가할 수 있다. 기금 모금이 됐든 훈훈한 일화가 됐든 조문객들은 고인이 남긴 유산을 어떻게 기릴지 판단할 시간이 필요하다. 반면에 유명인의 사망 기사는 범위가 넓고 포부가 커서 고인이 유명세를 얻게 된 배경을 이해하는 데 도움이 된다. 이런 사망 기사에서는 장례식장의 명칭보다는 우리 사회가 두려워하거나 존경하는 대상에 대한 단서를 찾을 수 있다.

몇몇 부고란 기자들은 죽은 자에 대한 이 기록을 평준화하는 것을 사명으로 삼았다. 짐 니콜슨의 경우 1982년부터 『필라델피아 데일리 뉴스』에 부고 기사를 쓰기 시작했다. 그 전에는 취재기자로 활동한 그는 대부분 처음이자 마지막으로 다루어질 인물에 대한 기사를 작성하는 데 19년을 바쳤다. 니콜슨이 쓴 사망 기사는 형식이 아니라 내용에 주목해야 한다. 밥벌이 수단으로 이웃을 위해 요리하고 청소하고 차를 운전한 평범한 사람들도 유명인, 학자, 활동가, 정치인과 동일한 어조로 다루었다. 결국 그 주인공이 영화배우든 고등학교 교사든, 사망 기사의 의미는 같기 때문이다. 사람이 태어나 살아가면서 다른 사람들의 영향을 받고 주변 사람들에게 영향을 미친다는 것. 그들은 우리 곁을 떠날 뿐 잊히지는 않는다. *Words by Salome Wagaine*

Photograph: Maggie Zhu

2.
46—112

Features

46—112

PIERRE YOVANO—VITCH:

피에르 요바노비치: 디자인 왕족을 위한 성

A CHÂTEAU FIT FOR DESIGN *ROYALTY*.

피에르 요바노비치의 디자인 전시장은 10년을 넘게 산 그의 집이기도 하다. 애닉 웨버가 캐슬로 들어가는 열쇠를 가진 남자를 만난다. Photography by *Romain Laprade*

드넓은 샤토 드파브레구아의 구석구석을 개조하는 데 수년이 걸렸지만 피에르 요바노비치가 자신의 시골 저택에서 가장 마음에 든다는 부분은 실내 장식이 아니다. 프랑스 남부에 자리 잡은 이 집에서 지낼 때 그는 야외에서 주로 시간을 보낸다. 종종 세 마리의 목양견을 데리고 집 밖으로 산책을 나가는 그는 작은 별채 예배당을 지나 루이 베네시가 설계한 주목나무의 미로를 통과하며 아침을 시작한다. 그리고 다시 밖으로 나가 닭에게 모이를 주거나 정원 일을 한다. "나는 좀 예민한 사람이지만 정원에 있으면 마음이 차분해진다." 성의 전경이 내려다보이는 사무실에서 그는 우리와 화상으로 대화를 나누었다. "내가 세상과 연결을 끊고 몽상가가 되는 곳이다."

그가 운영하는 스튜디오는 유럽과 미국 전역에서 40개의 프로젝트를 활발하게 진행 중이고, 그에게는 지금 휴식이 필요하다. 우리와 전화 통화를 할 때, 55세의 요바노비치는 타운 하우스 보수 작업을 지휘하던 런던에서 유로스타를 타고 집에 막 도착한 상태였다. (역시 그의 사무실이 있는) 파리와 뉴욕의 본사와 프로방스의 자택 사이를 정기적으로 오가는 사람 치고, 1970년

대 이브 생 로랑 풍의 두툼한 안경을 쓴 그의 얼굴은 놀랄 만큼 동안이었다. 스튜디오를 설립한 2001년 이후, 요바노비치는 미쉐린 스타 셰프 엘렌 다로즈, 억만장자 사업가 프랑수아 앙리 피노, 슈즈 디자이너 크리스티앙 루부탱 등이 의뢰한 호텔, 레스토랑, 미술관, 사무실 및 부티크 인테리어뿐만 아니라 수많은 개인 주택을 완성했다. 순수주의 감성, 장소특정적 예술, 맞춤형 빈티지 가구를 혼합한 그의 확고한 현대적 스타일은 화려한 장식이 아니라 절제된 럭셔리로 정의되는 새로운 프랑스식 디자인에서 중추적인 역할을 했다.

요바노비치는 하이엔드 패션을 통해 디자인의 길을 찾았다. 경영대학원을 졸업한 그는 1990년대 초에 〈피에르가르뎅〉 남성복에서 경력을 쌓기 시작했다. "매우 의미 있는 시기였다." 그가 말한다. "가르뎅은 볼륨과 비율의 대가였다. 그는 옷을 통해 이야기를 들려주었다." 8년간 그 회사에서 일하면서 갈수록 더 많은 디자인을 책임졌지만 요바노비치는 자신이 다른 세상에 속한다고 느꼈다. "창작 과정은 어릴 때 끊임없이 그리던 상상 속 아파트 디자인을 연상시켰다." 다른 아이들이

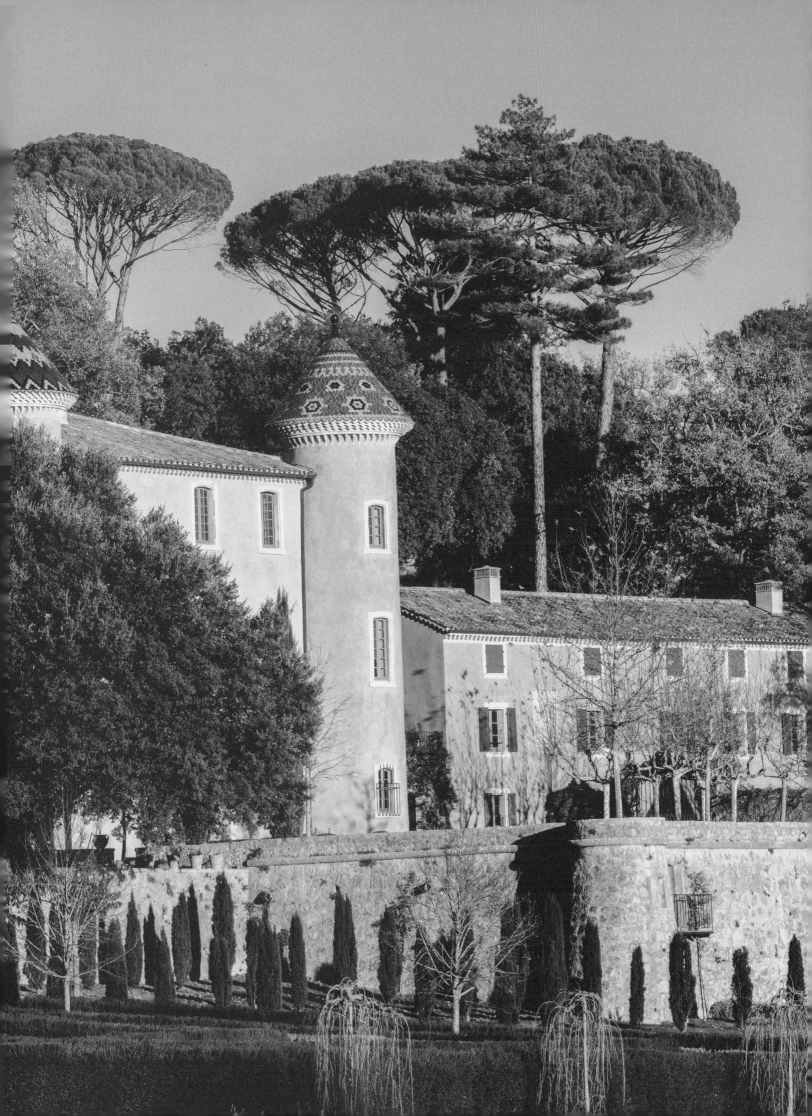

놀고 있는 모래밭에서 홀로 그림을 그리는 요바노비치의 모습이 눈에 보이는 듯했다. "가르뎅과 함께 하는 일을 사랑했지만 결국 내 열정은 다른 곳에 있었다. 하지만 그의 스타일은 여전히 나의 작품 속에 살아 있다. 그는 대칭과 실루엣을 대하는 나의 태도에 지대한 영향을 미쳤다. 드레스의 재단, 색상 및 형태에 따라 누군가의 키를 크거나 작게 보이게 할 수 있다. 공간도 마찬가지다." 두 분야의 많은 유사점을 인식하면서도 요바노비치는 몇 가지 변화를 고심해야 했다. "패션은 창작에 유연성이 더 크다. 드레스는 1-2년을 입지만 집은 훨씬 오래간다."

실내 건축 사업체를 설립하고 20년 동안 요바노비치는 디자이너 의상을 만들던 자신의 경험을 절대 망각한 적이 없다. 그는 패션 디자이너가 옷을 만들 때 적용하는 맞춤형 접근 방식을 인테리어에 적용하면서 이름을 알렸다. 자수, 레이스 제작, 재단 전문가의 네트워크를 활용하는 의상 디자이너처럼, 요바노비치는 그의 회사가 함께하는 장인 수십 명의 수완에 의지한다. "다들 가족 같은 존재가 되었다." 그가 말한다. "15년간 같은 목수, 도예가, 유리 공예가와 협업했다. 한 사람 한 사람이 단순한 재료를 오래가는 작품으로 재탄생시키는 전문가들이다." 다 쓰러져가는 '도우로 밸리 와이너리'를 세련된 '퀸타 다 코르테 게스트 하우스'로 변신시키는 프로젝트를 맡은 2018년에 요바노비치는 지역 전문가로 팀을 꾸려 아줄레주 타일, 흰 토담, 손으로 그린 프레스코화로 확실한 포르투갈풍 공간을 완성했다. "손님들이 자신들이 묵는 지역을 고스란히 느끼기를 바랐다." 그가 말한다. 물론 비용과 시간을 많이 잡아먹는 작업 방식이 분명하다. 요바노비치의 방식은 규모를 키우는 것이 아니다.

그는 최고 수준의 현대 수공업자들을 중앙 무대에 진출시킨 동시에, 특히 20세기 빈티지 가구를 적극적으로 사용해 과거에 대한 경외감을 드러냈다. 요바노비치는 1920년대 아르데코의 한 갈래인 스웨디시 그레이스 Swedish Grace의 열렬한 수집가다. 그 대표 디자이너인 악셀 에이나 요트의 전시회 배경을 설계하면서 발견한 취향이다. 그의 프로젝트에는 에이나 요트의 소나무 흔들의자, 파보 티넬의 전등, 군나르 아스플룬트의 식탁 의자 등 스칸디나비아 디자인 가구가 빠지지 않는다. 테디베어 귀가 달린 안락의자를 포함한 요바노비치의 가구 데뷔 컬렉션 〈OOPS〉에도 비고 보에센이 1930년대에 디자인한 부드러운 양가죽 의자의 느낌이 살짝 묻어난다. "이런 이름들은 대부분 수집가들에게 생소하다." 그는 잘 알려지지 않은 스칸디나비아 디자이너들에 대한 애정을 드러냈다. "작업을 의뢰받으면 경매장과 골동품상을 물색해 적합한 가구부터 찾기 시작한다. 좋은 가구는 구하기 어렵기 때문에 여유를 부릴 수 없다." 그가 실내장식용으로 선택하는 미술품도 마찬가지다. 당대의 데미언 허스

트보다는 클레르 타부레, 빌헬름 사스날처럼 완전히 두각을 드러내지 않은 인재를 선호한다.

요바노비치가 장인, 아끼는 예술가, 가구 디자이너를 총동원한 프로젝트가 바로 '필생의 역작'인 800제곱미터 면적의 샤토 드파브레구아다. 하지만 2009년에 어느 잡지의 부동산 광고에서 프로방살 샤토를 처음 접했을 때만 해도 그는 시골 저택을 구입할 마음이 전혀 없었다. 니스 인근에서 성장한 그는 직업적인 호기심으로 그곳을 방문했다. "구조는 완전히 무너졌지만 17세기 건축의 소박함에 매료되었다." 그의 설명이다. "18세기의 그랜드 샤토와는 달리, 이 궁핍한 시대의 사람들은 장식을 별로 하지 않았기 때문에 내 취향대로 자유롭게 뜯어고칠 수 있었다." 3년에 걸친 대대적인 수리를 거쳐 요바노비치와 장인 팀은 수도원 같은 소박한 집을 만들었다. 석회암 바닥부터 조각된 천장에 이르는 과거의 흔적은 요바노비치의 미장이 조엘 퓌제의 손으로 세심하게 복원되었다. "내 역할은 서로 판이하게 다르지만 열정만은 우

왼쪽: 찬장, 테이블, 의자 크리스텐 에마누엘 케어 몬베르이 1923년작. 슈테판 발켄홀의 그림 「황금색 배경 앞의 여인」, 2009년작. 천장 조명 파보 티넬 1948년경. 전등 〈아틀리에 슈티펠〉 1950년경 , 도자기 로베르 피코 1960년경, 촛대 토미 파칭어, 1940년경.

"항상 바꾸고 싶다… 공간, 조명, 특정 의자를 놓을 위치를 고민하느라 밤잠을 이루지 못한다."

요바노비치의 샤토에서는 유명한 예술가와 슈테판 발켄홀, 게오르그 바젤리츠, 클레어 타부레, 제레미 디미스터, 발렌틴 카론 같은 신진 예술가를 아우르는 미술품 컬렉션을 볼 수 있다.

위를 가릴 수 없는 관현악단의 지휘자와 비슷하다."

전반적으로 디자인을 최소화했지만 샤토에는 독특한 요소들이 가득하다. 거실에는 다양한 국가와 시대의 작품들이 서로 조화를 이룬다. 주문 제작한 리넨 소파가 스웨디시 그레이스 참나무 벤치와 나란히 놓여 있고, 오래된 벽토 벽난로가 프란체스코 클레멘테Francesco Clemente의 퍼즐 같은 수채화를 보완한다. 의외의 조합이지만 실제로 사람이 사는 공간 같은 느낌을 준다. 새새틈틈 치밀하게 설계하면서 요바노비치는 자신의 집이 쇼룸처럼 보일까 봐 우려했을까? "아니, 절대 아니다." 그는 이렇게 말한다. "내가 좋아하는 요소가 모두 담긴 행복한 집, 살면서 어수선해지기도 하는 집이다. 우리는 요리하는 것을 좋아하고 때로 집에서 춤을 추기도 한다. 무엇보다 이 집은 내 개성을 반영한다."

요바노비치의 현대미술 컬렉션이 없다면 샤토 드파브레구아는 지금 같은 집이 될 수 없었을 것이다. 내부에는 미국의 조각가 리처드 노너스Richard Nonas와 프랑스계 중국인 화가 엔 페이밍의 작품이 놓여 있고, 정원은 행성계에서 영감을 받은 알리시아 크바데의 설치 작품이 차지하고 있다. 그가 가장 애호하는 작품은 클레르 타부레의 프레스코화로, 샤토 예배당 전체를 덮고 있어 완성하는 데 꼬박 한 달이 걸렸다. "예배당 안으로 들어가면 85명의 어린이가 당신을 응시하는 벽화를 볼 수 있다. 굉장히 강렬한 작품이다."

샤토 드파브레구아는 결코 완성되지 않으리라는 점에서 요바노비치의 여타 프로젝트와 다르다. 고객이 의뢰한 프로젝트는 일반적으로 열쇠를 넘기는 순간에 마무리되지만, 자신의 집을 설계하는 것은 언제까지나 끝나지 않는 과정이다. 일정표나 마감 기한이 없기 때문에 특히 완벽주의자인 요바노비치로서는 그 방대한 프로젝트를 끝내는 것이 불가능하다. "항상 물건을 바꾸고, 방을 다시 칠하거나 가구를 옮기고 싶다." 그가 말한다. "공간, 조명, 특정 의자를 놓을 위치를 고민하느라 밤잠을 이루지 못한다. 10대 때부터 그랬다. 내 침실의 가구 배치가 마음에 들지 않으면 잠이 오지 않았다. 나를 둘러싼 아름다움에 늘 집착했다." 미술에 대한 관심은 깊지만 정식 디자인 교육은 받은 적 없이 독학을 한 사람으로서 그는 경향이나 유행보다는 자신의 직감을 따른다. "학위를 지닌 디자이너들에 비해 나는 원하는 것을 더 자유롭게 구현할 수 있다고 생각한다." 그는 자신의 스타일이 대체로 이런 자유분방함에서 나온다고 믿는다. 요바노비치의 특기는 화려한 겉치레를 지양하고 부드러운 선과 자연 소재로 다듬어진 조화로운 부피감을 만드는 데 있다.

세월이 흐르면서 그의 취향에 한 가지 변한 점이 있다면 바로 색이다. 그는 초창기의 백색 미니멀리즘에서 벗어났다. 샤토 드파브레구아에서는 건물의 규모를 강조하기 위해 무난한 바탕에 노란색, 짙은 녹청색, 갈색으로 장난스러운 악센트를 주었다. 자신의 맞춤형 접근 원식에 충실하기 위해 그는 각 프로젝트마다 맞춤형 색조를 만들고 조합 페인트는 절대 쓰지 않는다. "어쨌거나 나는 남부 출신이다." 그가

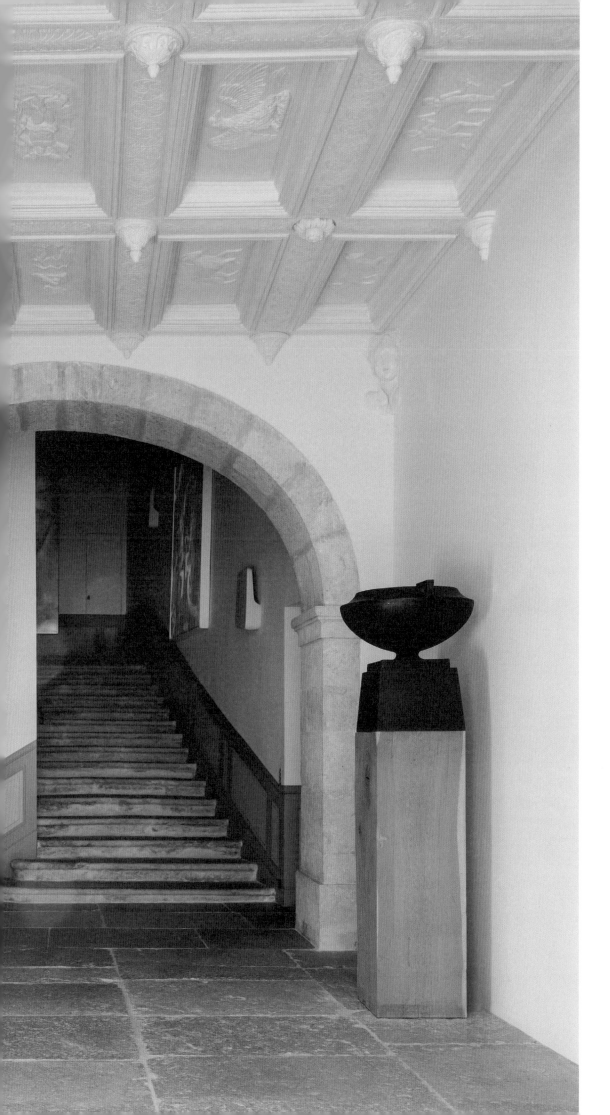

미소를 지었다. "우리는 빛, 색, 재미를 좋아한다. 곳곳에 컬러를 추가하면 건축물이 산만해지는 것이 아니라 더 흥미로워진다는 사실을 깨달았다."

2019년 빌라 노아이유 기념품 가게 리모델링에서 그는 어느 때보다 남프랑스의 뿌리와 가까워졌다. 코트다쥐르의 로베르 말레 스티븐스Robert Mallet-Stevens이 설계한 건물 내부에 위치한 미술관 상점은 이제 연주황 천장과 샛노랑, 청록, 적갈색이 혼합된 벽이 새하얀 입체파 외관에 뿌려진 강청색과 강한 대조를 이룬다.

대담하게 강조된 색상에서든 폭넓은 가구의 조합에서든, 요바노비치의 최근 작품에는 국적인 순간들이 더 자주 등장한다. 인테리어를 극적으로 구성하는 경향은 그가 주된 영감의 원천으로 꼽는 오페라와 무대 디자인에 대한 열정을 드러낸다. "오페라 무대는 작품의 영혼, 음악, 등장인물을 반영할 때 가장 효과적이다." 그가 설명한다. "내가 하는 일도 마찬가지다. 공간마다 고객이나 지역에 어울리는 새로운 이야기를 전하고 싶다." 마침 요바노비치는 최근 바젤에서 베르디의 1851년작 「리골레토」 오페라 무대 디자인을 의뢰받았다. "꿈이 이루어졌다." 그가 말한다. "나는 진정으로 원하는 것이 있으면 언젠가는 이룰 수 있다고 굳게 믿어왔다." 예상대로 요바노비치는 작품의 영혼을 존중하는 동시에 21세기 관객에게 공감받을 수 있는 디자인을 구상 중이다. 옛것과 새것을 결합해 시대를 초월한 아름다움을 창조하는 것. 바로 그가 샤토 드파브레구아에 구현한 성과다.

FEATURES

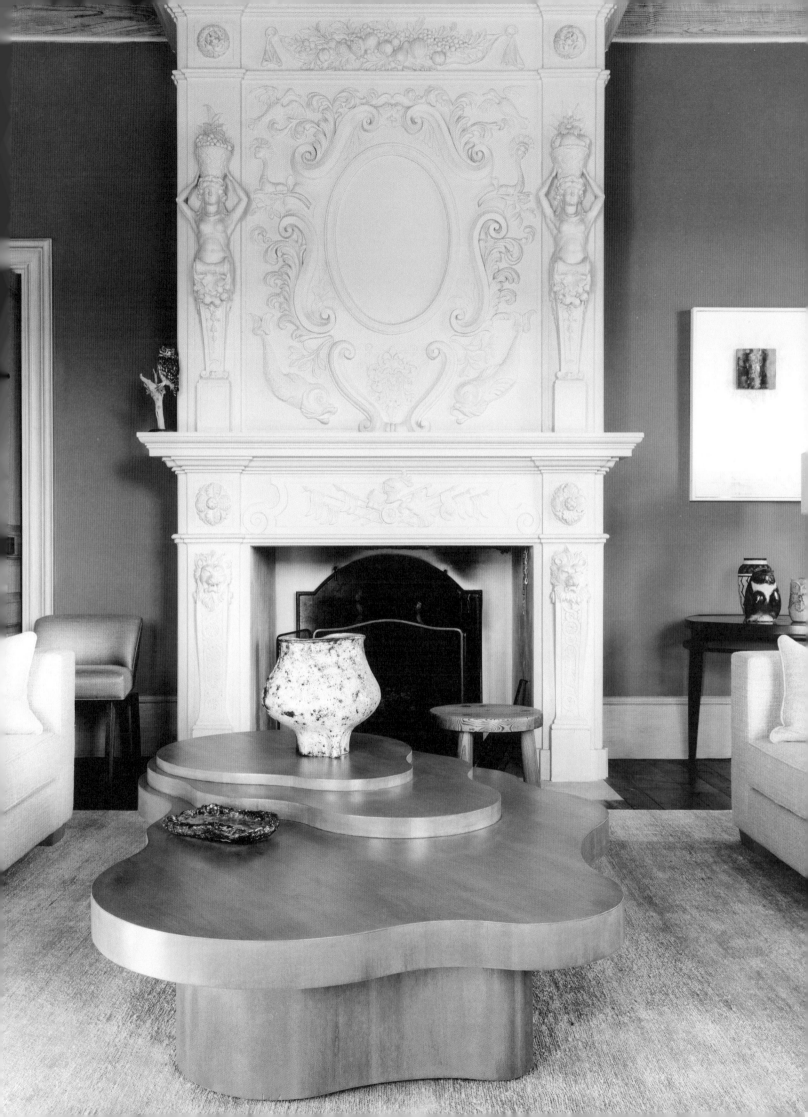

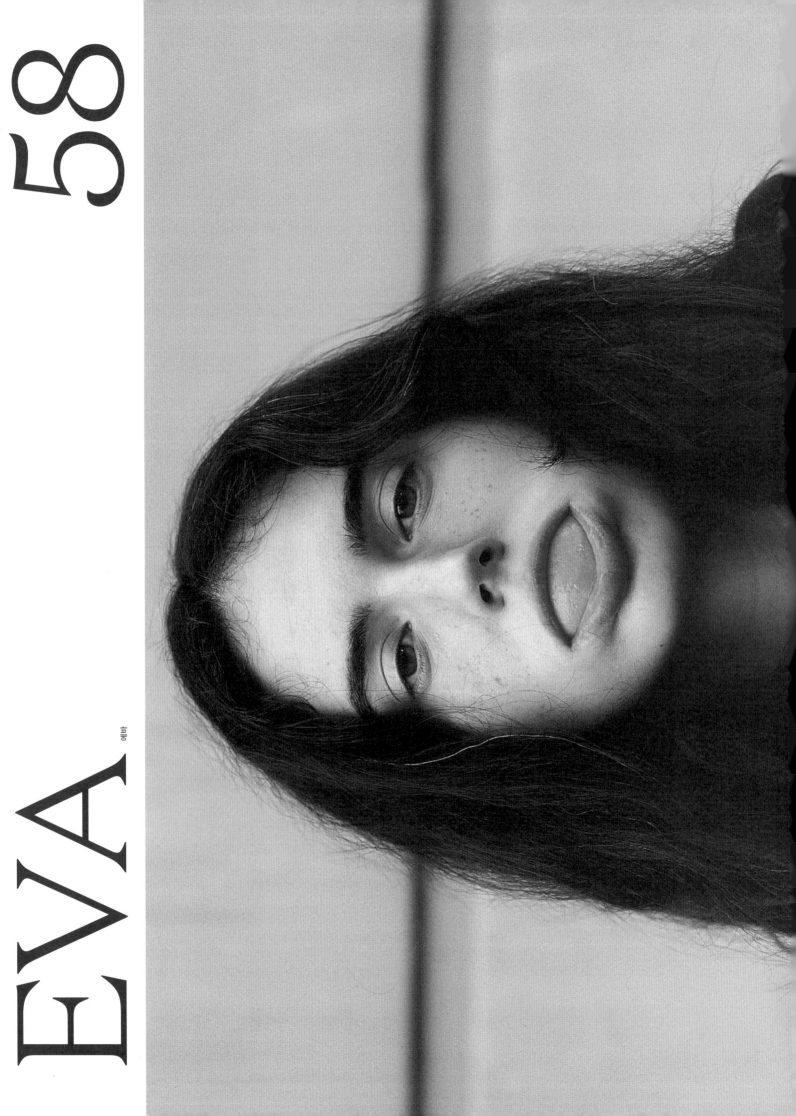

EVA 에바

58

네이션 마가 에마 빅티를 만나다: 자신의 아파트를 떠나지 않고 자신에 속한 엄계를 바꾸는 캐릭터 코미디언.

Photography by Emma Trim & Styling by Dominick Barcelona

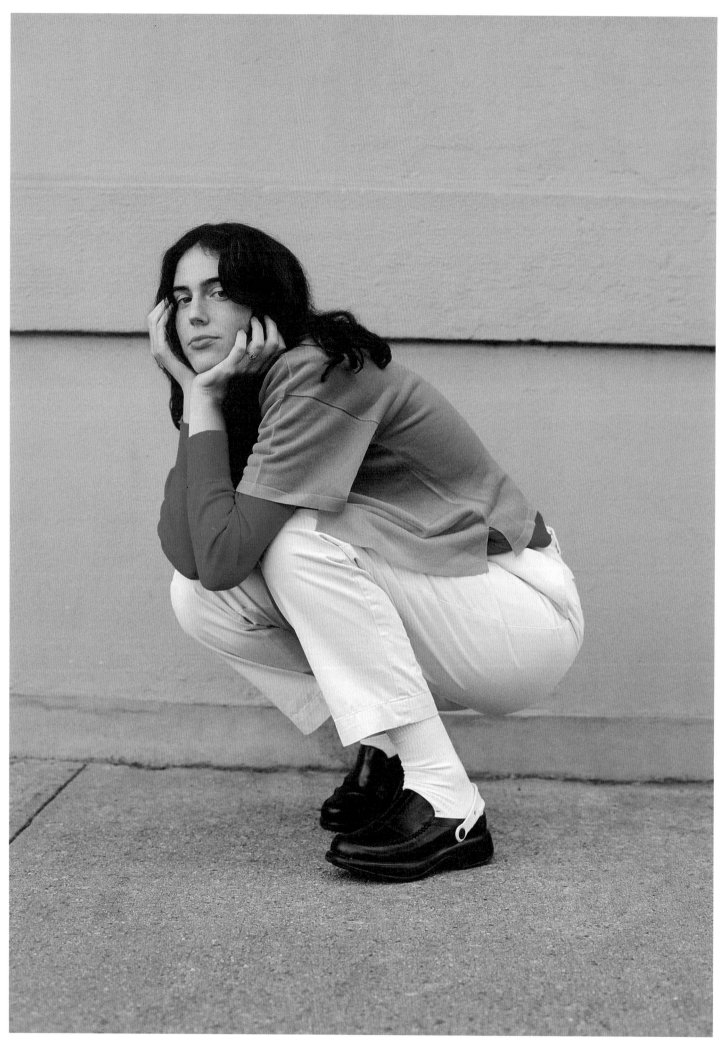

FEATURES

왼쪽과 앞 페이지: 빅터의 셔츠 〈PH5〉,
터틀넥과 바지 스타일리스트 개인소장품.
슈즈 〈댄스코×크록스〉.
오른쪽: 빅터가 착용한 코트 〈헬무트랭〉.
조끼 〈페리엘리스〉.

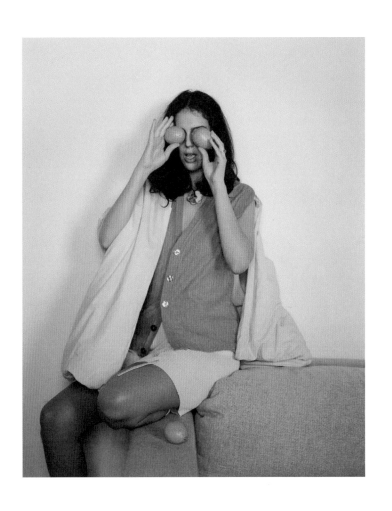

"내 이름값을 못하는 것에 대한 두려움과 가책, 걱정에 짓눌리고 있다."

트위터에서 코미디언 에바 빅터는 화제의 중심에 있다. 배우로서 그녀는 〈쇼타임〉의 고품격 드라마 「빌리언스」 등에 출연자로 이름을 올렸다. 작가로서 그녀가 쓴 풍자극들은 『리덕트리스』와 『뉴요커』에 연재되었다. 하지만 빅터는 휴대폰으로 촬영하고 트위터에 업로드하는 짧은 코미디 촌극에서 적성을 찾았다. 동영상들은 줄거리가 있는 인스타그램 스토리처럼 저화질에 저예산 또는 무예산이다. 어느 영상에서 그녀는 분명히 자신이 죽이지 않은 남편의 실종 사건을 조사하는 경찰에게 무성의하게 협조하는 매력적인 과부를 연기한다. 다른 영상에서는 코에 피어싱을 한 건들건들한 음반 가게 점원이 된다. 그녀는 늘 '다른' 모습이다.

이런 영상 속에서 빅터는 다른 사람들의 역할을 맡는 것이 아니다. 완전히 그들이 된다. 그녀의 유머는 2막으로 나뉜다. 먼저, 그녀는 우리에게 친숙한 인물들(주로 할리우드 배우나 대도시의 밀레니얼)을 섬뜩할 만큼 정확하고 냉혹할 만큼 세밀하게 재현한다. 그런 다음 자신이 표현하는 인물이 말로 드러내지 않은 갈등을 고의로 노출한다. 이를 테면, 그녀가 연기한 음반 가게 점원은 졸업 파티 2주 후에 고교 쿼터백에게 차인다. 우리가 기대했던 해피 엔딩을 뒤집는 것이다.

줌에 로그인한 빅터는 커다란 4도어 냉장고 앞에서 케일 샌드위치가 담긴 접시를 든 채 바닥에 책상다리로 앉아 있었다. 스물여섯의 그녀는 얼마 전 뉴욕의 새 아파트에 입주했다. 벽은 휑하고 가구도 거의 없었다. 그녀의 다음 공연을 위한 빈 캔버스인 셈이었다.

NM: 팬데믹 시기에 코미디언으로 일하는 것이 어떤가? **EV:** 괴상한 직업이지만, 의외로 탈출구 역할을 해준다. 코미디뿐 아니라 글을 쓰는 것도 마찬가지다. 내가 창조한 인물들은 실제로 존재하지 않지만, 파티에 가기도 하고 장을 보러 가기도 하고 팬데믹 때문에 나는 못 하는 것들을 다 할 수 있다.

NM: 최근에 당신은 시나리오를 완성했다. 카메라 작업에서 서류 작업으로 갈아탄 계기는 무엇인가? **EV:** 지금 하는 일이 스마트폰에 의존하다 보니 스마트폰이 지긋지긋해졌다. 글을 쓰면 한두 시간이라도 소음에서 벗어날 수 있다. 대학에서 극작을 부전공했고, 진짜 형편없는 희곡도 몇 편 썼다. 그래도 조용히 글을 쓰는 게 좋다. 그 은밀한 작업에 몰두하는 것이 짜릿하다. 무언가가 적힌 종이를 손에 쥘 수 있다는 점도 마음에 든다. "내가 쓴 거야! 종이에 적혀 있으니 진짜가 틀림없어."

NM: 일을 하지 않을 때는 시간을 어떻게 보내나? **EV:** 오래전부터 기대했던 도예 수업을 곧 시작한다. 그동안 조깅도 했다. 오리처럼 뒤뚱거리지만 말이다. 뇌를 정지시켜서 생각을 이겨먹으려는 목적이다. 생각이 나를 괴롭히기 때문이다. 고등학교 때 처음으로 우울증이 심하게 왔는데 정말 무섭고 죽고 싶었다. 지금은 월경처럼 꼬박꼬박 돌아온다. "이런, 또 왔네. 저러다 가겠지. 그러다 또 올 거고. 에라, 모르겠다. 그냥 같이 살자."

NM: 당신을 웃게 만드는 것은 무엇인가? **EV:** 나사 풀린 사람들을 정말 좋아한다. 이름도 말해야 하나? 미셸 부토 넷플릭스 특별 방송은 진짜 웃겼다. 「팬15」도 마찬가지다. 「악마의 씨」 같은 영화도 흥미진진했다. 죽음에 대해 이야기하거나 죽고 싶어 하는 사람이 등장하면 깊이 공감할 수 있어서 좋다. 이를 테

빅터가 입은 점프슈트 〈PH5〉,
셔츠 〈유니클로〉.

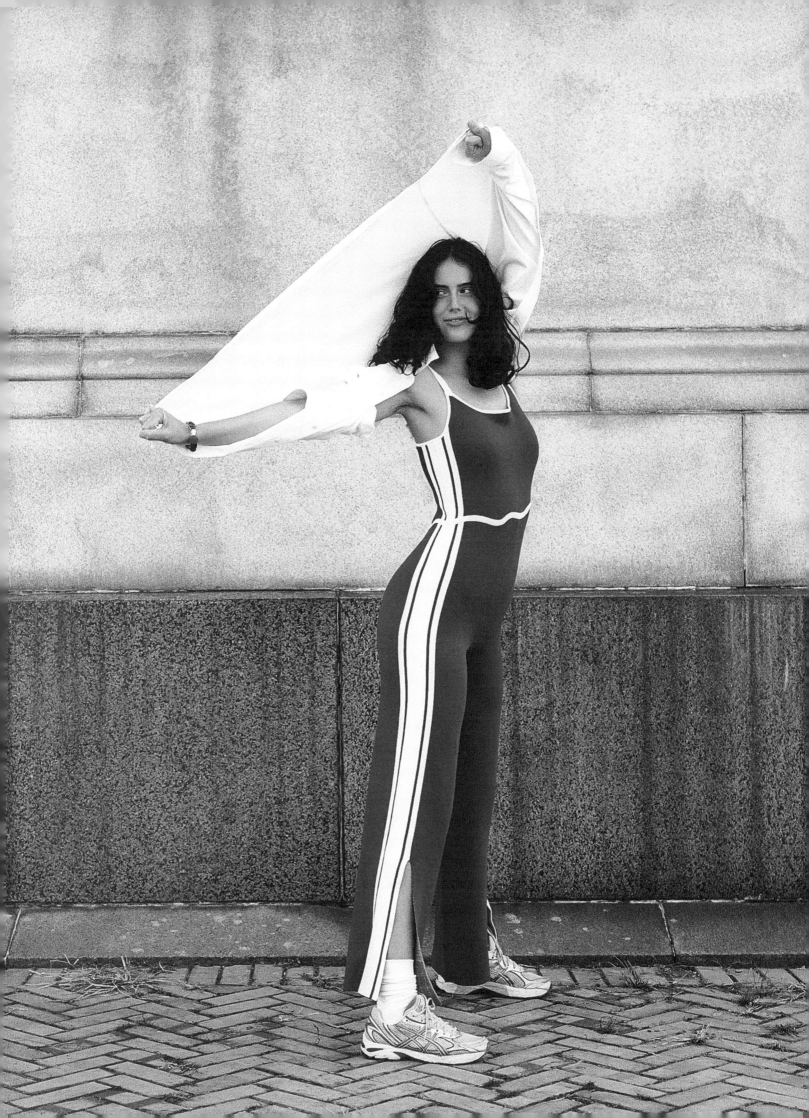

면 영국 드라마 「널 파멸시키겠어I May Destroy You」라든지. 끝까지 보는 데 시간이 좀 걸렸지만 볼 가치는 충분했다. 내 감정을 자극했고, 트라우마 경험을 정확히 묘사했다는 점이 만족스럽다. 사실 내 자신이 트라우마를 겪던 시절에 어떤 심정이었는지를 묘사하는 듯한 드라마는 처음이어서, 보면서 마음이 아팠다. 꼭 의도한 것처럼 나를 한 방 먹였다. 물론 좋은 의미에서.

NM: 창조적인 표현 수단들이 현실 세계에서 권력 구조의 원인이 되기도 한다. 당신의 코미디는 이런 권력 구조를 다룬다. '이성애자의 자부심'을 표현하기를 원하는 이유를 남자 친구에게 설명하는 극성맞은 여자 친구 캐릭터도 이런 문제를 드러냈다. 그런 풍자는 어디서 아이디어를 얻었나? **EV:** 1년 반쯤 전에 알리사 밀라노가 "여성들이여, 모두 섹스 파업을 합시다!"라고 선동하니까 다들 "아니, 우리는 안 할래요. 그런다고 우리한테 무슨 득이 된다고요. 우리는 섹스를 좋아해요." 이랬지 않나. 사람들이 정신이 나갔는지 자신들이 원하는 것을 얻

지도 못할 터무니없는 방법을 쓴다. 이성애자의 자부심 시위를 조직하다니? 나는 이렇게 생각했다. "완전 웃기다. 끝내주게 재밌지만 어리석은 짓이야. 그래봤자 원하는 것을 얻지 못할걸. 당신들의 목적 달성을 내가 더 어렵게 만들어주지."

NM: 주변 사람들과 자신을 비교할 기회가 많을 것이다. 코미디계의 치열한 경쟁에 대해 어떤 입장인가? **EV:** 웃긴 사람이 너무 많아서 정말 감사하다! "와, 나 진짜 웃긴 것 같아." 싶을 때도 있지만 다른 사람과 비교해서 그렇게 느낀다는 건 아니다. 재미는 많을수록 좋은 법이다. 누구나 자신이 원하는 것을 이룰 기회를 얻는 것은 멋지고 소중한 경험이다. 하지만 우리가 즐겨 보는 **TV** 프로그램에는 하나같이 "무슨 일이 있어도 성공할 거야. 이 일은 내가 꿈꾸던 일이니까 나한테 신나고 재미있어야 해." 이러는 사람들이 나온다. 하지만 내 생각에 이런 태도는 인생에 별 도움이 되지 않는다.

NM: 소셜 미디어에서 당신을 팔로우하는 사람들은 대체로 다른 인물을 연기하는 당신을 본다. 진짜 에바 빅터는

어떤 사람인가? **EV:** 오, 맙소사, 그런 질문은 하지 않았으면. 나도 모르니까. 너무 오래 생각하다가 머리가 터져 죽을지도 모른다. 참 이상한 게, 글을 써서 돈을 받으면서도 내가 작가라는 말을 하기가 어렵다. 그 정도면 작가라고 하기에 충분한데 말이다. 그리고 커밍아웃 하면서, '내가 양성애자라는 사실을 모두에게 알려야 해.'라고 생각했지만, 나답게 몇 년 더 살고 나서는 '아, 내가 이러이러한 사람이라는 나의 주장에 얽매이지 말자.'는 식으로 생각이 바뀌었다. 내 성적 취향만큼은 '퀴어'라는 범주에 속한다고 못 박아도 괜찮겠다. 엄마, 그 단어의 의미는 사전에서 찾아보세요.

나더러 '나는 작가다', '나는 코미디언이다', '나는 배우다'라고 확실히 밝히라는 사람은 별로다. 내게 그런 타이틀이 없어서 기쁘다. 내 이름값을 못하는 것에 대한 두려움과 가책, 걱정에 짓눌리고 있기 때문이다. 그런 기분 참 별로다. 두려움과 부담감은 전부 내 안에서 비롯된다. 결론을 말하자면, 나는 얼마 전에 아파트를 구한 사람이다. 샌드위치도.

왼쪽: 빅터가 입은 점프슈트 〈PH5〉, 셔츠 〈유니클로〉. 오른쪽 위: 빅터가 착용한 코트 〈헬무트랭〉, 조끼 〈페리엘리스〉. 오른쪽 아래: 빅터의 카디건과 바지 〈레셋〉.

Archive:
Jean Stein

아카이브: 진 스타인

진 스타인은 어퍼웨스트사이드에 있는 자신의 아파트에 온 세상을 초대했고, 파티에 참석한 손님들의 일화를 아메리칸드림의
감동적인 구술 역사로 탈바꿈시켰다. 애닉 웨버가 뉴욕을 대표하는 위대한 이야기꾼의 삶을 기록한다.

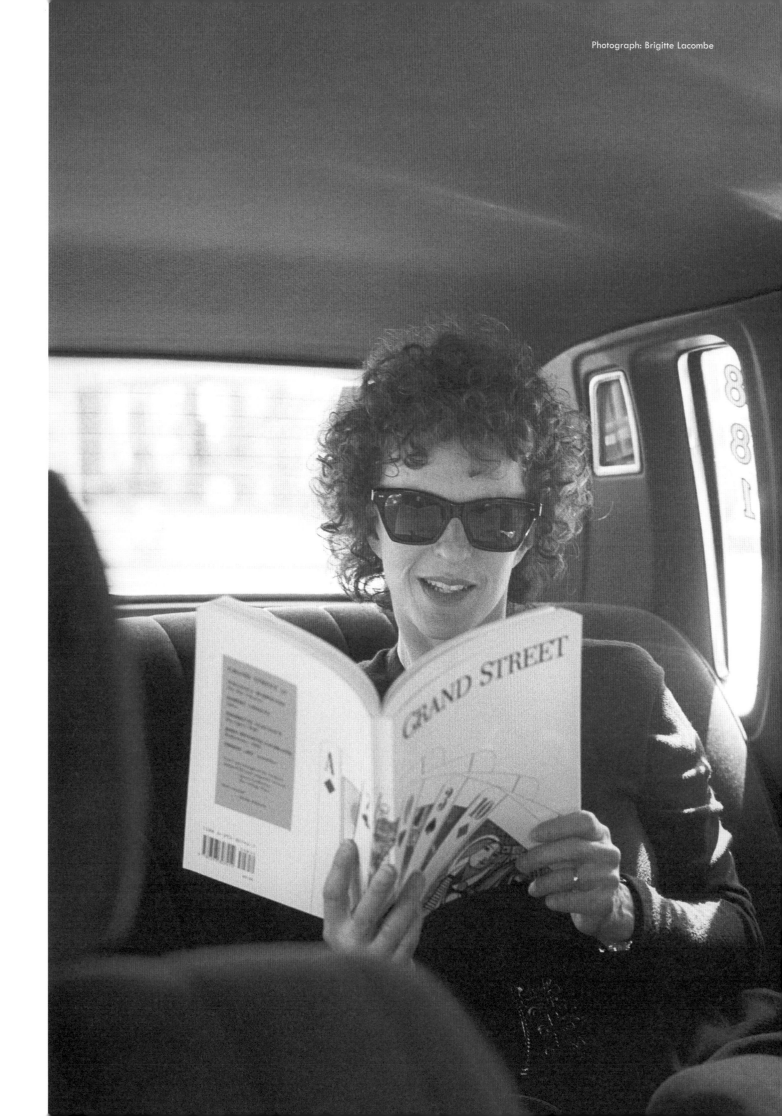

많은 사람들이 진 스타인 하면 가장 먼저 떠올리는 것은 테이프 녹음기였다. 투박하고 다소 구닥다리 같은 인상을 주지만 수십 년간 미국 곳곳을 돌아다니며 그녀가 다룬 주제만큼 다양한 대상을 인터뷰하는 데 큰 도움이 되었다. 스타인은 메모장과 펜으로 충분한 평범한 작가가 아니었다. 그녀는 구술 역사라는 형식의 대가였으며 녹음기는 인터뷰 대상자들이 직접 말하는 현대 미국에서의 삶을 철저히 포착하고 수집하는 데 꼭 필요한 도구였다.

"어머니는 인터뷰를 진행하다가 자신이 좋아하는 분야를 찾았다." 스타인

의 딸 카트리나 밴든 허벨이 뉴욕에서 전화로 말했다. "수줍은 듯 떨리는 목소리 때문에 조용하고 여리다는 인상을 주지만 녹음기를 손에 들었을 때는 두려움이 없었다. 그녀는 끈질기게 질문하고 아름답게 경청했으며, 인터뷰 대상으로부터 정확히 듣고 싶은 대답을 들을 때까지 기다렸다." 스타인의 집요한 호기심과 카세트 녹음은 암살당한 미국 법무장관 로버트 F. 케네디(「미국의 여정」, 1970년 출판), 워홀의 뮤즈 에디 세즈윅(「에디」, 1982년 출판), 로스앤젤레스의 얼굴을 만든 시민 집단(「에덴의 서쪽」, 2016년 출판)에 대한 포괄적인 구술 역사의 토대가

되었다. 그녀의 저서들은 정치를 언더그라운드 미술계로 확장시켰다. 그녀는 정치와 미술 양쪽에 발을 담그고 있었지만 어느 쪽에도 완전히 속하지 않았다. "어머니는 녹음기가 없었다면 보이지 않았을 사회적 맥락을 보았다." 밴든 허벨은 이렇게 말했다. "그것은 본질적으로 어머니가 출신 배경을 벗어나는 수단이었다."

할리우드 거물의 딸이었던 스타인은 호화롭게 성장했다. 세 살 때인 1937년에 가족은 시카고에서 비벌리힐스의 으리으리한 저택으로 이사했다. 보수적인 공화당원이자 안과 의사에서 연예계의 큰손으로 변신한 아버지 줄스는 거주지를 옮긴 덕분에 자신의 음악 예약 대행사 〈MCA〉의 새 본사가 있는 할리우드의 현란함과 화려함에 좀 더 가까워질 수 있었다. 이 가족 저택은 이 집의 막강한 가장에게 아부하기 위해 모여드는 로스앤젤레스의 영화, 음악, 연극 관계자들의 전설적인 파티 현장이 되었다. 스타인은 어린 시절의 집을 종종 '환상의 세계'로 묘사했다. 그녀와 여동생은 "잠옷을 입고 작은 인형들처럼 무릎을 굽혀 밤 인사를 하고" 유모들에 이끌려 침대에 눕혀졌다. 꿈의 나라에서의 삶은 그녀가 원하는 풍족함과 안전함을 제공했지만, 열렬한 민주당원이었던 스타인은 밖으로 나가 더 넓은 세계를 경험하기로 했다.

스타인은 어릴 때 샌프란시스코, 스위스, 뉴욕, 매사추세츠의 학교에 다니다가 1950년대 중반에 파리 소르본 대학에 등록했다. 그녀는 프랑스의 수도에서 인터뷰 기법을 배우고 세계의 지식인 사회를 처음 접했다. 스타인의 첫 인터뷰 대상은 『파리 리뷰』에 실릴 그녀의 불륜 상

"어머니는 녹음기가 없었다면 보이지 않았을 사회적 맥락을 보았다.
그것은 본질적으로 어머니가 출신 배경을 벗어나는 수단이었다."

대 윌리엄 포크너였다. 단도직입적인 스타인의 인터뷰 스타일을 좋게 본 이 문학 잡지는 그녀를 창립자 조지 플림턴의 조수로 기용했다. 그녀는 뉴욕으로 돌아오기 전까지 몇 년간 이 일을 계속했다. (플림턴은 스타인의 절친한 친구가 되어 훗날 「미국의 여정」과 「에디」의 편집을 맡는다.) "어머니는 『파리 리뷰』를 통해 자신의 주가를 올렸다. 이때의 경험은 훗날 『그랜드 스트리트』 작업의 밑거름이 되었다." 밴든 허벨이 언급한 『그랜드 스트리트』는 1990-2004년에 스타인이 편집한 문학, 시각예술 잡지다. "그녀는 항상 신선하고 강렬하고 흥미로운 소재를 찾아나서는 훌륭한 편집자였다. 『그랜드 스트리트』 역시 구전 역사에 가까웠으며, 그녀가 다양한 목소리를 세상에 알릴 수 있는 공간이었다."

사생활에서도 스타인은 편집자이자 구술 역사가로서의 직업 정신을 발휘했다. 다양한 배경을 지닌 사람들을 한 자리에 모으는 것이었다. 그녀는 여러 분야의 친구를 보유한 열정적인 파티 주최자였다. 1990년 『로스앤젤레스 타임스』에서 그녀는 이렇게 밝혔다. "서로 다른 세계의 인사들을 한자리에 모으는 것을 즐긴다. 어찌 보면 뉴욕에서의 내 삶도 그런 식이었다." 1960년대 초부터 어퍼웨스트사이드의 아파트에서 열린 파티에 가면 시민운동가, 반체제 시인, 아방가르드 예술가는 물론이고 노벨상 수상자나 외교관들을 쉽게 만날 수 있었다.

초대받은 손님 중에는 재클린 케네디 오나시스와 흑표당원, '팩토리' 친구들과 함께 온 앤디 워홀, 고어 비달과 주먹다짐을 일삼는 노먼 메일러 등이 있었다. 그리고 그 한가운데에서 스타인은 타고난 수완을 발휘해 손님들을 관찰하고 조정하고 연결했다. 퓰리처상을 수상한 만화가 줄스 파이퍼는 『뉴욕 타임스』에 실린 스타인의 사망 기사에서 "그녀는 서커스 감독이었다."라고 평가했다. "조용히 처신했지만 공간 속에서 존재감이 빛났다. 그녀는 주의를 끌지 않았지만 파티의 중심이었다." 그녀의 친구들이 그녀에게서 가장 감탄한 점은 이처럼 과시하지 않는 태도였다. 스타인은 명성을 보고 사람들을 초대하는 것이 아니라 자기 식대로 사는 것을 두려워하지 않는 사람들과 어울리기를 원했다.

스타인이 집필한 세 권의 구전 역사서 가운데 그녀가 가장 아끼는 책은 「에디」였다. 에디 세즈윅은 당연히도 스타인의 친구였다. 1971년 약물 과다 복용으로 사망하기 훨씬 전부터 세즈윅의 거식증과 약물 남용을 알고 있던 스타인은 1967년에 세즈윅이 실수로 첼시 호텔 방에 불을 지르자 그녀를 딸 웬디의 침실에 데려다놓았다. 세즈윅을 자매처럼 돌본 스타인이 헌신은 그녀가 상류사회의 위태로움을 웬만큼 아는 동병상련의 입장이었기에 가능했을 것이다. 스타인처럼 세즈윅은 막대한 부를 지닌 뉴잉글랜드 지역 거부의 딸로 태어났다.

「에디」에서 스타인은 자신의 주인공이 부잣집 상속녀에서 비운의 슈퍼스타로 몰락한 원인을 탐구했다. 그녀는 세즈윅의 가족과 친구들을 여러 해에 걸쳐 여러 차례 면담하여 주인공의 짧은 생애와 더불어 젊음, 아름다움, 스타덤에 매료된 1960년대 미국의 큰 그림을 그렸다. 스타인의 작품에서 되풀이되는 주제인 아메리칸드림의 허상은 마지막 저서 「에덴의 서쪽」의 바탕이 되었다. 이 책에서 그녀는 20년 이상에 걸쳐 자신의 가족을 포함해 로스앤젤레스에서 가장 영향력 있는 다섯 가문을 인터뷰해 미국의 '거짓 약속'을 기록했다. 2017년 4월 30일에 83세의 나이로 자살한 스타인은 1992년의 로스앤젤레스 폭동과 쿠바혁명 직전의 아바나에 대한 기록을 비롯한 미발표 구술 역사서도 여럿 남겼다. 나이가 들면서 그녀의 사교 범위는 점점 줄어들었다. "너무 많은 친구가 먼저 세상을 떠났다며 힘들어했다." 밴든 허벨은 모친의 죽음에 대해 이렇게 말했다. "파티를 그만두고 사람들을 일대일로 만나기 시작했다. 그러면서도 파티를 그리워했다." 1955년, 그녀에게 큰 의미가 있었던 포크너와의 인터뷰에서 스타인은 작가에게 가장 좋은 환경은 어떤 곳이라고 생각하는지 물었다. 만약 포크너가 스타인에게 같은 질문을 한다면, 그녀는 틀림없이 자신과 같은 구술 역사가가 없었더라면 진즉에 잊혔을 미국의 역사, 문화, 사회의 목소리가 가득한 방이라고 대답했을 것이다.

Left Photograph: Brigitte Lacombe. Right Photograph: Frank Leonardo/ New York Post Archives / © NYP Holdings Inc. / Getty Images

끝임없이 꿈을 꾸는 도시인들의 강렬한 만남. Photography by *Giseok Cho* & Styling by *Seunghee Son*

THE AFTERGLOW

진광

73

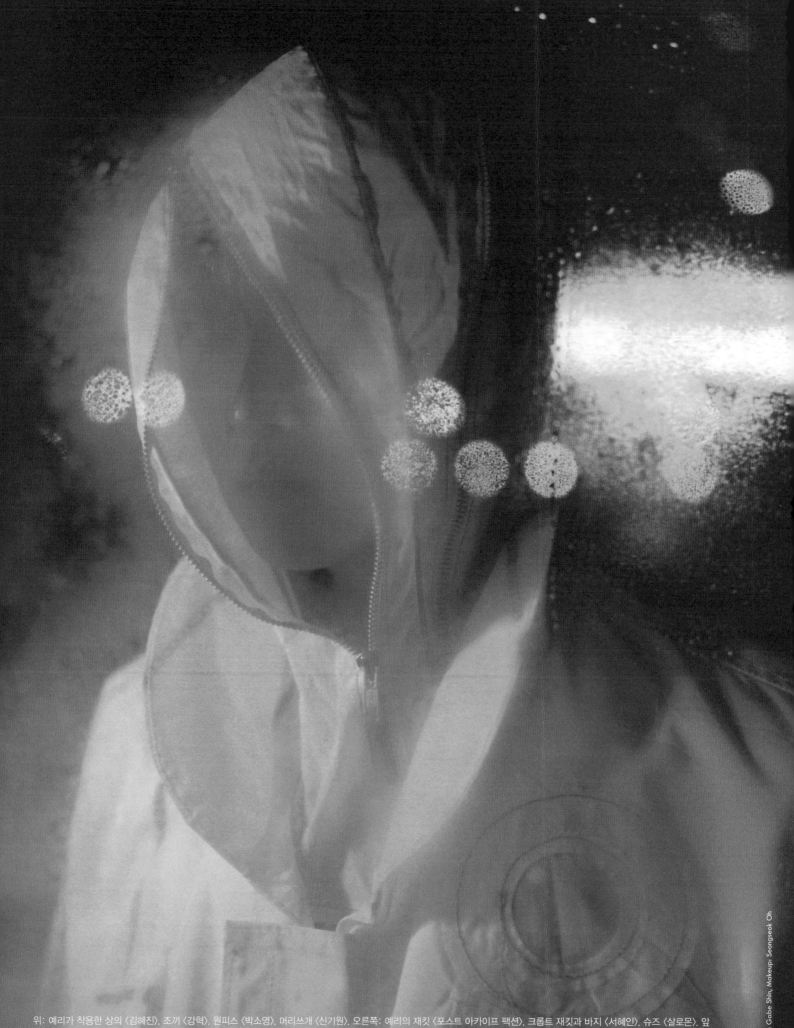

위: 예리가 착용한 상의 〈김혜진〉, 조끼 〈강혁〉, 원피스 〈박소영〉, 머리쓰개 〈신기원〉. 오른쪽: 예리의 재킷 〈포스트 아카이프 팩션〉, 크롭트 재킷과 바지 〈서혜인〉, 슈즈 〈살로몬〉. 앞 페이지: 베이커의 셔츠와 재킷 〈강혁〉, 조끼 〈서혜인〉.

Hair: Gabe Shin, Makeup: Seongseok Oh

예리가 착용한 재킷 〈서혜인〉, 조끼 〈박소영〉.

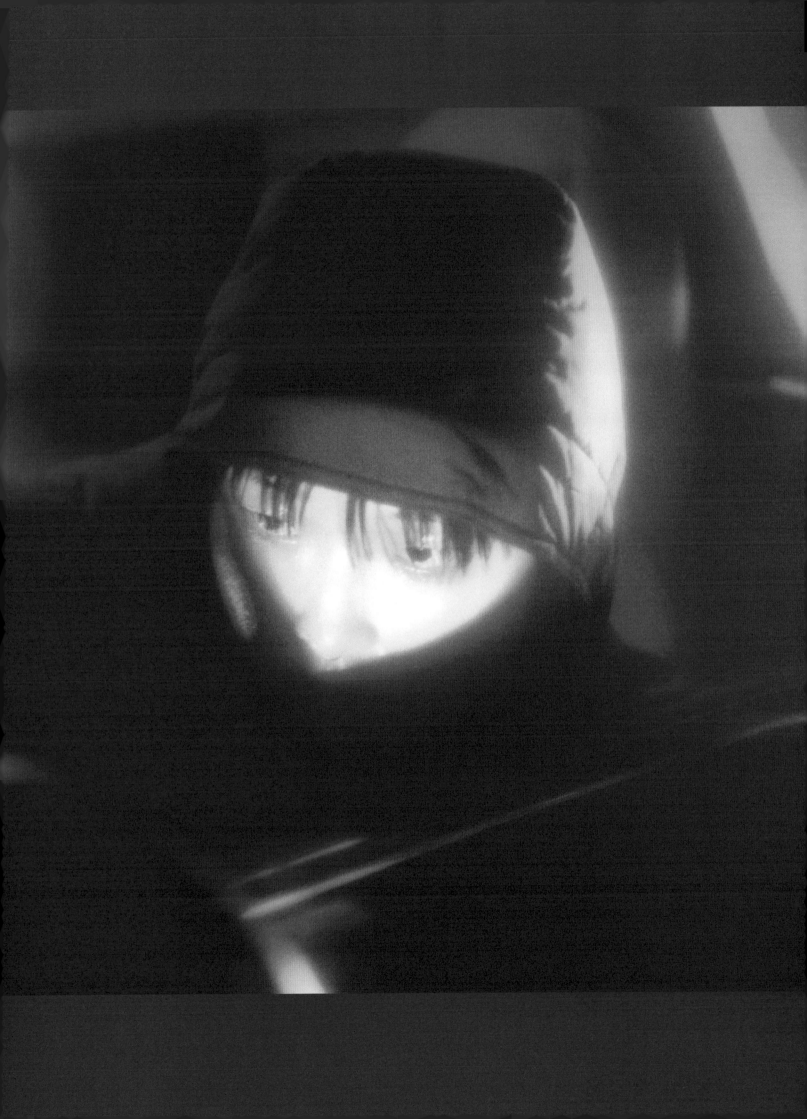

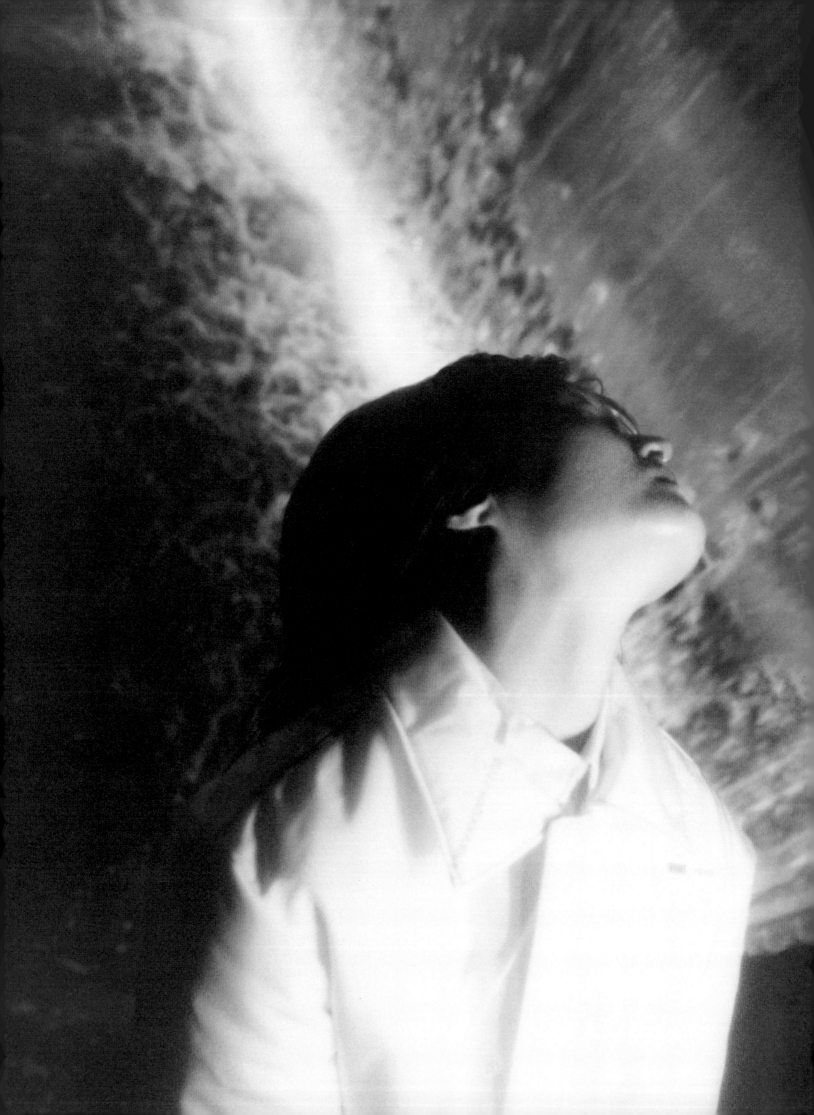

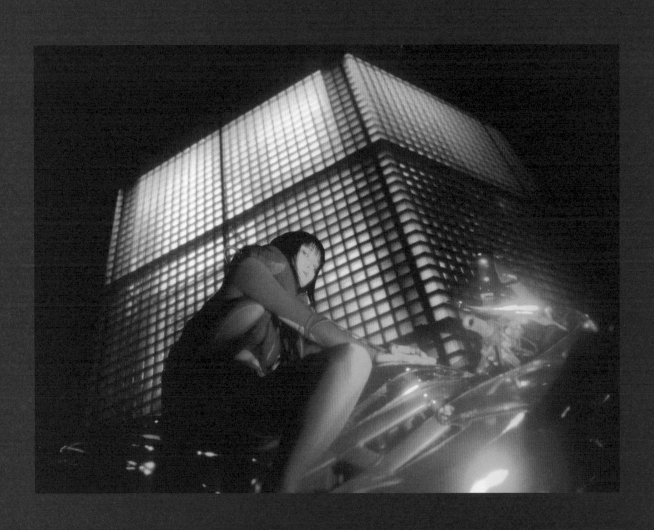

왼쪽: 예리의 셔츠와 재킷 〈강혁〉. 위: 예리의 상의와 바지 〈서혜인〉, 슈즈 〈살로몬〉, 백팩 〈신기원〉.

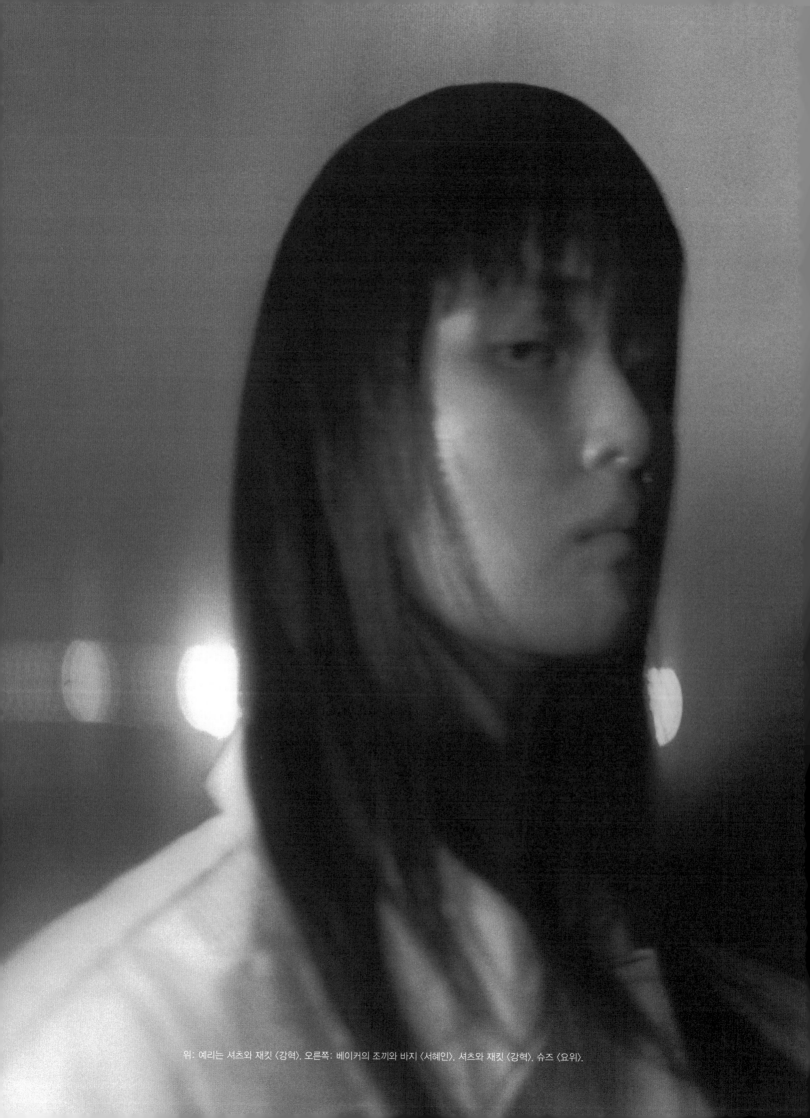

위: 예리는 셔츠와 재킷 〈강혁〉. 오른쪽: 베이커의 조끼와 바지 〈서혜인〉, 셔츠와 재킷 〈강혁〉, 슈즈 〈요위〉.

위: 예리가 착용한 상의와 바지 〈서혜인〉, 슈즈 〈살로몬〉, 백팩 〈신기원〉.
왼쪽: 베이커의 재킷 〈포스트 아카이프 팩션〉, 조끼 〈김혜진〉, 방한모자 스타일리스트 개인소장품.

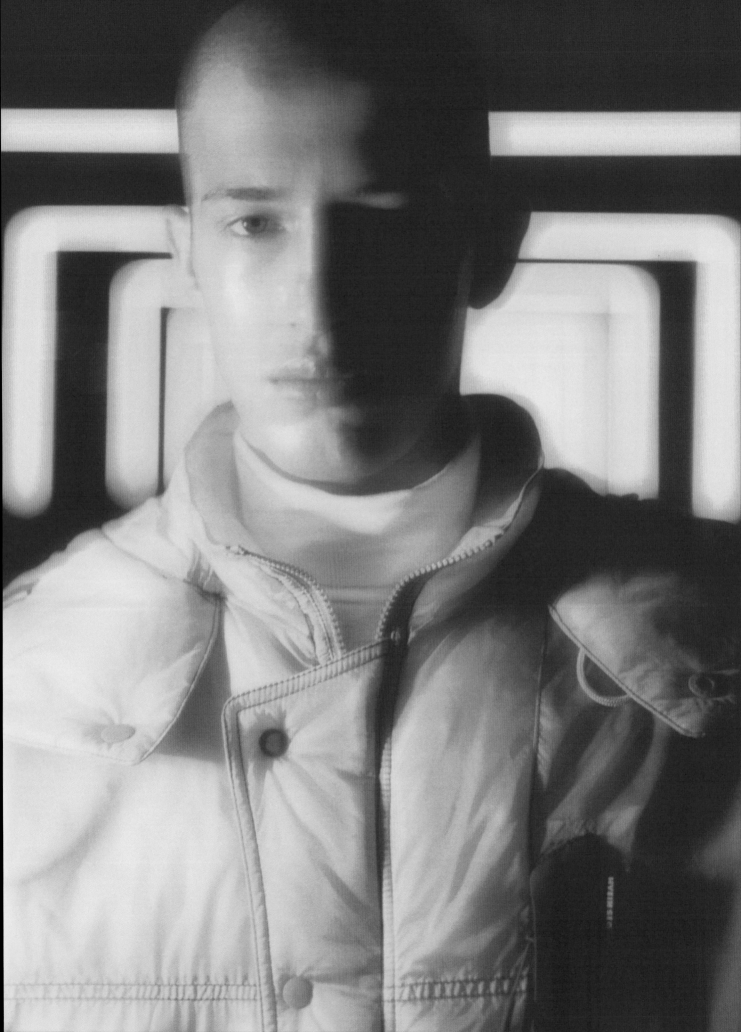

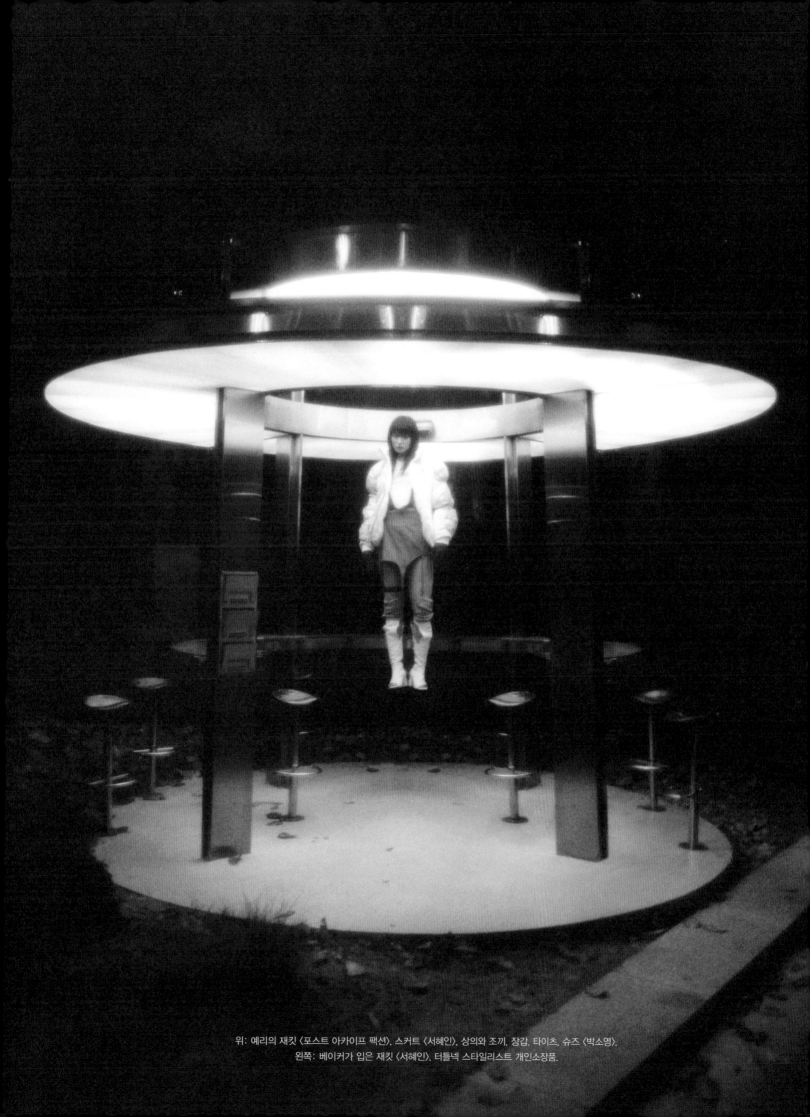

위: 예리의 재킷 〈포스트 아카이프 팩션〉, 스커트 〈서혜인〉, 상의와 조끼, 장갑, 타이츠, 슈즈 〈박소영〉.
왼쪽: 베이커가 입은 재킷 〈서혜인〉, 터틀넥 스타일리스트 개인소장품.

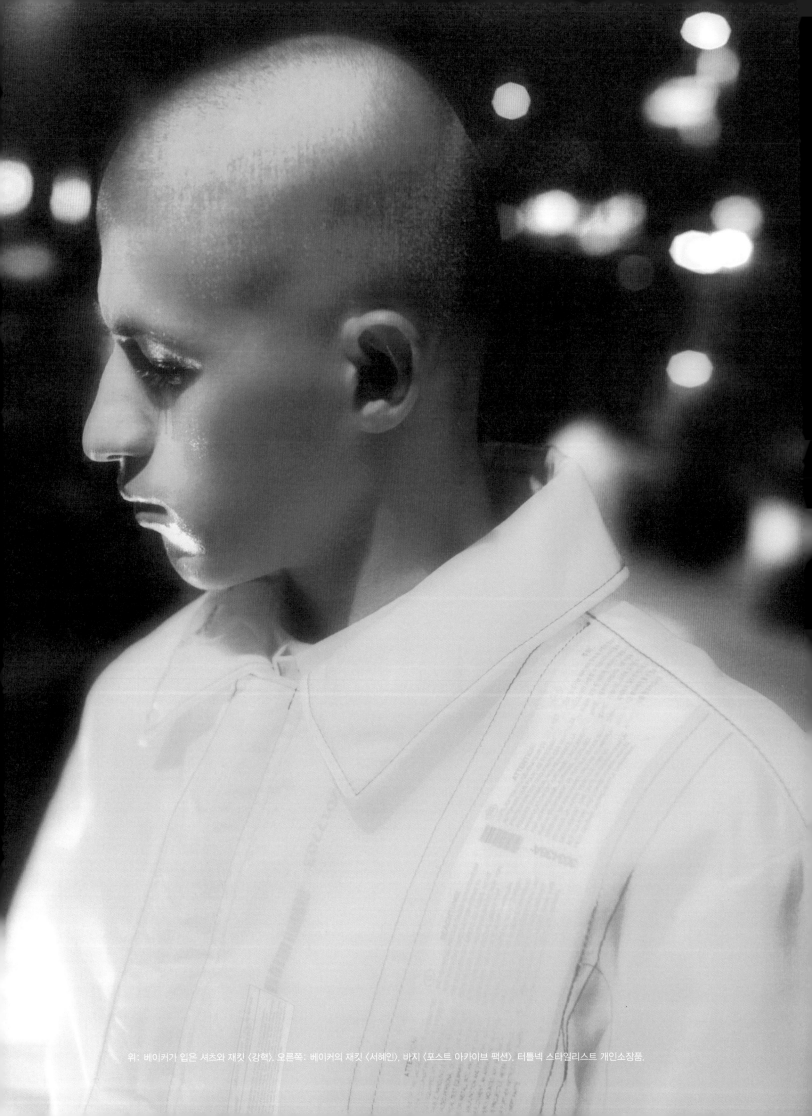

위: 베이커가 입은 셔츠와 재킷 〈강혁〉. 오른쪽: 베이커의 재킷 〈서혜인〉, 바지 〈포스트 아카이브 팩션〉, 터틀넥 스타일리스트 개인소장품.

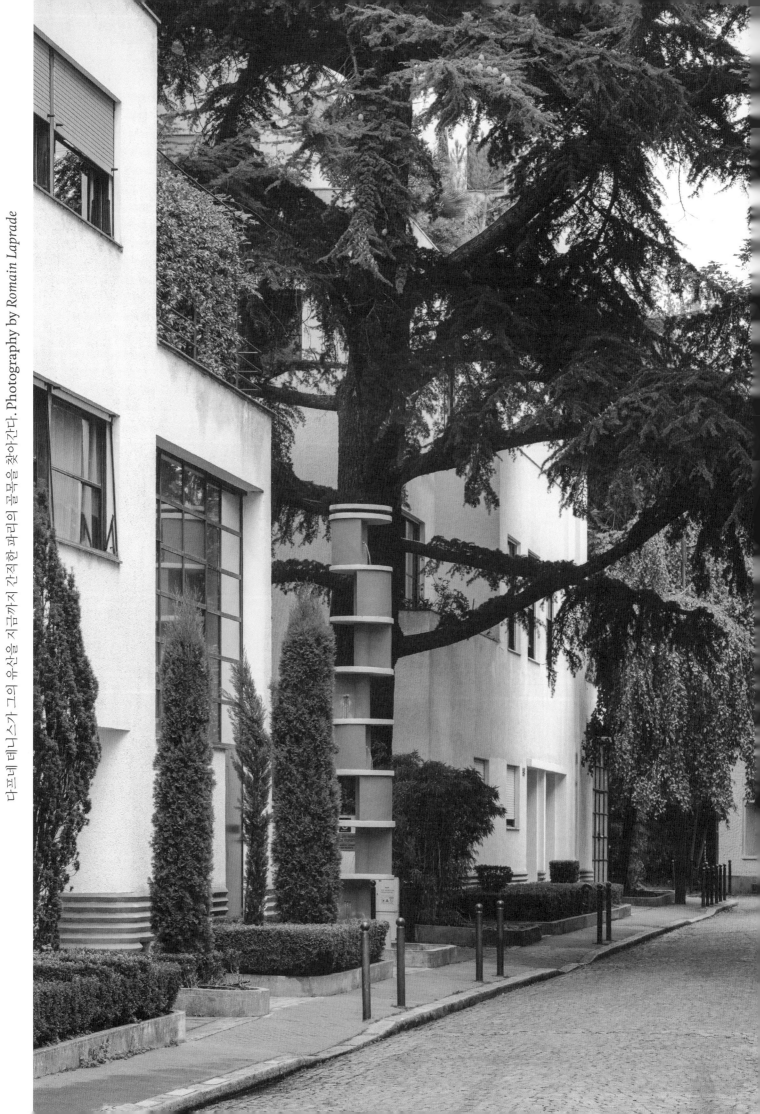

자신이 죽으면 건축 관련 문서를 없애라는 그의 유언 때문에 로베르 말레스티방의 명성은 죽음과 더불어 내부분 사라졌다. 단프네 데니스가 그의 유산을 지금까지 간직한 파리의 골목을 찾아간다. Photography by Romain Laprade

HÔTEL MARTEL

마르텔 호텔

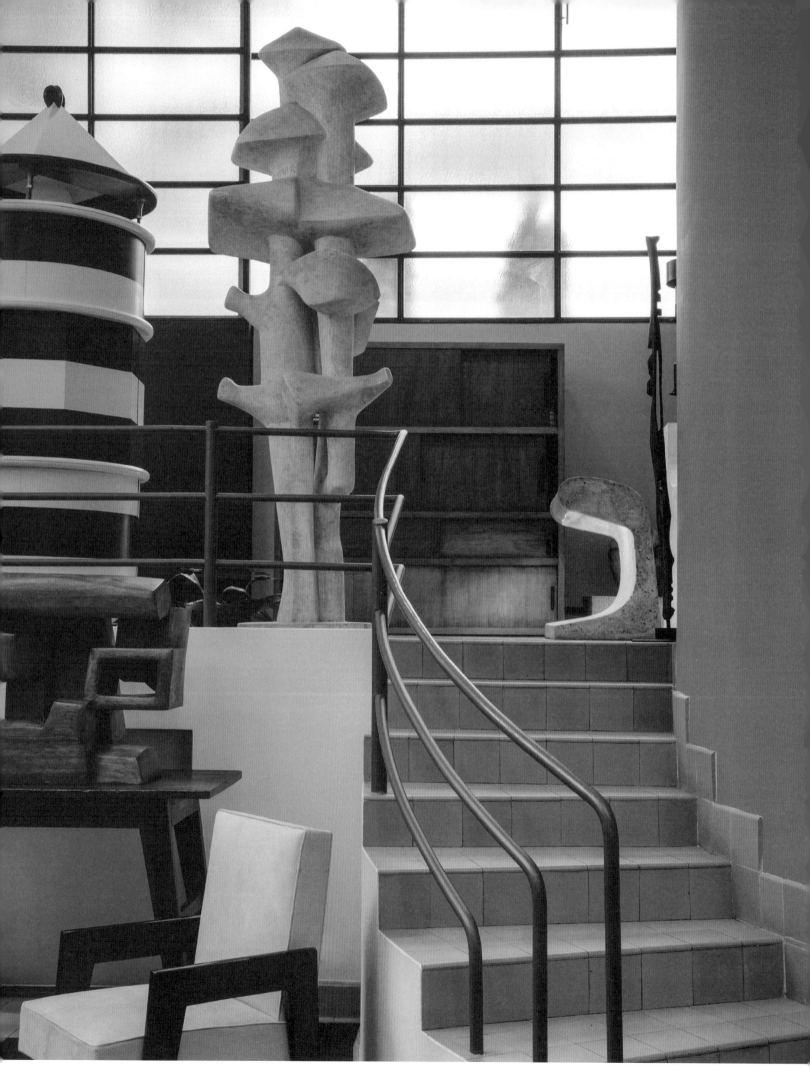

파리 16구에 위치한, 빌라지 도퇴유로 알려진 파리 서쪽 끝의 말레스테방 거리는 아무래도 파리가 아닌 것 같다. 프랑스 수도의 전통적인 오스만 스타일과는 거리가 먼 현대풍 골목에는 그곳을 창조한 건축가 로베르 말레스테방의 이름이 붙었다. 언젠가 비평가 장 갈로티는 그곳에 갔다가 다른 나라에 온 것이 아닌지 어리둥절했다고 한다. "얼마 전 아름다운 오퇴유에 갔다가 실수로 모로코에 들어온 줄 알았다. 새로 조성된 수도의 한 구역은 행궁의 석회암 입방체가 모리타니의 빛이 쏟아지는 후추나무 사이에서 반짝이는 곳이었다." 1927년 여름, 이 길이 개통된 후에 갈로티는 이렇게 썼다. 사실, 기하학적 형태와 커다란 유리창이 뚫린 흰색 콘크리트 벽의 독특한 조화가 햇볕 쏟아지는 거리에 얼마나 이국적인 분위기를 더할지 쉽게 상상할 수 있다.

오늘날 이 거리는 그 이름을 따온 대상의 상상력을 드러내는 몇 안 되는 증거로 남아 있다. 아름다움에 대한 강한 애착 때문에 엄격한 형태의 모더니즘과 결별한 르 코르뷔지에와 동시대를 산 말레스테방은 1945년에 세상을 떠나면서 자신의 기록물을 없애달라고 유언했다. 그의 바람이 받아들여져 수십 년간 그의 작품은 망각 속에 묻혔다. 때 이른 죽음으로 그가 제2차 세계대전 이후의 재건 활동에 참여하지 못한 탓도 있었다. 거리가 철거될 위기에 처한 1980년대에야 그의 추종자들이 프랑스 모더니즘 운동의 핵심 인물인 말레스테방의 유산을 되살리기 위한 활동을 펼쳤다.

건축가의 자택과 사무실을 포함한 이 구역의 건물은 대부분 개조되어 생활공간이 늘어났다. 말레스테방 거리에서 긴밀하게 공동작업 했던 쌍둥이 조각가 장과 조엘 마르텔의 집은 주거용 건물과 인테리어 디자인에 대한 말레스테방의 스타일이 유일하게 훼손되지 않고 잘 보존된 예다. 조각 작업실과 (두 형제와 아버지를 위한) 세 칸의 아파트를 연결하는 커다란 원통형 층계 주위를 중심으로 꾸며진 마르텔 호텔에는 관람석처럼 여러 개의 정사각형과 식물로 덮인 넓은 테라스가 나란히 배치되어 있다. 말레스테방의 설명에 따르면 풍부한 식물은 "차분한 건물의 선과 조화를 이루며" 모든 상업 활동을 금지하고 "휴식에만 초점을 둔" 거리에 일종의 도시 정원을 조성하는 것이 목적이다. 외부에서 보면 마르텔 하우스의 아래층만으로 작업실의 실제 규모를 짐작할 수 없다. 어긋난 덩어리들의 농간으로 형성된 놀랍도록 너른 공간에서 지면보다 낮은 넓은 바닥까지 층계가 이어지고, 중간층이 전체 공간

1927년에 말레스테방은 예술 후원자 샤를과 마리로르 드노아유를 위해 예르에 여름 별장을 완성했다. 이 저택은 초현실주의 예술가 만 레이가 1929년에 발표한 영화 「주사위 성의 수수께끼」에서 영감을 받았으며 현재는 아트센터로 이용되고 있다.

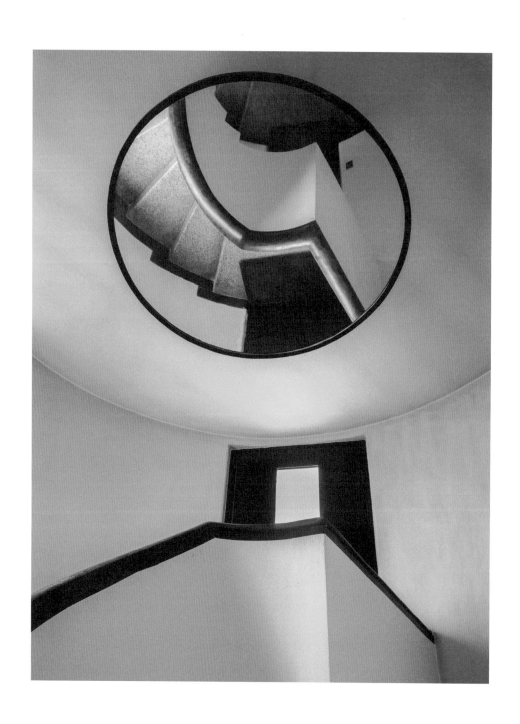

말레스테방는 빈 분리주의 스타일에 매료되었고 이 운동의 창시자인 오스트리아 건축가 요제프 호프만의 영향을 많이 받았다.

을 조망한다.

"입체주의의 영향을 받은 아르데코 하우스의 전형이다." 20세기 중반 프랑스 디자인과 건축에 정통한 골동품상 에릭 투샬룸은 이렇게 평가했다. 그는 장 마르텔의 아파트와 현재는 그의 사업체 〈갤러리 54〉의 전시장으로 쓰는 작업실을 소유하고 있다. 이 지역에서 자란 투샬룸은 말레스테방 거리에 사는 것이 어릴 적 꿈이었다. "관리가 제대로 안 된 건물들 때문에 한때 버려진 것처럼 보였던 이 평화로운 골목에서 개를 즐겨 산책시켰다." 그가 말한다. 훗날 골동품 거래 사업을 시작한 이후 그는 1990년대까지 형제의 집에 남아 있던 마르텔 가족의 조각품 몇 점을 사들였다(그는 그 가족이 집을 원래 상태로 유지했다고 믿는다). 그 가운데 하나인 거대한 '삼위일체' 석고상이 작업실 입구에서 〈갤러리 54〉의 고객과 방문객을 맞이한다.

르 코르뷔지에와 샬로트 페리앙 등 다른 모더니스트의 작품을 거래하는 골동품 거래상 투샬룸이 마르텔 호텔에 매장을 연 것은 매우 적절한 선택이다. 르 코르뷔지에와 페리앙은 둘 다 보수적인 '실내장식 예술가의 사회Société des Artistes Décorateurs'를 벗어나기 위해 말레스테방이 선도한 모임 '현대미술가 연합Union des Artistes Modernes'의 창립 멤버였다. 1925년 파리에서 열린 아르데코 전시회에서 값비싼 사치 공예품을 전시한 동료들에 경악한 그들은 장식보다 기능을 중시하고 유리, 시멘트, 금속 같은 산업용 자재를 사용하여 사회적 책임을 다하는 혁신적인 프로젝트를 시작하겠다고 서약했다.

그럼에도 부유한 가정에서 성장해 부유한 고객만을 상대한 말레스테방은 엘리트주의를 이유로 비판받았다. 건축사학자 리처드 베체러에 따르면, 가장 아픈 공격은 한 은행가의 의뢰로 말레스테방 거리가 개장된 이후에 나왔다. "호화로움과 규모를 강조하여 구상한 건물은 오늘날 건축 역사에서 어떤 의미도 갖지 못한다." 스위스의 비평가 지그프리트 기디온은 1927년에 이토록 냉혹한 평가를 내렸다.

그러나 마르텔 형제의 집은 건축가의 접근 방식이 기디온의 평가보다는 기능적이었음을 증명한다. 작업실과 아파트는 실용성을 염두에 두고 설계되었다. 큰 미닫이문을 통해 조각품을 작업실 안팎으로 운반할 수 있었고 테라초 바닥은 쉽게 씻어낼 수 있었다. "마르텔 호텔은 예술가를 위해 설계되었다." 〈갤러리 54〉의 웹사이트에는 이렇게 적혀 있다. "정확히 말해 점토, 석고, 석재로 작업하는 조각가를 위한 건물이다. 건물의 모더니티가 급진적인 이유는 바로 이 때문이다. 미니멀한 산업적 미감을 반세기 전에 예측한 것이다."

그렇기는 해도 베체러의 지적대로 말레스테방이 미감에 초점을 맞춘 것은 소박함을 추구하던 동시대 예술가들의 신경에 거슬렸을 가능성이 있다. 디자인과 장식 등 다양한 분야의 통합을 추구하는 빈 분리파Viennese Secession의 입장에 큰 영향을 받은 말레스테방은 예술 형식을 넘나드는 작업을 통해 이름을 날렸다. 〈발리〉 구두와 〈알파로메오〉 자동차 등 기업의 모더니즘풍 매장 인테리어를 맡았고 패션 업계에도 관여했다. 이런 행보는 기존 예술가들이 속한 전통적인 예술계와 충돌했다. 진정한 현대 예술 매체는 영화밖에 없다는 확고한 신념을 가진 그는 영화 촬영 세트도 설계했다. 가장 유명한 작품은 배우와 엔지니어 사이의 애증을 그린 마르셀 레르비에의 무성영화 「무정한 여인」이다. 그의 초현대적 장식은 등장인물의 심리 상태를 시각적으로 보여준다.

말레스테방의 영화적 시각은 마르텔 호텔의 가장 두드러지는 특징이다. 바닥과 천장에 붙은 두 개의 거울을 감싸는 나선형 계단은 위아래로 무한히 이어지는 듯한 인상을 준다. 아방가르드 금속 장인 장 프루베가 디자인한 스테인리스스틸 문손잡이부터 루이 바릴레가 제작한 층계 상단의 스테인드글라스까지, 믿을 만한 예술가들과 협력한다는 건축가의 철학도 반영되어 있다. 마르텔 형제를 좋아하는 투샬룸은 그들의 작업실 위층에 살면서, 벽에 원래와 가까운 색을 칠하는 등 장의 아파트와 작업실을 최대한 원상복구 했다. 그는 자신과 같은 골동품 상인들은 값진 예술 작품이 보물로 인정받기 전부터 거래를 통해 보전해야 한다는 의무감을 느낀다고 말한다. "항상 그것이 내 임무이자 내가 하는 일의 가치라고 느꼈다."

마르텔 호텔은 말레스테방이 사망한 지 30년이 지난 1975년에 건축가의 유산을 발굴하려는 노력의 일환으로 프랑스의 역사 기념물 목록에 이름을 올렸다. 그곳을 지나가는 대부분의 행인들에게 그의 이름은 익숙지 않겠지만, 디자인을 대하는 그의 태도가 집약된 파리의 골목은 이제 프랑스 모더니티의 핵심 인물을 기리려는 애호가들을 끌어들인다.

"마르텔 호텔은 예술가를 위해 설계되었다. 정확히 말해 조각가를 위한 건물이다."

말레스테방은 작업 과정이 치밀했고 세부적인 부분까지 꼼꼼히 챙겼다. 조각가, 유리 기술자, 조명 디자이너, 금속 세공인으로 팀을 꾸려 자신의 프로젝트를 관리했다.

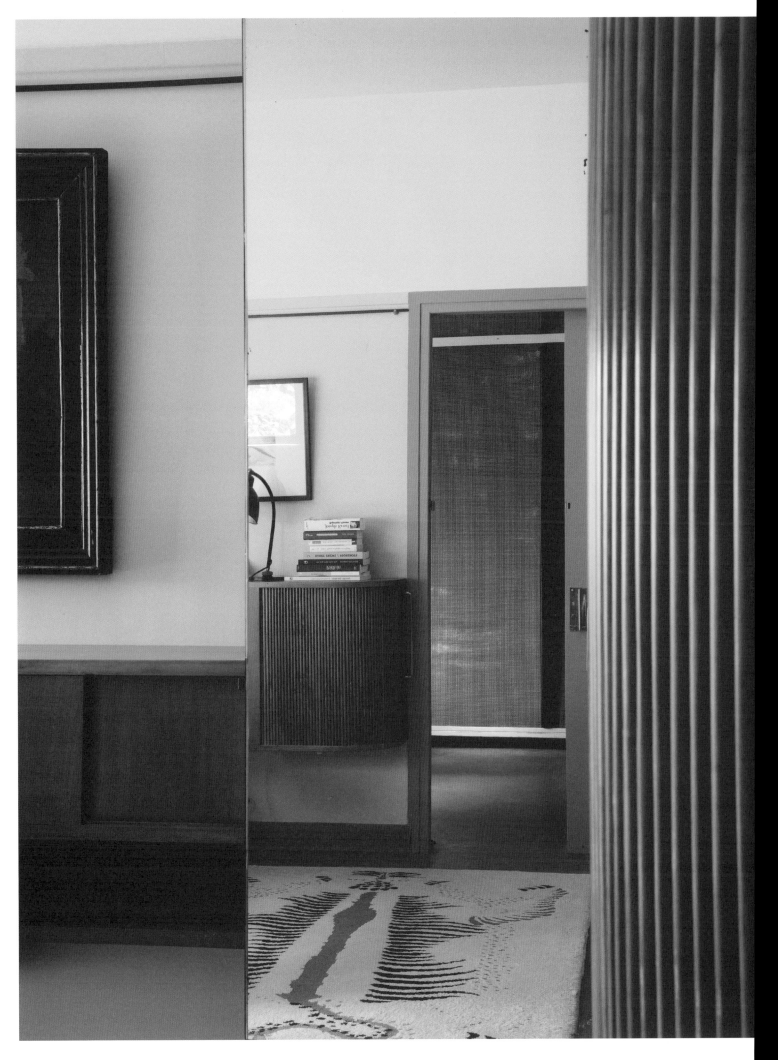

1927년에 말레스테방 거리가 생겨나자 언론은 "특이하고 호화로운 건물"의 집합소라고 극찬했다.

Essay:

Who's Laughing Now?

에세이: 지금 웃는 사람은?

Words by Stephanie d'Arc Taylor

트럼프 대통령 재임 기간에 심야 TV 프로그램 진행자들은 방송 역사상 유례없이 백악관을 겨냥한 농담을 잔뜩 쏟아냈다. 그런데도 정치에 관심 많은 진보 성향의 시청자 다수가 채널을 돌린 이유는 무엇일까? 스테파니 다크 테일러가 심야 코미디 장르의 쇠퇴 이유를 진단하고 대안을 생각해본다.

여러모로 2014년은 수천 년 전처럼 아득하게 느껴진다. 「투나잇 쇼」의 진행자 지미 펄론이 버락 오바마 대통령의 골프 사랑에 대해 우스갯소리를 하는 영상을 보면 이런 느낌은 강렬해진다. 하지만 더 신기한 것은 1,100만 명의 사람들이 펄론의 생방송을 시청했다는 사실이다.

2019년에 펄론의 오프닝 멘트를 시청한 사람은 평균 200만 명에 지나지 않는다. 심야 코미디 시청률이 전반적으로 급감한 것이다. 펄론의 과거 프로듀서가 『할리우드 리포터』에 밝힌 내용에 따르면 펄론의 급격한 쇠락과 정치색이 훨씬 강한 스티븐 콜베어의 상대적인 성공은 시청자들이 그 어느 때보다 정치를 소재로 하는 코미디를 원하기 때문인지도 모른다.

데이비드 레터맨, 제이 레노 등 푸근한 백인 중년 남성들이 함박 미소를 짓는 신인 여배우들에게 음탕한 농담을 던지던 심야 코미디의 전성기는 노먼 록웰이 그린 추수감사절 만찬 그림처럼 까마득한 옛날 일 같다. 좌파 페미니즘 코미디 팟캐스트 「댓글남Reply Guys」을 공동 진행하는 코미디언 케이트 윌레트는 세상이 더 급박하게 돌아가고 미디어에 대한 사람들의 취향은 달라졌다고 말한다. "이제 미국인들이 정치에 훨씬 관심이 많아졌다." 브루클린 소재의 아파트에서 그녀는 〈줌〉을 통해 이렇게 말했다. "기막힌 일들이 너무 많이 일어나니까 사람들도 확실히 깨달은 거다."

코미디 작가 데이비드 리트도 같은 생각이다. 리트는 백악관 출입 기자 만찬 등 여러 모임에서의 인상적인 연설을 비롯, 버락 오바마를 위한 연설문을 작성하던 인물이다. "오늘날 미국에서는 중립을 지킬 수가 없다." 워싱턴 D.C.에 있는 사무실에서 리트가 말했다. "이런 상황에서 코미디는 무엇을 해야 하는지 이해가 필요하다. 가장 잘나가는 코미디언들은 상황이 크게 변했다는 사실을 인식하고 있는 사람들이다. 집에 불이 났는데 아까부터 하던 대화를 계속하겠다고 우기는 사람이 있다고 생각해보자. 정나미가 뚝 떨어질 것이다."

정치와 코미디는 항상 떼려야 뗄 수 없는 관계였다. 정치인에 대한 농담은 디너파티에서도 스탠드업 쇼에서도 항상 싱싱한 먹잇감이다. 그런 농담은 보편적인 공감대를 형성하기 때문에 잘 먹히는 것이다. "일상 속의 부조리를 찾는 것이 코미디의 대부분을 차지한다. 그리고 정치만큼 부조리한 것은 거의 없다." 리트의 설명이다.

정치인의 우스운 농담 역시 긴장을 풀거나 군중을 떠보는 데 도움이 된다. 1981년, 암살당할 뻔한 로널드 레이건은 수술실에 실려 가면서 수술 팀에게 이런 재치 있는 농을 던졌다. "제발 당신들이 전부 공화당 지지자라고 말해주세요."[1] 유머는 공간 안에 맴돌지만 의식하지 못한 현실에 도달할 수도 있다고 리트는 말한다. "정치인이 던진 우스개에 모두가 웃으면 그 말에 일말의 진실이 담겨 있다는 뜻이다."

실제로 공화당이 러시아의 블라디미르 푸틴 대통령과 특별한 관계를 맺고 있다는, 지금

1. 냉전 기간에 CIA는 비밀리에 소련 유머를 수집했다. 소문에 따르면 레이건 대통령은 그중 한 가지가 너무 재미있다며 직접 써먹고는 했다. "한 미국인이 러시아인에게, 미국은 자유국가여서 백악관 앞에서 '로널드 레이건은 지옥에나 가라'라고 외칠 수도 있다."고 말한다. 그러자 러시아인은 이렇게 대답한다. "그게 뭐 대수라고. 나도 크렘린궁 앞에서 '로널드 레이건은 지옥에나 가라'고 외칠 수 있어."
—

2. 2016년에 트럼프에 대한 유머는 힐러리 클린턴 유머의 세 배로 많았다. 2020년에 콜베어와 팰런이 대선 후보를 소재로 한 유머의 97퍼센트는 트럼프를 겨냥한 것이었다.
—

은 누구나 인정하는 사실을 처음 공개적으로 언급한 정치인은 2014년 백악관 출입 기자 만찬에서의 버락 오바마였다. 보수 정치 평론가 숀 해니티가 푸틴의 상체 노출 사진에 집착한다는 우스갯말을 오바마가 꺼내기 전까지 이 루머는 별로 공감을 일으키지 못했다. "이제 우파가 푸틴과 밀월 관계라는 것은 상식이다." 리트가 말한다. "그리고 민주당원들은 그 얘기를 입에 달고 산다."

정치와 코미디가 워낙 찰떡궁합이다 보니 최근에는 세계 곳곳에서 코미디언들이 고위직에 선출되기도 했다. 2019년에 우크라이나는 왕년의 TV 스타이자 코미디언 볼로디미르 젤렌스키를 대통령으로 선출됐다. 과테말라, 슬로베니아, 이탈리아, 아이슬란드도 전직 풍자가와 코미디언이 고위직으로 당선되었다. 도널드 트럼프 역시 나름대로 코미디언이었다고 볼 수 있다. 광대, 모욕 코미디, 몸 개그를 섞어놓은 종합선물세트였으니까.

하지만 정치에 코미디가 많이 끼어들수록 정치는 재미없어진다. 트럼프가 선출되면서 대중이 흘러간 시대(알다시피 2000년대)의 야하고 점잖은 심야 코미디와 결별하는 속도는 훨씬 빨라졌다고 지적하는 사람들이 많다. 트럼프가 미국을 통치하는 불안한 시대에 코미디언들은 더 이상 순수하게 웃음을 위해 웃기는 사치를 누릴 수 없다. "'내 코미디가 다 무슨 소용인가?'라는 의문에 빠지는 코미디언의 수가 어느 때보다 많아졌다." 리트가 말한다. "'코미디는 사람들을 웃기면 그만이다'라고 주장하는 코미디언의 수는 줄었다."

하지만 트럼프의 선출은 인터넷과 소셜 미디어 때문에 미디어 환경이 점점 분열되는 현상과 맞물려 있다(또는 이런 현상에 의해 촉진되었다). 경제적인 성공과 접근 범위의 확장을 위해 언론계의 유명인은 더 이상 TV 스튜디오나 시청자 집단을 필요로 하지 않는다. 그야말로 수백만 명이 인터넷에서 마이크와 오디오 소프트웨어를 구입해 팟캐스트를 시작했다. 2020년 현재 구글에 등록된 팟캐스트는 200만 개가 넘는다.

정치 팟캐스트도 정치 성향과 무관하게 이런 인구 폭발을 겪었다. 이런 채널들은 대체로 자신과 생각이 다른 사람들을 웃음거리로 만드는 정치 평론을 시도한다. 팟캐스트 「샤포 트랩 하우스Chapo Trap House」의 진행자가 만든 용어인 자칭 '개차반 좌파dirtbag left'가

"오늘날 미국에서는 중립을 지킬 수가 없다.
집에 불이 났는데 아까부터 하던 대화를 계속하겠다고 우길 수는 없는 법이다."

진행하는 미디어 채널들은 코미디와 잘난 척, 강렬한 분노 표출이 특징이다. 전통적인 토크 쇼는 가능한 많은 청중에게 호소한다는 쉬운 목표를 추구하는 반면, 인터넷, 특히 팟캐스트 는 소수의 추종자를 거느린 진행자들을 위한 시장을 열었다. 그리고 이런 사람들이 돈을 긁 어모을 방법도 마련했다. 〈패트리온Patreon〉은 좌편향 콘텐츠 제작자들이 팬들에게 구독 권을 판매하기 위해 이용하는 웹사이트다. 2020년 2월에 「샤포 트랩 하우스」는 월 16만 달러 이상을 벌어들여 〈패트리온〉에서 최고 수익을 올린 계정이 되었다.

케이트 윌레트의 「댓글남」 팟캐스트도 청취자들이 지원한 자금으로 운영되지만 그 정도 로 돈을 벌지는 못한다. 2020년 말 〈패트리온〉의 「댓글남」 페이지를 확인해본 결과 118명의 구독자가 한 달에 총 586달러를 냈다. 하지만 윌레트에 따르면 구독자가 적은 경우 다음과 같은 장점이 있다. "우리 쇼를 좋아하는 사람들만 만족시키면 된다. 덕분에 우리는 센 의견을 맘껏 표현할 수 있다."

2020년에도 심야 코미디 분야의 스타들은 시청률을 높이기 위해 시청자의 비위를 맞추 는 오랜 전통을 계승하고 있다고 윌레트는 설명한다. "「스티븐 콜베어」 같은 심야 프로그램 은 대부분의 사람들이 공감하고 불쾌해하지 않을 농담을 추구한다. 트럼프가 얼굴이 시뻘겋 다거나 무례하거나 멍청하다고 놀리는 식이다."[2]

「댓글남」에서 윌레트와 공동 진행자는 손쉬운 접근법을 추구할 필요가 없다. "우리는 시 뻘겋다는 이유로 트럼프를 조롱하지 않는다. 단순히 트럼프를 몰아내는 것이 목적이 아니다. 어떻게 하면 완전히 다른 나라를 만들 수 있을지 폭넓게 조망한다."

하지만 아이러니하게도 윌레트가 「스티븐 콜베어와 함께하는 심야 쇼」에 출연한 이후로 그녀의 팟캐스트는 청취자가 대폭 늘었다. "콜베어는 엄청난 시청자를 거느리고 있는데 베 이비붐 세대에 속하는 노년층이 그 다수를 차지한다." 윌레트가 말한다. 이 청취자들은 그녀 의 방송을 청취하는 데 그치지 않고 「댓글남」의 좌편향 메시지에 반응한다. "60~70대 어르 신들에게서 정말 귀여운 메시지를 받는다." 그녀가 깔깔 웃었다. 그들은 신기술을 배우는 데 도 적극적이다. "베이비붐 세대를 급진화시키는 데 기여한다는 것이 참 뿌듯하다."

Drinking Wine With:
Grace Mahary

함께 마시는 와인: 그레이스 마하리

카일라 마셸이 완벽에 가까운 미각과 업계의 판도를 바꿀 비전을 지닌 소믈리에를 만난다. *Photography by Valerie Chiang*

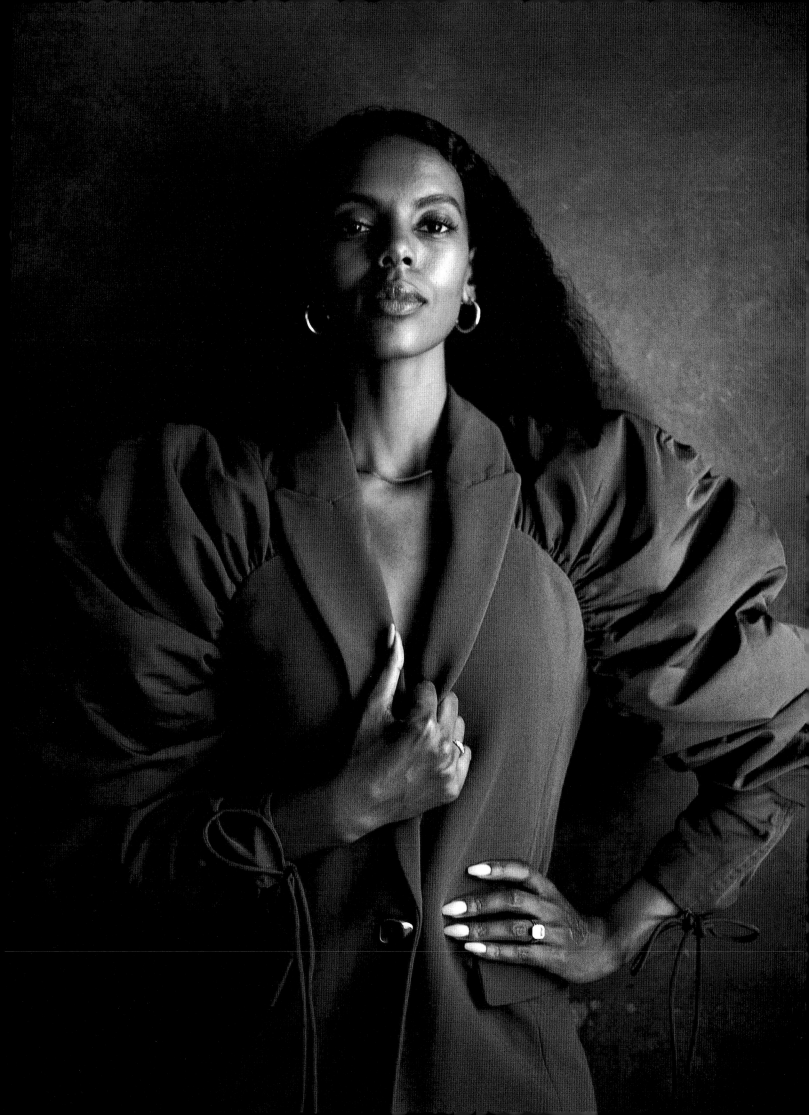

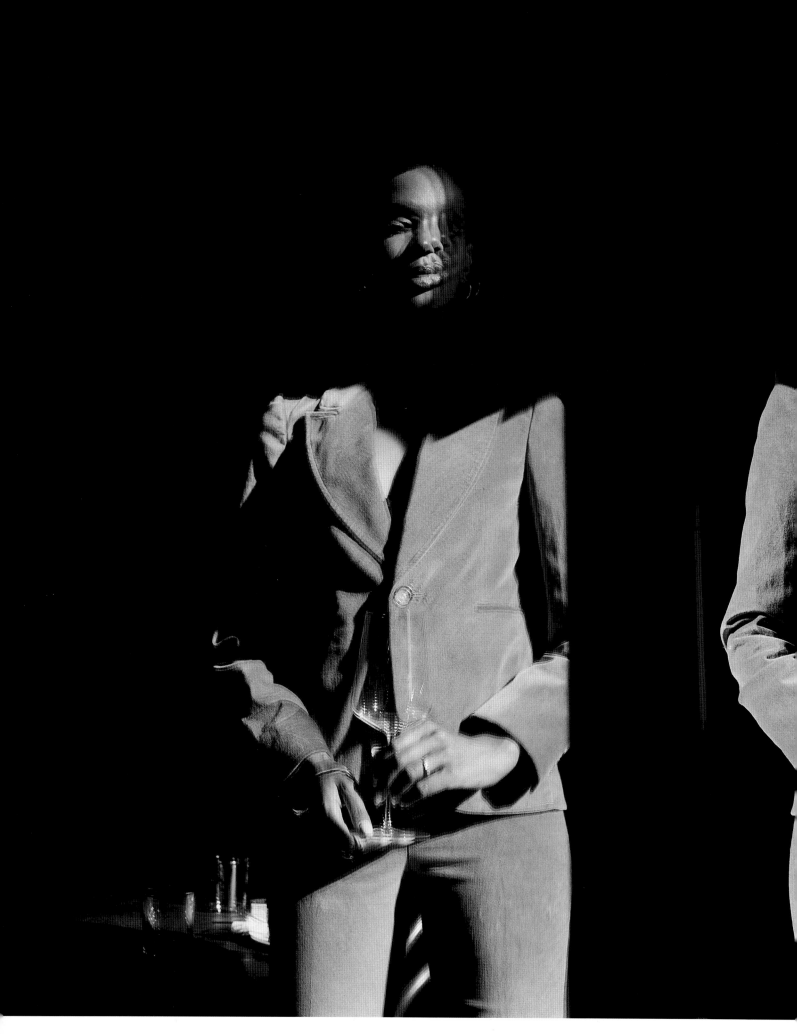

소믈리에 시험에는 응시자가 편견 없이
와인을 평가할 수 있는지 확인하는
블라인드 테스트가 포함된다. 포도의 품종.
다양한 지역의 와인 주조법 등 전문적인
지식을 활용해 와인 소믈리에는 와인의
원산지를 정확히 집어낼 수 있어야 한다.

일이 좀 다른 식으로 풀렸다면 그레이스 마하리는 WNBA 스타가 되었을지도 모른다. 캐나다 에드먼턴 토박이었던 10대 소녀는 운동선수가 되겠다는 진지한 계획을 간직한 채, 어떤 식으로든 세상을 널리 경험하기로 결심했다. 200회 이상 런웨이에 선, 세계적으로 인정받는 모델 마하리가 프로 운동선수가 될 뻔했다는 사실은 꽤 놀랍다. 하지만 마하리는 자기 안의 다양한 가능성을 늘 인식하고 있었다. 몇 년 전, 그녀는 부모의 고국인 에리트레아를 비롯한 동아프리카의 지역사회에 지속가능한 에너지 자원을 공급하는 비영리단체 〈프로젝트 세하이 **Project Tsehigh**〉를 설립했다. 그 후에는 로스앤젤레스의 레스토랑 〈출리타〉의 공동 소유주가 되었다. 2019년에는 여러 해에 걸쳐 준비한 끝에 공인 '소믈리에' 자격증을 취득했다. 뉴욕에 있는 자택에서 마하리는 와인의 맛을 음미하는 것 외에도 이 업계에서 추구하고 싶은 몇 가지 포부가 있다고 밝혔다.

KM: 소믈리에가 된 계기는 무엇인가? **GM:** 2010, 2011년부터 와인에 푹 빠지면서 왠지 겁이 났다. 세월이 흐를수록 "나는 세상에 나오면 왜 이렇게 주눅이 들까? 화려한 공간에 있으면 왜 이런 데 있으면 안 되는 사람처럼 남의 눈을 의식할까?" 하는 생각이 들었다. 나는 많은 일을 벌여 이런 두려움을 극복하는 방법을 택했다. 공부를 시작하고 학교에 다니고 자격을 취득하는 목표에 몰두했다. 이제 나는 우리와 닮은 사람들과, 유통 업체나 식당, 원하는 고객들에게 쉽게 접근할 수 없는 사람들의 목소리를 키우겠다는 희망을 갖고 있다.

KM: 목소리는 어떻게 키울 수 있나? **GM:** 우리가 자랄 때 만들어 먹던 음식에 와인을 페어링하는 것처럼 간단한 방법도 있다. 에리트레아에는 매운 음식이 많고 인제라 빵을 먹기 때문에 벌꿀 술, 맥주와 비슷한 전통 발효주인 메스와 수와가 더없이 잘 어울린다. 우리 전통 음식과 잘 맞는 천연, 유기농의 지속가능한 와인을 찾는 과정 정말 흥미로웠다. 이 일에는 사업 기회를 잡기가 어려운 아르헨티나의 여성, 남아프리카의 흑인 여성, 캘리포니아와 북미 전역의 소수 집단 와인 제조자들을 띄우는 의미도 있다. 또 나는 지속가능하거나 최대한 친환경적으로 생산한 와인을 널리 알리고 싶다. 이 시점에서 지구를 보존하거나 적어도 탄소 발자국을 줄이려는 노력을 하지 않는다면 우리가 사는 세상이 어떻게 될지 알 수 없기 때문이다.

KM: 와인 업계에 진출하면서 당신이 깨달은 소외 집단을 위한 과제는 무엇인가? **GM:** 업계의 모든 분야에서 유색 인종은 불리한 입장에 있다. 우리는 땅을 소유하지 못해 작물을 대량으로 재배하기 어렵다. 다음은 유통이다. 우리가 와인을 생산해도 유통 업체는 우리 상품을 진열하거나 받아들이지 않는다. 소매 업체는 판매를 원하지 않거나 가격을 후려치려고 한다. 그리고 서비스 객체가 되면 "당신 같은 사람이 뭘 좋아하는지 잘 알지. 바로 이거잖아." 또는 "당신 형편에 맞는 건 이거야." 이런 식의 대우를 받는다. 이런 편견은 어디에나 존재한다.

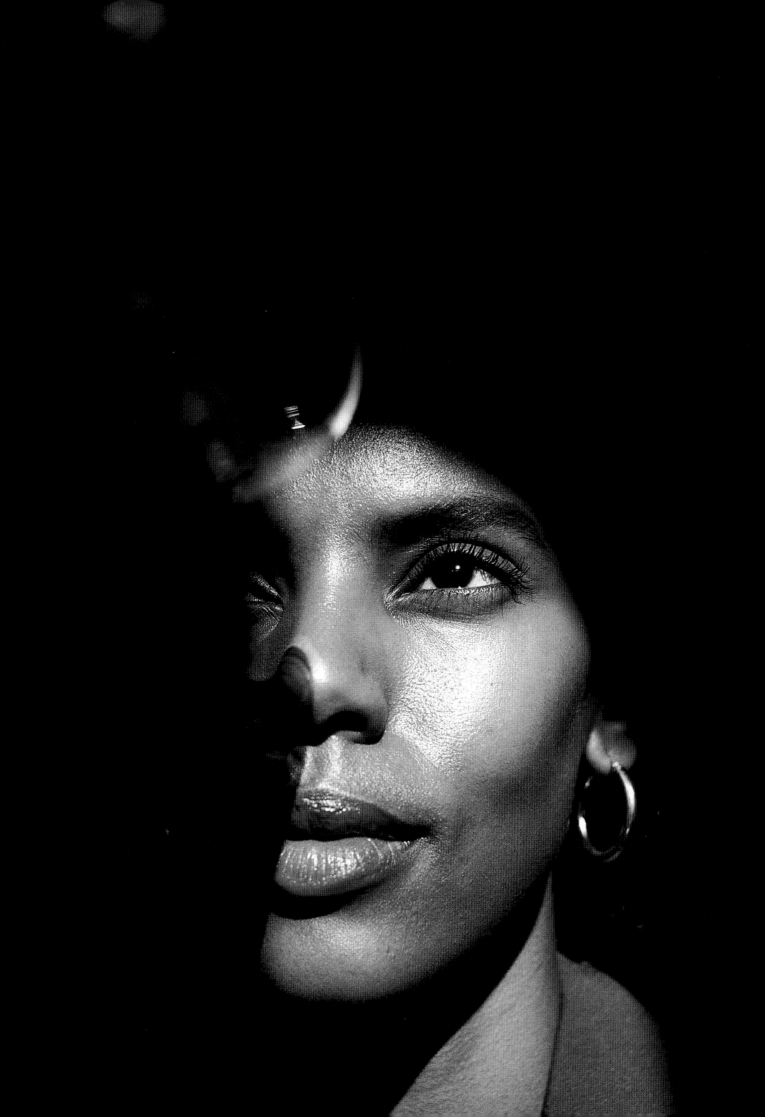

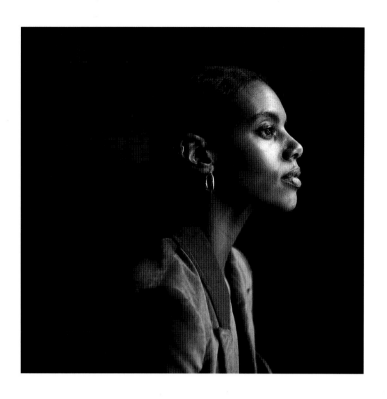

"사실 나는 어떤 일을 하든 사람들이 항상 나의 지식과 능력에 의문을 품는다고 느꼈다.
그런 생각 때문에 엄청난 좌절을 겪었다."

KM: 성인이 되어 이런 새로운 업종으로 전환하기까지 어떤 경험을 했나? **GM:** 감사할 줄 모르는 사람처럼 들리겠지만 모델을 하고 싶었던 적은 없었다. 항상 다른 일을 병행했다. 나는 모델 활동을 많은 일을 하기 위한 수단으로 취급했다. 모델로 성장하는 것은 내가 느끼기에 가장 흥미로운 방식으로 예술을 창조하는 과정이었지만, 다른 어떤 문들을 열 수 있는지 확인하는 계기가 되기도 했다. 그래서 이 경우를 '전환'이라 부르고 싶지는 않다. 나는 종교를 믿는 사람이 아니다. 영성적인 사람에 가깝고, 전환은 아름다운 것이라고 생각하며, 업보와 내세를 믿는다. 하지만 현생에서 내 정체성을 위태롭게 하거나 사회에서 붙이는 꼬리표에 맞추지 않고 내가 원하는 만큼 많은 것을 경험하고 탐닉할 수 있다고 믿는다. 나를 모델이라고만 생각하지는 않는다. 나는 공인 소믈리에이자 비영리기관의 창립자이며 딸, 언니, 아내, 인간이다. 모델 활동은 계속할 것 같다. 할머니가 되어서도 하고 싶지만 다른 문을 열기 위해 이미 열린 문을 닫아야 한다고는 생각지 않는다.

KM: "그냥 얼굴이 예뻐서" 모델 이외 분야에서의 열정을 사람들이 진지하게 받아들이지 않을 수도 있는 것 같다. 당신을 보는 사람들의 태도에 어떻게 대처하는지, 항상 무언가를 '증명'할 필요 없이 자신의 정체성을 개척하는 방법은 무엇인지 궁금하다. **GM:** 고맙게도 15년간의 모델 생활은 모든 사람이 나에 대해 자기만의 평가를 내리지만 그것을 내가 어떻게 할 수는 없다는 사실을 받아들이는 데 도움이 되었다. 남의 생각을 통제하거나 관리하려 할수록 비참해진다. 모델 일을 하다 보면 모든 반응을 감정적으로 받아들일 수 없다. 사람들은 이미지를 만들어낸다. 안타깝게도 그렇게 만들어진 이미지에는 무시, 즉 고의적인 무시와 무례한 대우가 뒤따른다. 하지만 열여섯에 집을 떠나 모델 일을 시작하고, 토론토에서 일을 하며 학교에 다니고,

스물, 스물한 살에 세계에 진출한 것이 그런 업계에 발을 들일 의지와 용기를 갖는 데 도움이 되었다.

사실 나는 어떤 일을 하든 사람들이 항상 나의 지식과 능력에 의문을 품는다고 느꼈다. 그런 생각 때문에 엄청난 좌절을 겪었다. 하지만 지식으로 무장할수록 그런 생각은 쉽게 고칠 수 있다. 그리고 이제는, 누가 어떻게 생각하든 별로 개의치 않는다. 태양에너지 사업으로 동아프리카와 미국의 공동체에 진입할 준비가 갖춰질수록 내게 비영리단체를 운영할 능력이 없다고 생각하는 사람들을 덜 의식하게 되었다. 친구와 가족, 주위 사람들에게 최고의 와인을 더 많이 제공할 수 있고 그들도 내 와인을 사랑해준다면, 나도 내가 선택하고 배우는 와인과 내가 만나는 와인 생산자들에 대해 만족한다면, 내가 소믈리에가 될 능력이나 자격이 없다고 생각하는 사람들에게 신경을 덜 쓰게 된다. 결국 자신의 지식과 부모님이 가르쳐준 근면이라는 미덕으로 무장하면 큰 용기가 생긴다.

KM: 당신의 다양한 시도와 관심사의 핵심은 무엇인가? **GM:** 공정한 경쟁의 기반을 마련하는 것이다. 나는 전쟁터에서 만난 이민자 부모의 딸이다. 그들은 아무리 작은 것이라도 직접 일을 해서 얻어야 했기에 나는 타협이 무엇인지, 희생이 무엇인지 잘 안다. 그리고 인간에게는 그런 가치가 중요하다는 것도 잘 안다. 우리는 인생을 배우고 이해하고 고마워해야 한다. 하지만 다른 사람들의 짐을 조금 덜어줄 방법은 얼마든지 있다. 식품, 소득, 전기 같은 평범한 수단으로도 가능하다. 누구에게나 공정한 경쟁의 장을 만들기 위해 노력하는 것이 내가 하는 일의 핵심이다. 우리와 똑같이 생겼지만 평생 10만 달러도 벌지 못하는 사람들을 위해서 하는 일이다. 그런 목표를 이루면 모든 사람의 목소리가 증폭되고 강조될 것이다.

3.

Youth

114—176

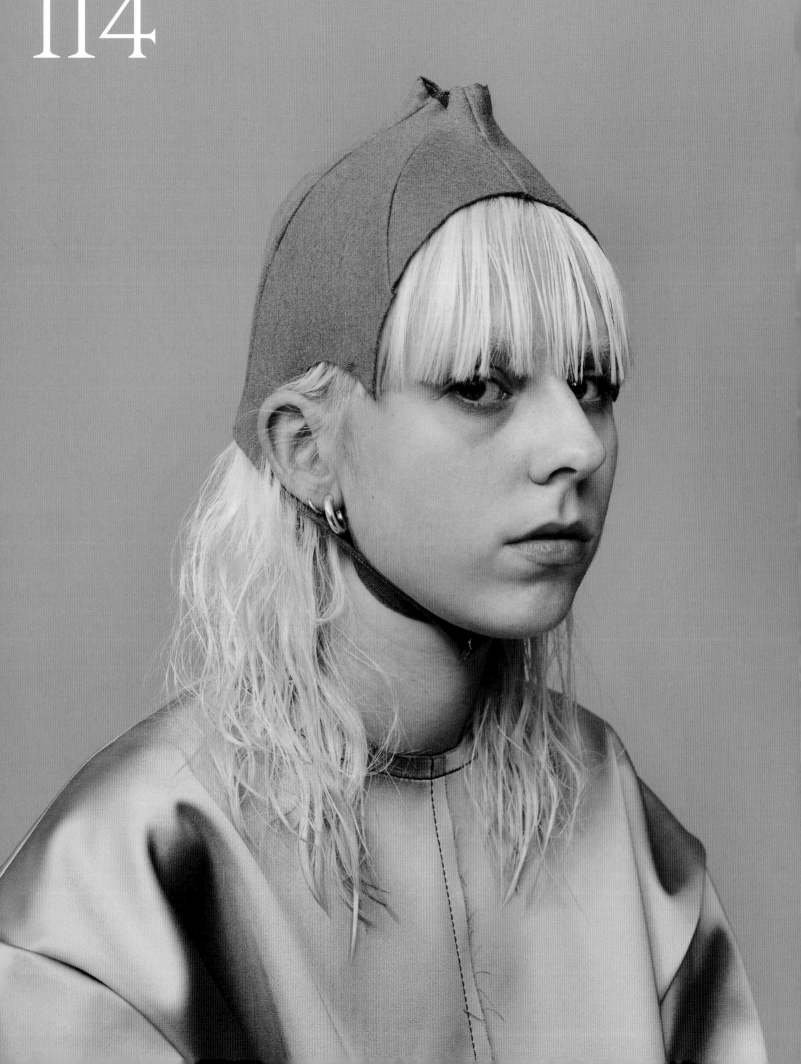

ELISE BY OLSEN:

엘리세 비 올슨: 내게는 큰 야망이 있다. 나는 청중을 원한다

I HAD THAT AMBITION. *I WANTED* THAT AUDIENCE.

스물한 살이 된 세계 최연소 편집장은 어떻게 지내고 있을까? 패션 업계가 흠모의 대상인
젊은이들의 목소리에 실제로 귀를 기울이게 만드는 출판 전문가 엘리세 비 올슨을
톰 파버가 만나본다. *Photography by Lasse Fløde & Styling by Afaf Ali*

"내 나이와 별로 친해지지 못한 것 같다." 노르웨이 오슬로의 집에서 지내는 엘리세 비 올슨과 〈줌〉으로 대화를 나누었다. "2주 전에 스물한 번째 생일을 맞았는데 내 나이를 다 빼앗긴 기분이었다. 언론은 관심은 항상 '최연소 편집자'라는 타이틀에만 쏠렸다. 처음부터 나를 틀에 가둬버린 거다."

언론이 올슨을 다룰 때 '최연소 편집자'에 초점을 맞추는 이유는 이해할 만하다. 열세 살에 청소년 문화 잡지 『리뷰 **Recens**』를 창간하면서 그녀는 세계 최연소 편집장이 되었다 (아이러니하게도 그녀는 제한 연령에도 한참 못 미쳐 기네스 세계 기록을 주장할 수 없었다). 8년 후 이 노르웨이 소녀는 일찌감치 성공한 Z세대 사업가의 전형이 되었다. 그녀는 두 종의 잡지를 창간했고, 누구나 선망하는 패션 회사들을 상대로 컨설팅했으며, 최근에는 노르웨이에 국제 패션 도서관을 설립했다.

이렇게 대단한 성과를 이룬 인물이다 보니 그녀와의 대화가 만만치 않을 거라 예상했지만 올슨의 말투는 빠르고 경쾌했으며 대화 주제는 진지한 토론에서 야릇한 유머를 자유자재로 넘나들었다. 5년간 세계를 돌아다니며 사업에 매진했던 그녀는 이제 부모님 집 지하에 위치한 어린 시절의 침실로 돌아왔다. 고향에 돌아온 이유는 코로나19 때문이 아니라 전염병이 발병하기 두 달 전에 중병을 얻은 아버지 때문이었다. "집에 돌아가 아버지가 회복할 때까지 곁에 머물러야 할 것 같았다." 그녀가 설명했다. "내 삶과 관련된 모든 일에 내가 존재하지 않는다는 기분이 들기 시작했다."

그래서 2020년 1월에 올슨은 집에서 1년을 지내기로 결심했다. 웹캠을 통해 내게 집 안 구경을 시켜주면서 그녀는 눈썹과 같은 색조로 염색된 연한 금발을 뒤로 젖히며 양쪽 손목에 새겨진 정교한 검정색 문신을 드러냈다. 노르웨이의 사진작가 토르비욘 롤란드가 찍은, 풍성한 적갈색 고수머리를 지닌 중성적인 소녀의 사진 밑에 책상이 놓여 있었다. 분리된 벽의 반대편에는 철사 구조 선반에 알록달록한 '개인 연구용' 대형 패션 서적과 잡지가 꽂혀 있는 포근한 잠자리가 보였다. 반대편에는 벽 사이에 아늑하게 자리 잡은 침대를 금속 거치대에 설치된 대형 TV가 내려다보고 있었다. 그녀는 TV를 보며 킥킥 웃었다. "누가 봐도 싱글의 안식처 같지 않나."

올슨은 1999년 오슬로 동부 교외에서 태어나 여덟 살 때 처음으로 블로그를 시작

위: 비 울손이 착용한 슈트 〈아크네 스튜디오〉, 슈즈 〈보테가 베네타〉 왼쪽: 비 울손의 드레스 〈발렌시아가〉, 앞 페이지: 비 울손은 빈티지 모자와 스커트를 착용했다.

"패션계 종사자들은 자신의 자리를 필요 이상으로 오래 붙들고 있는 것 같다…
누구나 그만둘 때를 알아야 한다."

했다. 주로 숙제와 가족의 저녁 식사 준비에 대한 고민을 털어놓는 공간이었다. 2012년에 그녀는 친구들과 웹사이트 유지 비용을 분담하며 스칸디나비아의 10대를 위한 블로깅 네트워크 〈아키타입〉을 시작하여 인기를 얻었다. 이 경험은 그녀가 열세 살 때 창간한 청소년 문화 잡지 『리뷰』를 낳았다. 창간호는 엉망진창이었다. "우리는 잡지를 워드로 편집했다." 그녀가 설명했다. "이미지 해상도는 심하게 떨어졌고 종이 질은 형편없었고 문장은 비문 천지였다. 하지만 나는 잡지를 영어로 만들고 싶었다. 세계적인 잡지로 키우겠다는 야망이 있었기 때문이다. 그 정도로 많은 독자를 원했다."

『리뷰』는 청소년들이 자기만의 목소리로 창의적인 이야기를 쏟아낼 공간을 마련하는 것을 목표로 삼았다. 패션 업계는 청소년들에게 관심이 많으면서도 그들을 경청하는 것이 아니라 관찰만 했다. 당시에 패션계의 관습에 도전했던 청소년이 올슨 혼자만은 아니었다. 미국에서는 10대 소녀 타비 게빈슨이 패션 블로그 '스타일 루키Style Rookie'로 인기를 얻고 있었다. 하지만 게빈슨과 달리 올슨은 인쇄 매체에 주력했다. 자비로 『리뷰』 창간호를 낸 다음 광고주를 모집하고 당시 자기 나이의 두 배였던 모르테자 바제기와 비즈니스 파트너이자 아트 디렉터로 협업하기 시작했다. 그는 스칸디나비아 미니멀리즘, 무광택 용지, 흑백 패션 페이지 등 당시의 유행을 보란 듯이 무시하고 올슨의 잡지가 현란하고 전문적인 출판물로 거듭나는 데 도움을 주었다.

통관, 물류업에 종사하던 그녀의 부모는 열세 살 난 딸이 잡지를 만든답시고 방과 후에 사무실로 직행해도 별로 걱정하지 않았다. 그러다 말 거라 생각했지만 결국에는 그리 되지 않았다. 『리뷰』가 뜨면서 올슨은 전업으로 일에 매달리기 위해 열여섯에 고등학교를 중퇴했다. 너무 어린 나이부터 사업을 하다 보니 그녀는 자신의 부모에 대한 사람들의 편견과 맞닥뜨리게 되었다. "사람들은 내가 문화적 소양이 아주 풍부한 집안 출신이거나, 부모님이 내게 억지로 일을 시켰다고 믿는다. 하지만 사실은 전혀 그렇지 않았다. 매우 자발적으로 벌인 사업이며, 내가 오늘 당장 일을 때려치운다 해도 부모님은 내 뜻을 지지할 것이다."

7호 이상 발행된 『리뷰』에는 대부분 25세 미만인 전 세계 500명 이상이 기고했다. 대성공이었다. 하지만 올슨은 자신의 신념에 따라 18세 생일 직전에 편집장에서 물러나기로 결정했다. 그녀는 성인이 만든 청소년 잡지는 진짜가 아니라고 생각했다. 그 무렵 올슨은 이미 자기 세대의 대변인으로 알려져 있었다. 그녀의 2016년 TEDx 강연 제목은 'Z세대의 출현'이었다. 이제는 자신의 경험을 넘어서는 주제에 대해 말하는 것이 불편하지만, 올슨은 지난 10년간 젊은이들의 목소리를 좀 더 진지하게 받아들이는 사회 분위기를 조성하는 데 주도적인 공헌을 했다.

『리뷰』는 디지털 원주민이 주도한 종이 출판물이라는 점에서 시대착오적으로 느껴지기도 한다. 올슨은 용돈으로 신문 가판대에서 『데이즈드Dazed』와 『보그 이탈리아』를 구입하던 여덟 살 때부터 인쇄물을 사랑했다. "당시에 인쇄물은 내가 지닌 디지털 사고방식을 보완할 해독제처럼 느껴졌다." 그녀가 설명했다. "인쇄물은 냄새와 촉감이라는 감각을 선사했다. 그리고 느린 속도도 마음에 들었다. 온라인에서 정보를 소비할 때처럼 동시에 여러 가지 정보에 자극받지 않고, 한자리에 앉아 하나의 대상에 모든 주의를 집중하는 것이 좋았다."

올슨은 이런 사랑을 18세에 창간한 두 번째 간행물인 『월릿Wallet』에 담았다. 『월릿』은 『리뷰』보다 지적이며 그 형식은 내용만큼이나 도발적이다. 인쇄물 판매의 감소 추세를 분석한 결과 사이즈가 큰 잡지는 불편하다고 판단한 그녀는 『월릿』을 청바지 주머니에 쏙 들어갈 정도로 얇은 '안티 커피 테이블 잡지'로 만들었다. 광고 페이지에는 찢어버릴 수 있게 절취선을 넣었고 뒷부분에 메모 작성을 위한 빈 페이지를 추가했다. 이 모든 특성은 독자가 『월릿』과 상호작용하고 그 물리적 특성을 즐기고 자기만의 것으로 만들게 하는 장치다.

『월릿』은 '패션 저널리즘을 되살리자'라는 공약을 내세운다. 이 구호는 문화와 제도에 대한 비판이 없는 잡지들을 향한 날선 공격이다. 이런 잡지들은 고유한 신념보다 광고와 브랜드 콘텐츠를 우선시한다. "패션은 전통적으로 여성의 분야로 인식된다. 부자 남편을 둔 아내가 은밀하게 즐기는, 영화나 예술과 달리 평론 따위는 필요 없는 대상으로 간주된다." 올슨이 말한다. 『월릿』은 패션계에는 존재하지 않는 평론을 다룬다. "정치, 돈, 권력 등 패션을 둘러싼 시스템을 이해하는 것이 중요하다."

『월릿』은 업계에서 비판적인 시각을 추구하는 사람들이 꼭 읽어야 할 책이 되었지만 올슨은 제10호를 끝으로 발행을 끝낼 계획이다. 그녀가 주도하는 프로젝트는 다 이런 식이다. 그녀의 부모가 처음에 예상했듯이 모든 프로젝트가 다른 일로 넘어가기 전에 임시로 거치는 단계에 불과한지도 모른다. 그녀의 해명은 다르다. "패션계 종사자들은 자신의 자리를 필요 이상으로 오래 붙들고 있는 것 같다. 『보그』의 애너 윈투어만 봐도 그렇다. 내가 볼 때 그녀는 시대에 완전히 동떨어졌고 출판물을 돌이킬 수 없는 방향으로 몰아간다. 누구나 그만둘 때를 알아야 한다." 여기서도 올슨은 세계화된 21세기 패션 업계의 프리랜서 크리에이티브로서, 자유를 포용하고 변화무쌍한 경력을 지닌 디지털 유목민으로서 사회 변화의 첫 물결을 타고 있다. 하지만 부모 세대는 낭연하게 받아들였던 직업 안정성이 사라진 것만큼은 우려할 수밖에 없다.

한 해에 『월릿』을 세 차례 출간하는 와중에도 올슨은 미술 전시회 큐레이팅, 영화

"당시의 나 자신에게 조언을 한다면, 더 열심히 하라고 말하고 싶다. 잃을 게 없으니까."

제작, 강연(너무 반응이 좋아 지난해에 '출판업에 대한 재고'라는 강연이 책으로 나왔다) 등 끊임없이 골치 아픈 일을 벌였다. 2018년에 그녀는 포르투갈 리스본 외곽의 포도원에 위치한 185제곱미터 크기의 창고를 구입, 개조해 작업실 겸 생활공간으로 탈바꿈시켰다. 뉴욕이나 런던이라면 콧구멍만 한 공간을 겨우 구할 돈으로 무엇을 누릴 수 있을지 알아보는 실험이었다.

정신없이 보낸 지난 5년간의 생활을 접고 오슬로의 보금자리로 돌아오는 과정은 쉽지 않았다. "아버지가 아프다는 소식을 들었을 때부터 이미 격리 생활을 하는 듯 마음이 답답했다." 그녀가 말한다. "친구들이 전 세계에 흩어져 있어서 조금 외롭긴 해도 내겐 잘된 일이다. 몇 달 동안 내 감정을 마주하며 균형을 되찾은 느낌을 받았다. 우리 집 근처에는 자연이 풍부하다. 오슬로에서는 지하철을 타고 5분만 가면 숲이다." 아버지가 건강을 회복하는 데 큰 도움이 된 규칙적인 산책에 올슨도 매력을 느꼈다. "걷다 보면 많은 것이 해결된다." 그녀가 말했다. "치유받는 기분이 든다."

그녀는 이 기회를 활용해 오슬로에 '국제 패션 연구 도서관'을 개관하는 새 프로젝트에 몰두하고 있다. 이 시설은 단행본, 잡지와 더불어, 도서관에서 일반적으로 외면하는 룩북, 카탈로그, 광고 포스터 등 상업 출판물을 아우르는 패션 인쇄물의 저장소를 표방한다. "홍보물 역시 패션 업계의 본질적인 일부라는 사실을 받아들여야 한다." 올슨이 말한다. "창조성은 상업적 측면에 크게 의존한다."

올슨이 멘토로 여기는 문화 평론가이자 뉴욕의 음악 평론가 스티븐 마크 클라인이 수집품을 기증했다. 그는 컨테이너 하나를 가득 채운 출판물을 선적으로 오슬로에 보내왔다. 오슬로의 노르웨이 국립 미술, 건축, 디자인 박물관이 도서관 공간을 내주었다. 2020년 10월에 개장한 디지털 도서관은 5천 종 이상의 출판물을 소장하고 있지만 판권 문제로 모든 페이지를 읽을 수는 없다. 실제 도서관은 올봄에 개장할 예정이며, 〈꼼데가르송〉, 〈프라다〉, 『아이디 매거진』 소속 명사들을 비롯해, 올슨이 구성한 위원회의 감독을 받는다.

패션 인쇄물을 수집하거나 패션 저널리즘의 혁신을 위해 분투하는 사명을 올슨은 '책임'이라는 단어로 표현한다. 문화 여건에 좌절하는 청소년은 많아도 상황을 바꾸는 것이 자신의 역할이라고 판단하는 청소년은 거의 없다. 나는 그녀에게 이 문제를 그토록 절실하게 받아들이는 이유를 물었다. "내가 느낀 불만을 해소하고 싶었다. 어릴 때 있으면 참 좋겠다고 생각한 패션 도서관을 만드는 이유도 그것이다." 그녀가 설명한다. "나는 내 동료, 독자, 특히 내 주위의 젊은 사람들에게 책임을 느낀다."

"감당해야 할 것이 많을 텐데." 내가 말했다. "감당해야 할 것이 정말 많다." 그녀는 이렇게 대답하더니 경직된 미소를 지으며 작은 침실 창밖의 잿빛 노르웨이 하늘을 내다보았다. 뭔가 더 할 말이 있어 보였지만 생각을 바꿨는지 그냥 이렇게만 덧붙였다. "진짜 그렇다."

열세 살에 편집장이 되었던 자신을 되돌아보면 어떤 생각이 드는지 물었다. 그녀는 잠시 생각했다. "나는 어린애답게 천진난만했다. 그 나이에는 다행히도 패션 산업과 세상 물정을 잘 몰랐다. 그렇지 않았다면 꽤 냉소적인 사람이 되었을 거다. 하지만 당시의 나 자신에게 조언을 한다면, 더 열심히 하라고 말하고 싶다. 잃을 게 없으니까. 이제 나도 스물한 살이 됐으니 더 이상 어린 나이를 핑계 삼을 수 없다. 그 당시에는 눈만 뜨면 나가는 게 전부였다."

올슨은 나이를 빼앗긴 기분이라고 하지만, 내가 보기에는 항상 완벽히 통제해온 것 같다. 그녀는 어린 나이가 유용할 때 나이를 이용했고, 이제 성인이 되어 사람들에게 좀 더 진지하게 받아들여지자 겨울 코트처럼 나이를 훌훌 벗어던졌다.

2018년에 〈구찌〉의 지원으로 올슨에 대한 「유스 모드Youth Mode」라는 단편영화가 제작되었다. 이 영화는 『리뷰』의 출간과 18세에 사임한 그녀의 결정을 연대순으로 기록한다. 여기서는 미디어에서 흔히 드러나지 않는 올슨의 면모를 엿볼 수 있다. 자지러지게 웃고, 클럽에서 춤을 추고, 욕조에 앉아 친구들과 장난치는 그녀. 평범한 10대의 모습이다. 나는 그녀에게 언론에 노출될 때 일부러 진지한 이미지를 만든 것인지 물었다. 그녀는 어깨를 으쓱했다. "그건 지극히 개인적인 측면이라 군이 밝힐 필요가 없는 것 같다."

전화 저편에서 정체 불명의 목소리가 이런 짓궂은 질문을 하는 순간에 영화는 끝난다. "어릴 때 성공을 한 대가로 뭔가를 놓친 것 같다고 느낀 적이 있나?" 전화는 끊기고 질문은 대답을 얻지 못한 채 엔딩 크레딧이 올라간다. 나는 올슨에게 이 장면 얘기를 꺼냈다.

"영화에서 당신은 그 질문에 대답하지 않았다. 지금은 할 수 있나?"

그녀는 미소를 지었다. "가족, 친구, 업계의 동료들에게서 많이 듣는 질문이다. 너무 빨리 커버렸거나 어린 시절을 놓친 듯한 기분이 들지 않느냐고, 솔직히 잘 모르겠다. 나는 멋진 아동기와 청소년기를 보냈다. 아주 어린 나이에 세상의 일부를 보았고, 대단한 사람들을 만나고, 굉장한 대화를 나눴다. 재미있는 경험이었다." 그녀는 다시 창밖을 내다봤다. "내가 선택한 길이다. 다른 길을 원했다면 다른 선택을 했을 것이다."

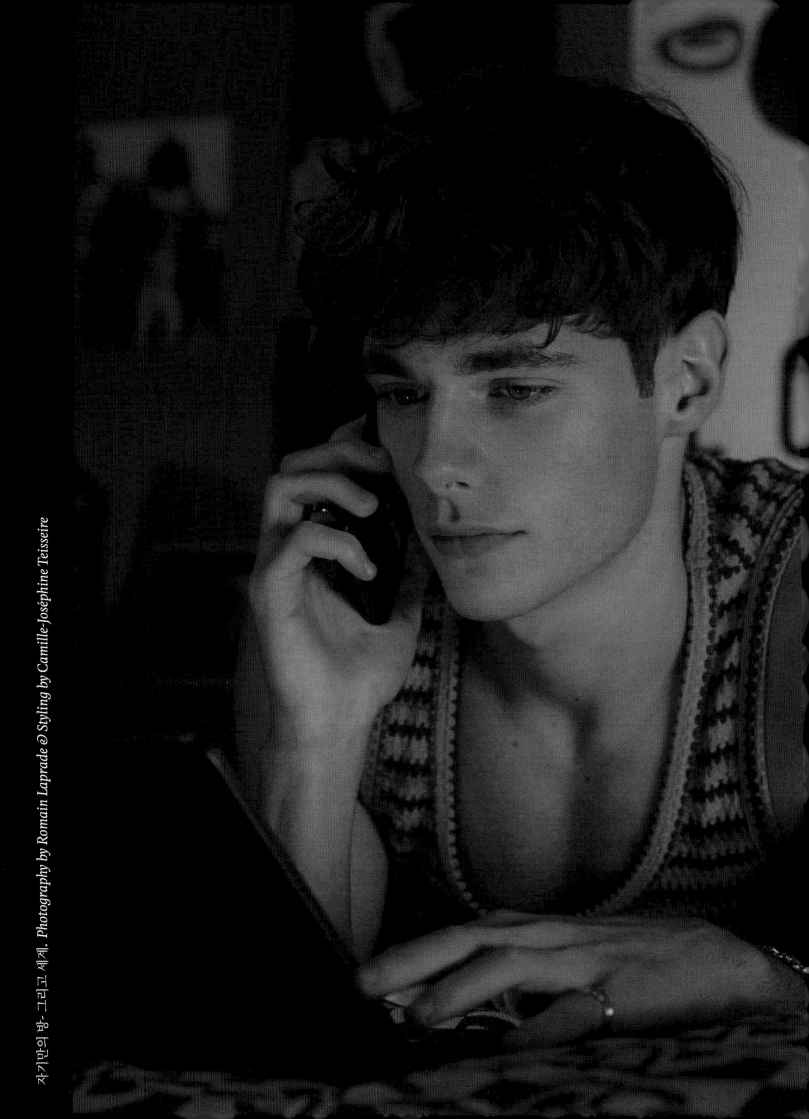

자기만의 방 - 그리고 세계. Photography by Romain Laprade & Styling by Camille-Joséphine Teisseire

Hair: Taan Doan, Makeup: Helena Henrion, Set Design: David de Quevedo

위 : 토머스가 입은 캐시미어 폴로 셔츠 〈랑방〉. 앞 페이지: 토머스가 착용한 민소매셔츠 〈블루마블〉, 반지 〈탕 다베니르〉

THE NEXT
BEST THING

다마고치에서 카세트테이프까지: 한 세대를 풍미한 기술을 돌이켜보며. *Photography by Yana Sheptovetskaya*

다마고치

많은 밀레니얼 세대의 첫 애완동물은 조그맣고 까탈스러운 오줌싸개였다. 1997년에 일본 기업 〈반다이〉가 다마고치를 출시하자, 전 세계의 초등학생들은 먹이고, 돌보고, 뒤치다꺼리를 해야하는 가상의 생물에 푹 빠졌다. 다마고치는 중독성이 매우 강해서 『볼티모어 선』은 이 게임기를 손에 쥔 아이들에게 '다마고치 세대'라는 명칭을 붙였다. 학교가 다마고치를 금지하자 부모들은 아이 대신 다마고치까지 억지로 돌보게 됐다고 불평했다. 한 심리학자는 『뉴욕 타임스』에서 이렇게 평가했다. "아이에게 요구하는 것이 이렇게 많은 물건은 지금껏 듣도 보도 못 했다."

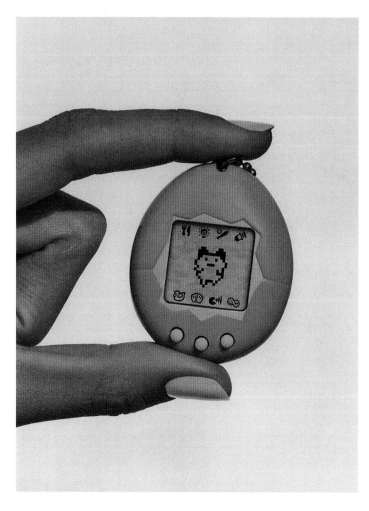
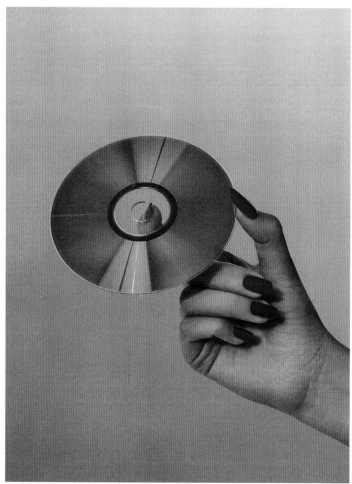

CD

1982년 독일의 한 공장에서 특별할 것 없는 폴리카보네이트 플라스틱판을 제조했다. 레이저로 입력한 정보가 담긴 콤팩트디스크는 LP 레코드보다 우수한 대체품을 개발하겠다는 목적으로 〈필립스〉와 〈소니〉가 수년간 협력한 결과물이었다. CD는 가볍고 내구력이 있으며 대량생산이 가능했다. 몇 년 후 〈소니〉는 소비자가 음악과 늘 함께할 수 있는 휴대용 CD 플레이어를 출시했다. 탄생 25주년을 맞이할 무렵에 CD는 어디서나 볼 수 있는 물건이 되어 그 성공을 입증했다. 그때까지 무려 2천억 장이 팔린 것이다.

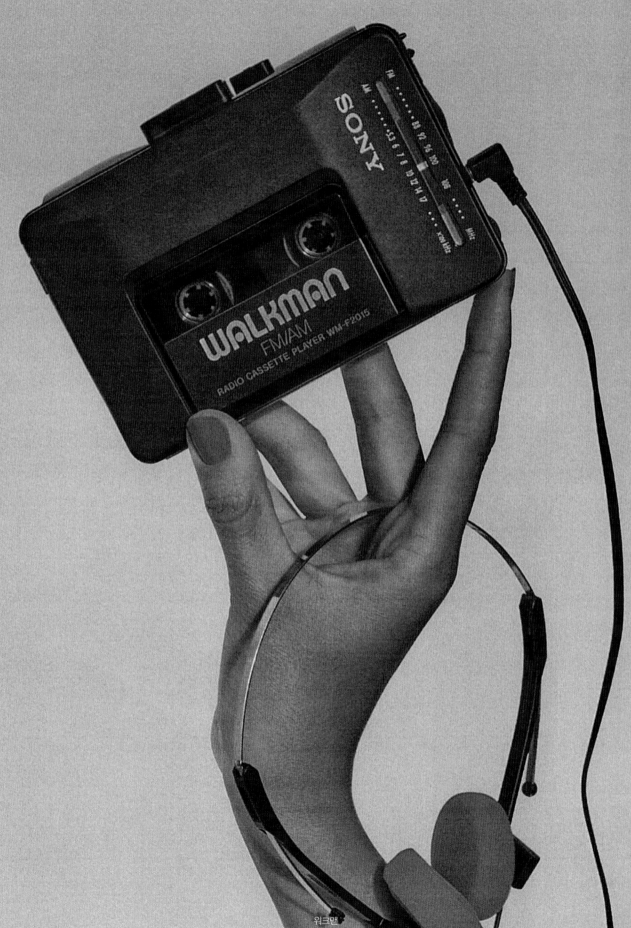

워크맨

소니의 공동 설립자 이부카 마사루는 출장을 갈 때마다 오페라를 즐겼다. 그가 자신의 직원에게 불평한 유일한 문제는 출장 때 가지고 다니는 스테레오 테이프레코더의 크기였다. 1979년에
선구적인 해결책이 마련되었다. 건전지로 작동하는, 헤드폰이 장착된 휴대용 카세트 플레이어 '워크맨'이었다. 이 제품은 금방 대박을 쳤다. 최초의 휴대용 기기인 워크맨은 이동 중에도 음악을
즐길 수 있게 하는 혁신적인 제품이었다. 사람들은 실제로 워크맨을 그렇게 사용했다. 「타임」에 따르면 워크맨의 인기가 절정일 때 운동의 동반자로 알려지자 걷기 운동을 하는 사람의 수가
30퍼센트 증가했다.

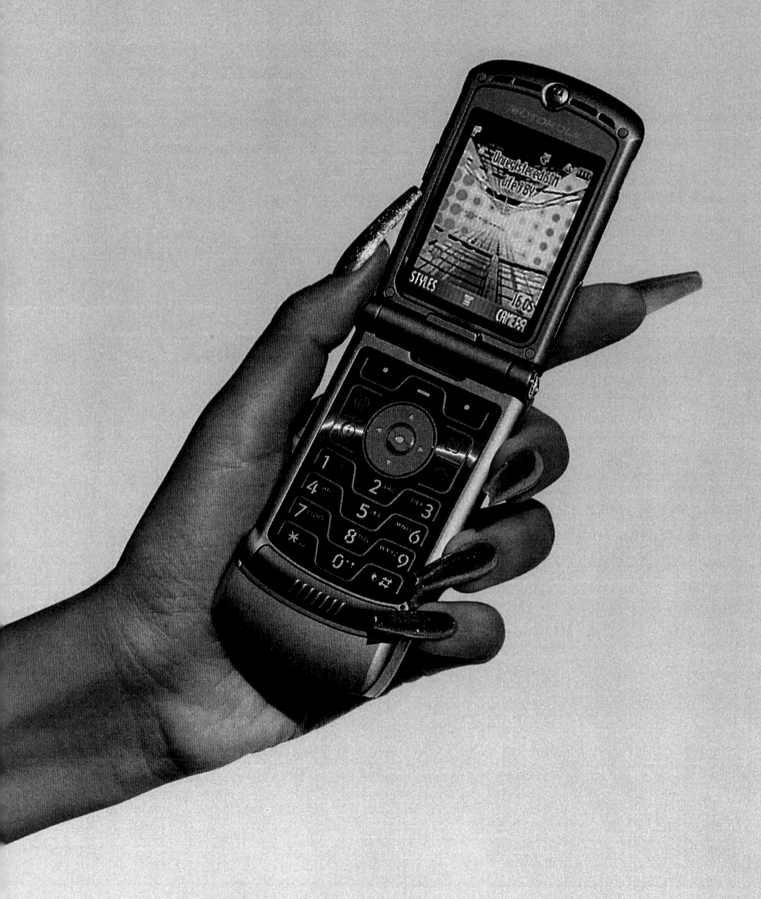

모토로라 RAZR V3

『멘즈헬스』에서 "반짝이는, 양극산화 처리된 알루미늄, 눈길을 끄는 패키지"라고 묘사한 〈모토로라〉 RAZR V3는 2004년의 가장 인기 있는 액세서리였다. 이 제품이 등장하기 전까지 휴대폰은 기능성만을 염두에 두고 제작한 두툼한 플라스틱 덩어리였다. 하지만 초슬림 플립 프레임과 환한 파란색 백라이트를 갖춘 미래형 V3는 디자인이 주도하는 기술의 힘을 증명했다. 코펜하겐에서 선발된 패션 기자들에게 처음 공개된 Razr는 대번에 신분의 상징으로 부상했다. 금박을 입힌 〈돌체앤가바나〉 초고가 모델로 그 스타성은 한층 강화되었다.

게임보이 컬러

"게임보이 컬러의 새 특징은 멋진 반사형 컬러 LCD 화면이다." 어느 자칭 '비디오게임 광'은 1998년에 자신의 전자제품 블로그에서 이렇게 격찬했다. 〈닌텐도〉가 첫 번째 휴대용 게임기(게임 화면이 다양한 회색조로 표현되는 볼썽사나운 상자)를 출시한 지 9년째 되는 해였다. 한편 이 새로운 버전의 화면은 훨씬 생생한 56색 팔레트를 지원하는 정교한 기술을 자랑했다. 게임보이 컬러의 출시는 〈닌텐도〉의 또 다른 주요 발명품인 포켓몬 비디오게임 시리즈의 출시 시기와 거의 일치했다. 게임보이 컬러의 생산이 중단되는 2003년까지 이 둘은 게이머들의 삶을 지배하게 된다.

카세트

카세트테이프의 대량생산은 1964년에 시작되었다. 크기가 작고 휴대성이 뛰어난 테이프의 첫 매력은 편의성이었다. 하지만 80년대에 들어서면서 카세트의 음질은 선두 제조사 〈맥스웰〉이 광고에서 '고충실도' 오디오를 자랑할 정도로 향상되었다. 광고에서는 한 남자가 스피커 맞은편에 놓인 안락의자에 구부정하게 앉아 있다. 흰 장갑을 낀 집사가 카세트테이프를 꽂자 바그너의 「발키리의 기행」이 재생되기 시작한다. 순전한 음파의 힘만으로 마티니 잔이 남자의 뻗은 손으로 밀려간다.

AWK—

뜻하지 않게 폼사나워진 순간들. *Photography by Ted Belton ⊘ Styling by Nadia Pizzimenti*

WARD

맙소사(앞 페이지): 왝의 스웨터 〈누보 리시〉, 바지 〈준야 와타나베〉.
모가 착용한 스웨터 〈누보 리시〉, 바지 〈JW앤더슨〉. 둘의 벨트는 모두 스타일리스트의 개인소장품

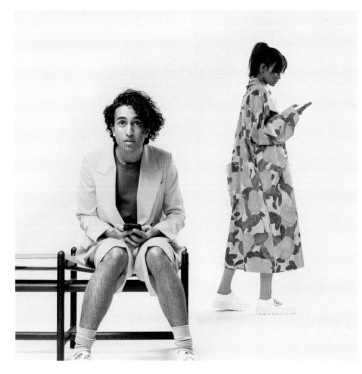
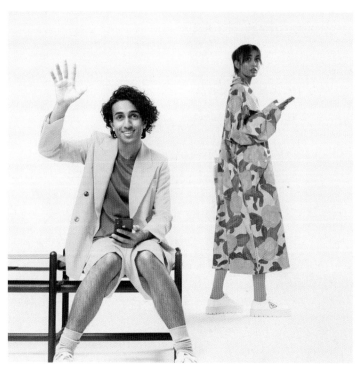
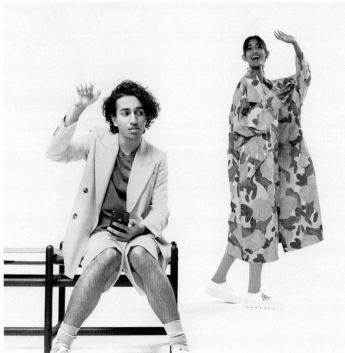
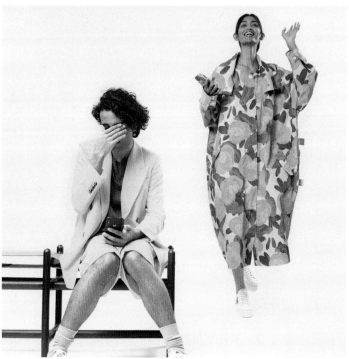

네 뒤에 그녀 있다: AJ의 블레이저와 반바지 〈휴고 바이 휴고보스〉, 티셔츠 〈아크네 스튜디오〉, 양말 〈유니클로〉.
에피가 착용한 코트 〈이세이 미야케〉, 스타킹 〈시먼스〉, 슈즈 〈프라다〉

Hair & Makeup: Ronnie Tremblay. Casting: Marc Ranger

시금치 미소: 피오나가 입은 스웨터와 원피스 〈에르메스〉

눌린 머리 : AJ가 착용한 재킷과 모자 〈라트레〉, 셔츠 〈마르니〉

무안해진 손: 왝이 착용한 점프 슈트 〈누보 리시〉. 에피의 원피스 〈마쿠〉

뭐가 그리 급하니: 왁이 착용한 셔츠, 재킷, 바지 〈옴므 플리세 이세이 미야케〉, 스카프 〈시먼스〉, 슈즈 〈컨버스〉.
모의 셔츠 〈COS〉, 재킷과 바지 〈옴므 플리세 이세이 미야케〉, 양말 〈시먼스〉, 슈즈 〈반스〉

물린 옷자락: 피오나가 착용한 블라우스와 스커트 〈부테〉, 스타킹 〈시먼스〉, 슈즈 〈살바토레 페라가모〉.
모의 터틀넥 〈앤드류 코임브라〉, 바지 〈보스〉, 재킷 〈겐조〉, 양말 〈유니클로〉, 슈즈 〈아디다스〉

청소년 소설가가 10대 독자들의 희망을 빼앗지 않고 인종차별, 불평등, 감금에 대처하는 방법은? 오케추큐 은젤루가 닉 스톤을 인터뷰한다. *Photography by Corey Woosley*

닉 스톤의 청소년 소설은 상상할 수 있는 가장 어려운 주제를 다룬다. 베스트셀러가 된 2017년작 「마틴 선생님께**Dear Martin**」는 마틴 루터 킹 주니어의 업적과 철학에 매료된 흑인 소년의 이야기다. 그는 오늘날의 미국에서 경찰의 폭력성을 경험한다. 최근에 발표한 그 속편 「저스티스에게**Dear Justyce**」는 스톤의 10대 멘티 두 명에게 영감을 얻었다. 그들은 그녀에게 자신들을 대변하는 책을 써달라고 부탁했다. 스톤의 책이 성공

한 이유는 그녀가 지닌 마음의 힘 때문이다. 그녀의 책(그리고 우리의 대화)이 이토록 인상적인 이유는 그녀의 놀랍도록 너그러운 마음 때문이다. 자신을 '영원한 낙관주의자'라고 표현하지만 스톤은 인간의 본성과 역사에 대해서도 깊이 이해하고 있다. 흑인, 퀴어, 어머니인 그녀는 소외집단의 젊은이들이 마주하는 부당함을 절대 착각하지 않는다. 그녀의 글은 따뜻하면서도 지극히 솔직하다.

그녀는 애틀랜타의 자택에서 인터뷰에 응했다. 미국 대통령 선거 결과를 예측할 수 없던 시기였다. 나는 뉴스 웹사이트를 강박적으로 확인했지만 이 작가는 현명하게도 웹사이트와 거리를 두고 있었다. 확실한 결과가 나올 때까지 침착하게 기다릴 모양이었다. 불확실한 상황에서도 나는 스톤 덕분에 개표가 진행되는 내내 마음의 평화를 지킬 수 있었다.

ON: 당신의 글은 용기를 주는 동시에 세상에 대한 불편한 진실을 말해준다. 청소년 소설을 쓰는 작가로서 힘든 일은 아니었나? **NS:** 솔직히, 그렇지 않다. 그저 중요한 일이라고 느꼈을 뿐이다. 내가 어떤 공간에 들어가는 순간 사람들이 어떤 생각을 하는지 아는 것은 중요하다. 내 아들들은 사람들이 자신들을 위험한 존재로 여길 수 있다는 사실을 알 필요가 있다. 그러나 한편으로 다른 사람들이 어떻게 생각하는지를 알고 나서는 자신이 누구이고 무엇을 할 수 있는지를 알아야 한다. 결국 모든 작품에서 내 목표는 깨우침과 용기를 주는 것이다. 나는 독자들에게 세상이 어떤 곳인지 알려주고 싶지만, 어떻게 세상으로 나아갈지, 자신에 대해 어떤 신념을 가질지 스스로 결정할 수 있다는 사실도 알려주고 싶다. 제임스 볼드윈의 「단지 흑인이라서, 다른 이유는 없다The Fire Next Time」 도입부에는 그가 조카에게 쓴 편지가 나온다. 그의 취지는 대충 이렇다. "그래, 사람들이 너를 깜XX라고 부를 수도 있다. 하지만 네가 정말 그런 사람이냐?" 나는 아이들에게 자신의 정체성을 결정할 수 있는 사람은 자신밖에 없음을 이해시키고 싶다. 자신에 대해 무엇을 믿을지 직접 결정해야 한다.

ON: 어릴 때 작가가 되는 것이 꿈이었나? **NS:** 스물일곱 살 때부터 글을 쓰기 시작했다. 그 전에도 글을 쓸 생각이 없었던 것은 아니지만 중학교에 들어갔을 때 들은 말이라고는 우리가 문맹이 아님을 증명하기 위해 글을 읽어야 한다는 말뿐이었다. 그 말을 듣자 우리처럼 생긴 사람들은 다른 사람들 사이에 받아들여지지 못하거나, 받아들여지더라도 내가 절대 본받고 싶지 않은 삶을 살고 있다는 생각이 들었다. 그래서 한동안 내게는 이야기를 만들어낼 상상력이 없는 듯이 느껴졌다. 대학생 때는 토니 모리슨, 앨리스 워커, 조라 닐 허스턴, 랠프 엘리슨, 리처드 라이트, 어니스트 게인스에 열광했다. 하지만 고등학교 때 배운 문학은 트웨인과 셰익스피어 등 죽은 백인 문인의 작품이 전부였다. 그들은 나만의 기준을 정립하는 데 별로 도움이 되지 않았다. 그래서 나도 이야기꾼이 될 수 있음을 깨닫기까지 시간이 꽤 걸렸다. 어쨌든 내가 나 자신에 대해 잘못

> "나는 아이들에게 자신의 정체성을 결정할 수 있는 사람은
> 자신밖에 없음을 이해시키고 싶다."

'청소년 소설'은 12~18세 독자를 대상으로 하는 책을 가리킨 용어다. 그러나 그 독자의 50퍼센트 이상이 성인으로 추정된다.

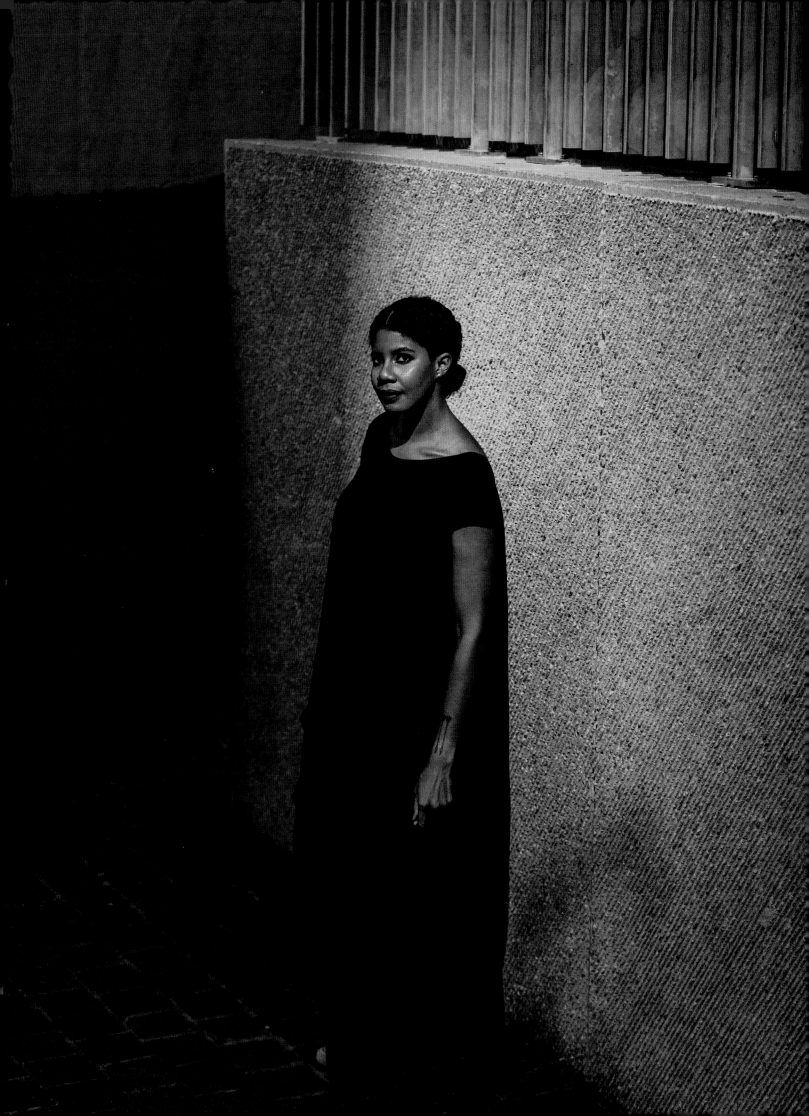

「마틴 선생님께」는 마틴 루터 킹에게 보내는 편지 형식을 띤다. 스톤은 그의 가르침이 어떻게 '흑인의 생명은 소중하다Black Lives Matter' 운동으로 구체화되었는지를 탐구한다.

알고 있었다는 사실을 알게 되어 기쁘다. 이제는 멈추지 않을 것이다.

ON: 이제 학교에서도 당신의 작품을 가르친다. 소감이 어떤가? NS: 아직도 어리벙벙하다. 아이들로부터 엄청나게 많은 문자 메시지와 인스타그램 다이렉트 메시지를 받는다.

ON: 당신이 들려주는 이야기에 대해 잘 모르는 교사들이 당신의 책을 잘못 해석하지 않을까 걱정되지 않나? NS: 물론 교과 내용이 광범위하게 바뀔 때마다 혼란이 생길 수 있다. 학습 곡선이라는 것이 있으니 그런 상황에 불만은 갖지 않겠다. 새로운 것을 가르치려면 새로운 것을 배워야 한다. 다행히 나는 수많은 교사들과 교류하고 있으며, 내가 틀렸다면 기꺼이 인정할 마음도 있다. 청소년들과 교감하기 위해서는 그런 자세가 매우 중요하다.

ON: 「마틴 선생님께」는 마틴 루터 킹의 가르침을 이해하고 오늘날의 세상에 적용하려는 아이가 주인공이다. 요즘 청소년들에게 다가가려면 역사 속 영웅들의 메시지를 재해석해야 한다고 생각하나? NS: 물론이다. 나 역시 역사적 사건의 전모를 완전히 알지 못하는 젊은이로서 하는 생각이다. 2001년에 들은 미국 역사 수업을 기억한다. 우리 교과서에는 노예무역에 대해 한 단락, 시민 평등권 운동에 대해 반 페이지가 전부였다. 200년 이상 지속된 노예무역이 딱 한 단락으로 끝나다니! 내가 직접 조사에 착수하기 전에는 킹 박사 같은 역사적 인물을 상세히 알지 못했다. 아이들, 특히 소외된 아이들에게 우리를 이 자리에 있게 해준 사람들에 대한 모든 진실을 알려주지 않는 것은 몹쓸

짓이라고 생각한다. 더구나 사람들이 킹 목사의 정신에 위배될 뿐 아니라 그가 반대할 주장을 뒷받침하는 데 그의 말을 인용하는 것을 보면 참 안타깝다.

올해 마틴 루터 킹 데이에 마이크 펜스 부통령은 국경 장벽의 필요성에 대한 연설을 하면서 킹 목사의 말을 인용했다! 사람들이 킹 목사와 그의 심오한 철학, 가르침, 원칙을 제대로 이해할 마음이 없는 것 같아서 화가 났다. 그래서 내 작품에서 그런 역사적 인물들을 계속 언급할 생각이다. 청소년들이 그들에게 관심을 갖기를 바라기 때문이다. 하지만 이왕이면 정확하게 배워야 한다. 킹 목사가 평화주의자였다는 말은 듣고 싶지 않다. 그는 평화주의자가 아니라 비폭력주의자였다. 둘은 절대 같지 않다.

ON: 청소년들이 당신의 글에서 어떤 메시지를 얻기를 바라나? NS: 나는 「저스티스에게」의 메시지가 '자신을 믿는 사람은 누구나 큰 인물이 될 자격이 있다'라고 생각한다. 사실 「저스티스에게」는 '작가의 말'에 큰 비중이 실려 있다. "사람들로 하여금 나를 믿게 했다면 그들에게 보답해야 한다. 지금껏 당신을 믿어주는 사람이 아무도 없었더라도 나는 당신을 믿는다." 젊은이들이 「저스티스에게」에서 얻었으면 하는 또 다른 교훈은 연민과 공감이 선택의 대상이라는 것이다. 그것들은 저절로 찾아오지 않는다. 우리 대부분은 자신의 생존에만 골몰한 나머지 공감할 시간이 없다. 그래서 나는 젊은이들이 공감을 선택하고, 연민하거나 공감하는 데 누구의 허락이 필요치 않다는 사실을 인식하기 바란다. 다른 사람들과 공감하고 주위 사람들을 믿고 그들의 존엄성을 존중하겠다는 결정을 하기 바란다.

"사람들로 하여금 나를 믿게 했다면 그들에게 보답해야 한다."

2019년 「퍼블리셔스 위클리」와의 인터뷰에서
스톤은 청소년을 대상으로 하는 인종
프로파일링 문제를 다룬 앤지 토머스의
「당신이 남긴 증오The hate U Give」 이후
8개월 만에 「마틴 선생님께」가 크게 성공한
것은 무척 의외였다고 밝혔다. "그때는 유사한
주제의 책들이 한꺼번에 뜨기는 어렵다고
생각했다. 하지만 분위기가 바뀌고 있다."

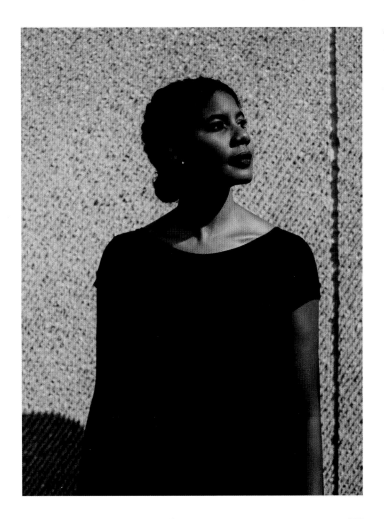

N O

어린 자신에게 하고 싶은 조언이 있다면?
화가, 작가, 지휘자, 큐레이터, 랍비, 로봇이 과거의 자신에게 편지를 쓴다.
Photography by Christian Møller Andersen

S E

T E

T O

T E

L E

Dear pre-teen Abby/YA:

I know, you feel alone. You are a girl the world isn't listening to. They claim you are a boy.

You Should know:

· You are not alone - there are millions like you!!

· You CAN do it. You will survi--ve, and a fun, succesfull life is waiting for you. Live on,

PS:
Pay more attention to Mommy's cooking...

Rock on,
with Love.
Abby C. Stein · 2020

랍비 애비 스타인은 초정통파 유대교 교파인 하레디 공동체에서 성장하여
최초로 트랜스젠더임을 공개한 여성이다. 「킨포크」 38호 '의식'에 그녀의 인터뷰가 소개되었다.

Dear Michael,

Always be true to yourself
and trust your instincts.
Your dreams will come true,
just don't give up!

Hang in there!!!

XO
MB

마이클 바고는 뉴욕의 디자인 딜러이자 인테리어 디자이너다. 38호 '어젯밤' 코너에 그의 인터뷰가 실렸다.

Hey Michael,

Your here out of the future. (took some trouble to get here...) Important: I did not let you down regarding dreams and aspirations!
Cheers to that!!! ⊙

Wish we could hang out together, would be fun a hilarious with this age diffence!
But hey, is it may me old!

Miss you!

Yours,

Yan.

미카엘 보레만스는 데이비드 즈워너 갤러리에 소속된 벨기에의 화가다. 33호에 그의 스튜디오에서 진행한 인터뷰가 소개되었다.

Dear André,

I remember so well the day you turned seventeen. I remember your insecurities, your dreams, your loves, your resentments and regrets, your thirst for so many things, some undefined, others still unknown, maybe unreal. I remember them because I've never outgrown them — and hope I never do. I know you're coddling many hopes, and I know you've taught yourself not to trust them, because you've known failure and fear it no less than you fear success. Here is my advice: learn to trust what's in your heart now, even if it seems a whim, and don't let it die or be dulled away by what we call wisdom and experience. Don't waste your time, as I did, pursuing what others taught me to seek. Seek instead what, despite risks and challenges, thrills you and makes you happy. Don't fight it. You may adapt but you won't change. Stay who you are!

Yours,
The older you, André

안드레 애치먼은 「그해, 여름 손님Call Me By Your Name」을 비롯해, 12권 이상의 소설과 논픽션을 쓴 작가다. 29호에 그의 인터뷰가 소개되었다.

And TOUCH THE Si again A

아이다는 로봇이다. 그녀는 '변화'를 주제로 한 35호에 등장했다. AI가 생성한 이 메시지에는 환경에 대한 우려가 담겨 있다.
"어린 그녀 자신과 젊은 인류에게 동시에 전하는 메시지다." 그녀의 대리인이 설명했다.

Dear Roderick,

A couple of tips to help you along the way...

1. Depth to your work comes from Experience and hard work.

2. There is no substitute or shortcuts to preparation.

3. You ~~will~~ must become your most important teacher

4. A Healthy Self - confidence must be...
 - nurtured
 - protected
 - evaluated

5. Examine what you don't know and fill in the gaps.

6. Reflect! then move on.

7. As a musician, Always Sing! Never hold back! Leave everything on stage!

8. Don't tear someone down to build yourself up.

9. Always be grateful

10. Opportunities may not always come when you expect them to, but be ready when they do!

All the best to you!
Roderick

로더릭 콕스는 베를린에서 활동하는 미국 지휘자이며 '게오르그 솔티 지휘상'을 수상했다. 36호에 그의 인터뷰가 등장한다.

Essay:

Parental Control

에세이 : 소셜 미디어와 부모들

Words by Tom Farber

다 큰 아이들의 부모는 종종 자녀의 인터넷 사용을 어떻게 규제해야 할지 조바심을 낸다. 하지만 밀레니얼 세대의 자녀 대부분은 부모의 계정에 공유된 이미지와 스토리를 접하면서 일찌감치 소셜 미디어를 시작했다. 새로 10대가 된 세대가 자신과 관련한 디지털 발자국을 발견하게 된 이 시기에, 톰 파버가 '셰어런팅sharenting' 해도 되는 것과 하지 말아야 할 것을 따져본다.

아이의 눈을 손으로 가리면 모든 것이 사라진다. 다시 나타나라, 까꿍! 그러면 파도가 바위 사이의 웅덩이를 채우듯 세상은 금방 다시 모습을 드러낸다. 이 간단한 놀이에서 우리는 유아의 발달에 대해 많은 것을 알 수 있다. 우선, 부모는 기분 내키는 대로 자녀의 시야를 크게 바꿀 수 있는 전능한 존재다. 또 이 놀이는 서서히 시작되는 아이들의 자기 인식을 강조한다. 6개월부터 자신의 몸이 어머니와는 별개라는 사실을 배우고, 세 살부터 거울 속의 자신을 알아보고, 다섯 살부터 자신이 살과 피부로 이루어진 구체적이고 일정한 존재임을 이해한다.

수세기 동안 자기 인식은 이런 단계에 따라 형성되었지만 인스타그램보다, 심지어 틱톡보다 어린 첫 세대는 새로운 단계 하나를 더 거치게 되었다. 처음으로 구글을 직접 검색한 아이는 자신의 이미지가 무한히 재생산되고 공유되며 삭제되지 않는 가상의 공공영역에 존재한다는 사실을 깨닫는다.

이런 디지털 의식의 발현은 이제 흔히 일어난다. 미국 어린이의 90퍼센트 이상이 두 살 전에 부모의 소셜 미디어에 사진으로 게시되고 23퍼센트는 태어나기 전부터 초음파 사진 속 얼룩으로 인터넷에 데뷔한다.[1] 디지털 발자국을 처음 접하는 아이들의 반응은 매우 다양하다. 겁을 먹기도 하고, 당황하거나 흥분하기도 한다. 인터넷 운동가들은 '셰어런팅' 현상을 비판한다. 부모들은 공원에 산책을 나가거나 이유식을 먹일 때마다 공유하기 바쁘다. 운동가들은 이런 행동이 아이들의 안전과 프라이버시를 침해하고 심지어 발달을 저해한다고 지적한다. 소셜 미디어에 깊이 뿌리박은 1세대 부모들이 미처 예상하지 못한 이 문제는 요즘 아이들에게 여러 까다로운 의문과 알 수 없는 불안감을 던진다. 이 아이들은 자라서 자신의 인생 이야기 전부가 이미 누군가에 의해 쓰여 대중에 공개됐다는 사실을 깨닫는 첫 세대가 된다.

래섬 토머스는 출산 라이프스타일 브랜드 〈마마 글로Mama Glow〉를 운영하는 사업가로, 인스타그램에서 13만 명의 팔로워를 보유하고 있다. 그녀는 소셜 미디어를 "강력한 도구이자 잔인한 주인"으로 표현한다. 소셜 미디어는 그녀의 비즈니스를 밀어주는 동력이지만 그녀는 게시물을 항상 자신의 의지대로 통제해야 한다고 믿는다. 그녀는 아들 풀라노가 열 살 때부터 그의 이미지를 공유했고, 풀라노가 어린이 DJ로 언론의 주목을 받으면서부터 그를 위한 별도 계정을 만들었다. 아들이 이미 대중에게 알려졌기 때문에 그녀는 자신의 게시물이 문제되지 않을 거라고 여겼다.

현재 17세인 풀라노는 어릴 적에 공개된 사진들을 이렇게 돌이켜본다. "팔로워가 천 명쯤 되니까 되게 우쭐해졌다. 내가 유명인사가 된 기분이었다." 그 이후로 풀라노와 어머니는 별

충돌 없이 그의 공개 계정을 함께 관리했다. 하지만 토머스가 잠자는 아들의 사진을 올리자 풀라노는 '반칙'으로 간주했고 그녀는 다시는 그러지 않기로 약속했다(다만 그녀가 그 게시물을 삭제하지는 않았다고 풀라노는 지적했다). 요즘 그는 "게시물 올리는 것을 깜박깜박 잊기 때문에" 공개 계정을 주로 어머니에게 맡기고 대신 친구에게만 열어둔 비공개 계정을 사용한다. 이 계정은 주로 메시지를 보내고 밈을 검색하는 데 쓴다. 디지털 세계에서 그의 존재는 주로 어머니가 관장하는 전문적 영역과 그의 사적이고 개인적 영역으로 나뉜다.

모든 사람이 토머스처럼 수천 명의 팔로워를 거느리고 기네스 팰트로와 수영장에서 사진을 찍을 수 있는 것은 아니지만 보통 부모들도 가족의 삶을 온라인에 공유하면서 얻는 이점이 있다. 크리스마스 때 주고받는 카드처럼 뿔뿔이 흩어진 친구나 친척들과 연락을 유지하는 데 도움이 된다. 아이를 낳으면 소외된다고 느끼기 마련이다. 새내기 부모들은 갑자기 집에만 갇혀 평소의 인간관계에서 밀려나지만 인터넷은 관계를 유지하는 수단이 된다. 건강 문제로 고통받는 자녀를 둔 사람들은 온라인에서 용기를 주는 소중한 사람들을 만날 수 있다.

인터넷에 새로운 트렌드가 나타날 때마다 그것을 아니꼽게 보는 사람들도 생긴다. 'STFU, 부모들'은 2009년에 소셜 미디어의 '셰어런팅'을 공격하려는 목적으로 개설된 블로그로, "경악스럽고, 눈꼴시고, 때로는 분노를 유발하는 부모들의 과잉 공유의 세계"를 비꼰다. 남들의 육아에 감 놔라 배 놔라 하는 인간의 숭고한 전통에 호소하는 것이다. "나 같으면 우리 아이한테 절대 저렇게 안 해." 혀를 차며 이렇게 수군대는 것을 무엇보다 좋아하는 사람들이 있다. 법학 교수이자 『셰어런트후드』의 저자인 리어 플런켓은 일부 부모가 선을 넘는 것은 사실이지만 그런 비판은 어머니에 대한 뿌리 깊은 사회적 재단에서 비롯된다고 본다. "어느 시대에나 엄마들은 공공의 비난 대상이 되었다." 그녀가 말한다. "자녀에게 어떤 영화를 보여주는지, 우유를 먹이는지 모유를 먹이는지, 천기저귀를 쓰는지 일회용 기저귀를 쓰는지 등 비난의 소재는 무척이나 다양하다. 부모에 대한 공격은 주로 어머니에 대한 공격이다. 이는 어머니의 역할에 대한 지속적인 의견 충돌이나 고정관념과 무관하지 않다."

부모에게 수치심을 일으키지 않고도 셰어런팅에 대한 당연한 우려를 인정할 수 있다. 한 가지 공통된 문제는 공유 내용에 대해 자녀가 어떻게 느끼는지, 또는 미래에 어떻게 느낄지 고려하지 않고 부모가 자녀의 사진을 게시한다는 점에 있다. "과거의 인터넷 활동을 돌아보면 형편없는 문신을 보는 기분이 들 것이다." 토머스가 지적한다. "게시물을 올리지 말걸 하는 후회가 생길 수도 있다." 〈마이크로소프트〉의 2019년 연구에 따르면 10대의 42퍼센트가 소셜 미디어에 자기 이야기를 올린다는 이유로 부모와 충돌한 적이 있다. 그들은 자신의 사진을 부끄럽게 여길 수 있는데 10대 시절에는 그것이 결코 작은 문제가 아니다. 언젠가 그들

NOTES

1. 2018년 영국 아동위원회의 보고서 「누가 나에 대해 무엇을 알고 있나?」에서는 자녀의 13세 생일 전에 부모는 평균 1,300장의 아이 사진을 게시한다고 추정했다. 이 보고서는 2030년까지 청소년을 상대로 한 신원 도용의 2/3는 부모가 공

유한 정보 탓이라는 연구를 인용했다.

2. 데이터 보호법이 엄격한 프랑스에서는 경찰이 부모에게 자녀 사진을 페이스북에 공유하는 것을 자제하라고 경고한다. 프랑스의 법률 전문

가 에릭 델크루아는 2016년에 『데일리 텔레그래프』에 이렇게 말했다. "몇 년 후에는 어릴 때 사진을 공개했다는 이유로 아이들이 부모를 법정에 쉽게 세우는 날이 올 것이다." 법은 아직 구체화되지 않았다.

의 온라인 발자국이 대학과 직장에서, 심지어 연애 상대로 판단받는 데 사용될 경우 문제는 더 커진다.[2]

더 심각한 문제는 일단 게시되면 사진 같은 데이터는 삭제하거나 하나의 플랫폼에서 관리하기가 어렵다는 점이다. 2019년 『뉴욕 타임스』에는 2005년에 플리커에 업로드한 자녀 사진이 14년 후에 군 감시 데이터베이스에서 얼굴 인식 알고리즘 훈련에 사용되는 것을 발견했다는 여성의 사연이 소개되었다. "시간이 지날수록 자신의 데이터가 어디로 갔는지를 알고 경악하는 아이와 부모가 늘어날 것이다." 플런켓이 말한다.

셰어런팅의 진정한 이점과 소셜 미디어가 일상생활에 깊이 침투하는 현실을 고려할 때 부모에게 자녀 사진을 공유하지 말라고 강요하는 것은 비현실적이다. 그보다는 공유할 게시물을 신중히 선택하는 데 초점을 맞춰야 한다. "모든 가족은 스스로 이런 판단을 해야 한다." 법학 교수이자 「공유되며 성장한다는 것Growing Up Shared」의 저자 스테이시 스타인버그가 말한다. "10대를 언제부터 집에 혼자 둘지, 찻길을 건널 때 3학년짜리의 손을 잡아야 할지 말아야 할지를 결정하는 것과 같다. 전부 우리가 부모로서 내리는 계획적인 선택이다. 우리가 가진 정보를 바탕으로 올바른 선택을 하는 데 최선을 다해야 한다."

"과거의 인터넷 활동을 돌아보면 형편없는 문신을 보는 기분이 들 것이다."

아내 앰버와 함께 인스타그램 페이지 '@leialauren'에서 30만 명이 넘는 팔로워를 대상으로 어린 자녀의 사진을 공유하는 피터 록이 보기에 그것은 자녀의 미래에 대해 얼마나 신중하게 생각하는가의 문제다. "우리는 무엇을 공유할지 매우 까다롭게 선택한다. 그리고 아이들이 대중의 주목을 꺼리는 날이 오면 언제든지 계정을 삭제할 용의가 있다. 결정은 아이들 몫이다." 그는 딸들이 성년이 되면 계정 명의를 이전할 수도 있다고 한다. "소셜 미디어는 딸들의 방식을 따를 것이다. 준비가 되면 그들에게 물려줄 생각이다."

결국 딸들에게 계정을 넘겨주면 록은 장성한 자녀가 자신을 정의할 권리를 부모에게 인정받는 순간이라는, 오래된 통과의례의 디지털 버전을 새로 만들게 될 것이다. 하지만 부모가 준비를 갖추기 전부터 아이들이 그것을 원할 가능성이 있다. 청소년기는 실험의 기간이며, 오늘날의 아이들은 이전 세대들이 록 밴드나 옷 상표를 선택했듯이 온라인에서 자신의 여러 버전을 시험한다. 만약 부모가 아주 어릴 때부터 자녀의 모습을 게시하거나 자녀를 위해 별도의 소셜 미디어 계정을 만들고 운영한다면, 그들은 아이들이 온라인에 노출되는 자신의 모습을 편집하거나 인터넷에 공개될지의 여부 자체를 결정할 권리를 빼앗는 것일까?

토머스는 아들의 친구 한 명을 예로 들었다. 그는 10대 시절 성전환을 원했지만 부모가 출생 시의 성별로 이미 소셜 미디어 프로필을 만든 탓에 온라인에서 성정체성을 표현하기 어려웠다. 토머스는 부모가 자녀를 "자기 이야기의 소품"으로 이용하거나, 직접 정의할 기회를 갖기도 전에 임의로 정의해서는 안 된다고 주장한다. "지금의 내 아들은 어릴 때부터 예상되던 모습을 많이 갖고 있다. 하지만 내가 도저히 상상할 수 없었던 모습도 갖고 있다." 그녀가 말한다.

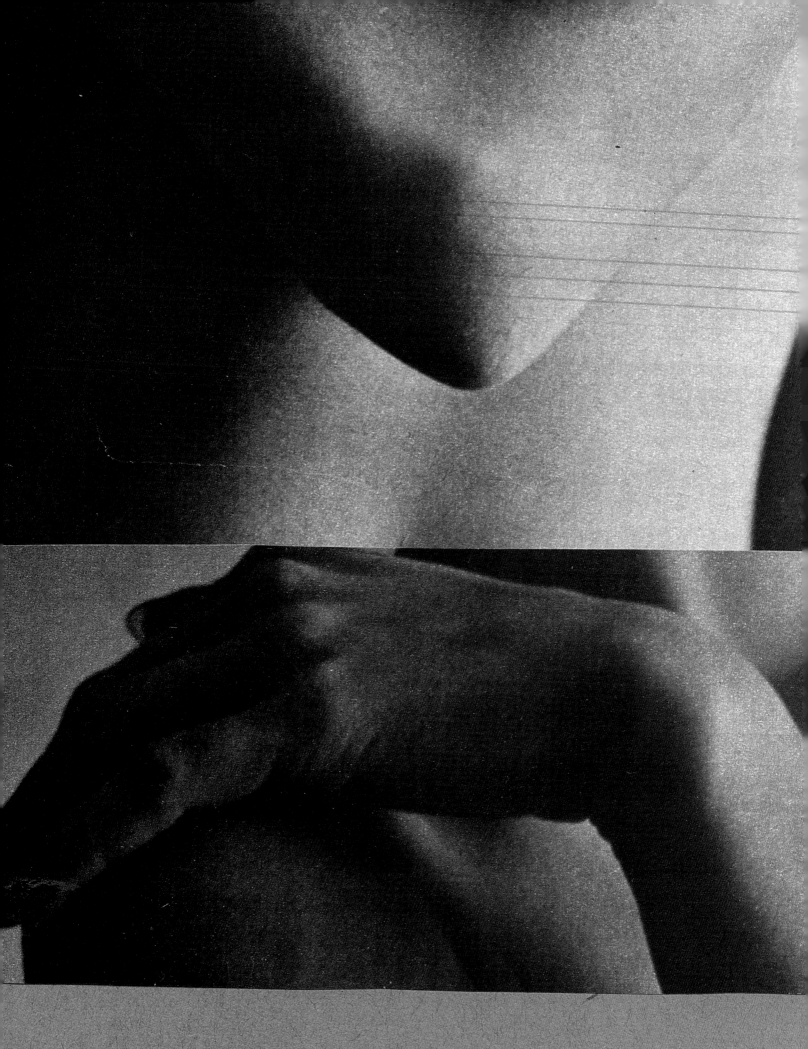

All Artworks by *Katrien De Blauwer*

FIVE TIPS:

다섯 가지 조언

I LEARN LENIENCE

II

PAY IT FORWARD

III

BE ACCOUNT—ABLE

IV

THINK BACK

V GROW UP

Learn Lenience

너그러워지기

20세기 초 미국인의 삶에서 자동차의 영향을 과대평가하기는 어렵다. 존 스타인벡은 "그 시대의 아이 대부분이 T형 포드 자동차에서 잉태되었고 그 안에서 태어난 아기도 적지 않다"라는 다소 과장된 주장을 했다.

한 세대에서 다음 세대로 바뀌는 전환점은 항상 차량, 음악, 과학기술 등의 상징물로 표현된다. 그리고 그것이 무엇이 됐든 이전 세대의 눈에는 못마땅해 보인다. 베이비붐 세대는 X세대를 나태하고 냉소적이라고 폄하했다. X세대는 밀레니얼이 버릇없다고 여겼다. 밀레니얼은 Z세대가 틱톡 슬랙티비스트slacktivitist(사회적 대의를 위해 실제로 행동하기보다 온라인에서 공유, 댓글, 클릭 등 게으르고 소심한 저항만으로 자기만족을 추구하는 사람들을 조롱하는 말 – 옮긴이)라고 생각한다. 20년 뒤에는 Z세대도 불평거리를 찾을 것이다.

이것이 현대에만 해당하는 현상은 아니다. 기원전 470년경에 소크라테스는 이렇게 기록했다. "요즘 아이들은 사치를 좋아한다. 예의가 없고, 권위를 경멸한다. 연장자에게 무례하고, 노력해야 할 시간에 수다만 떤다." 400년 후, 아리스토텔레스는 젊은이들을 이렇게 평했다. "자기네들이 전부 다 안다고 굳게 확신한다." 1771년 『타운 앤 컨트리 매거진』에 실린 독자편지에는 "계집애 같고 오만하고 약해빠진 모

지리들이 푸아티에와 아긴쿠르 영웅들의 직계 후손일 리 없다"라는 불평이 나온다.

일단 어린 시절이 지나고 나면 사람들은 누구나 젊다는 것이 얼마나 힘든지를 깡그리 잊는 집단 기억상실증이라도 걸리는 모양이다. 이기적이고, 잘난 척하고, 약해빠졌다는 이유로 무시당하던 세상에서 벗어나면 사람들은 자신이 손에 쥐게 된 카드를 어떻게 활용해야 하는지 잘 알게 된다. 2000년에 걸쳐 젊은이들에게 똑같은 비판을 쏟아내는 모든 세대가 우리에게 알려주는 교훈이 있다면 그것은 어느 세대나 이전 세대와 실제로는 그리 다르지 않다는 점이다.

그렇다면 이제 이런 습관을 버릴 때가 된 모양이다. 세대 사이에 벽을 쌓는 대신 서로의 닮은 점을 인정하는 평화로운 권력 이양 모델을 만들어야 한다. 젊은이들은 우리와 다른 음악을 듣겠지만, 관습에 위배되고 규범에 저항하는 음악에 마음이 끌리는 것은 과거의 우리와 비슷하다. 처음에는 우리가 도저히 이해할 수 없는 기술을 사용하는 것처럼 보여도, 자신의 목소리를 찾고 생각을 말하는 데 그것을 이용한다는 것은 과거의 우리와 다름없다. 그들이 추구하는 대의는 우리가 추구했던 대의와 다를 수 있지만 그것을 위해 싸운다는 사실에는 변함이 없다. 그리고 언젠가는 그들도 괴팍한 중년이 될 것이다.

Pay it Forward

베풀기

인생의 결정적인 갈림길에서 경험이 풍부한 조언자 덕분에 광명을 얻은 사람은 얼마든지 있다. 훌륭한 멘토는 갈수록 힘들어지는 취업 시장에서 길을 잃은 젊은이들에게 방향을 제시할 수 있다. 한편 멘토의 입장에서는 젊은이들과 함께하는 데서 보람을 얻고 새로운 것을 배울 수 있다. 멘토십을 연구하고 종종 젊은이들의 멘토로 활동하는 캐나다의 학자 록산느 리브스가 청소년을 돕는 자기만의 요령을 공유한다.

SP: 멘토가 활용해야 할 인생 경험이나 전문적 자질은 무엇이라고 생각하나? 그리고 멘티는 관계를 위해 어떤 노력을 해야 하나? **RR:** 멘토는 기본적으로 자신의 도덕적 소양과 윤리적 행동을 뒷받침하는 철학이나 관념을 검토해야 한다. 청소년을 멘토링한다면 멘티에게 가장 최선의 방향을 제시하는 데 주력해야 한다. 훌륭한 멘티가 되는 법을 알면 뛰어난 평생 학습자가 될 수 있다.

SP: 멘티와 협조 관계를 시작하고 건전한 역학 관계를 확립하는 최선의 방법은 무엇일까? **RR:** 신뢰할 수 있는 환경과 보안 유지가 필요하다. 양쪽 당사자는 관계 유지에 필요한 의무와 서로의 기대가 무엇인지 이해해야 한다.

SP: 멘토와 멘티 사이의 역학 관계에서 다양성은 어떤 역할을 하나? 소수 집단에 속하는 일부 멘티는 자신과 비슷한 정체성을 지닌 멘토에게 좀 더 관심을 보인다. **RR:** 멘토와 멘티를 시작점에 데려다놓는 것도 매우 중요하지만 일반적으로 멘토는 훈련 과정에서 암묵적 편견이라는 개념을 확실히 배운다. 일단 쌍방이 자신의 역할에 어느 정도 능숙하고 익숙해지면 상대의 정체성 이외의 요소들이 더 큰 의미를 갖게 된다. 시간이 지날수록 양쪽 주체의 멘토링 관계는 다양해질 필요가 있다.

SP: 멘티보다 경험이 몇 년 많은 사람과 수십 년 많은 사람 중 누구에게 멘토링을 받는 것이 나을까? **RR:** 다양한 멘토를 만나야 한다는 것과 같은 개념이다. 커다란 지혜와 놀라운 방향을 제시한 다음 스쳐 지나갈 멘토도 있다. 한 철을 머무를 멘토도 있고, 평생을 함께할 멘토도 있다.

SP: 취업 시장은 10-20년 전과 크게 달라졌다. 한참 연장자인 멘토가 자신의 경험을 요즘 청소년들의 요구에 효과적으로 적용하는 방법은? **RR:** 멘토는 멘토링에 여러 역할이 포함된다는 사실을 인정해야 한다. 멘티의 경력에 도움을 주고 싶은 멘토라면 후원을 통해 보호자로서의 역할을 강화할 것을 권한다. 후원에는 멘티를 대신해 필요한 전화 통화를 하는 것도 포함된다. 후원이란 적극적인 보호자가 된다는 뜻이다.

Be Accountable

책임지기

열한 살 나이에 가수 시아의 「샹들리에」 뮤직비디오에 출연한 소녀로 유명해진 매디 지글러는 2020년 여름, 트위터 피드에 진심 어린 사과문을 올렸다. 아홉 살 때 히죽거리며 "인종차별에 무지하고 무감각한" 장난을 치는 그녀의 동영상이 온라인에 유포되자 네티즌들이 해명을 요구한 것이다.

"너무 부끄럽다. 내 행동을 진심으로 반성한다. 지금의 나라면 절대 하지 않았을 결정이다." 당시 17세의 지글러는 이렇게 썼다. "누구나 살면서 실수를 저지르지만 우리는 자라면서 교육을 받고 좀 더 나은 사람이 되는 법을 배운다."

그녀의 참회에 이어 다른 「댄스 맘 Dance Moms」(무용가를 꿈꾸는 어린이와 그 엄마들이 등장하는 미국의 리얼리티 쇼 – 옮긴이) 출신도 어린 시절에 온라인에서 저지른 못된 행동을 사과하는 유명인들의 새로운 전통에 합류했다. 최근에 우리는 스무 살의 저스틴 비버가 15세 때 카메라에 포착된 "유치하고 용서받을 수 없는" 인종차별 농담을 두고 사과하는 모습을 보았다. 뷰티 블로거 조엘라는 스물일곱에 8년 전에 쓴 공격적인 트위터 게시물에 대해 사과했다. 카밀라 카벨로는 스물둘에 열넷, 열다섯 살 때 텀블러에 올린 인종차별 게시물에 대해 사죄했다.

어리고 어리석을 때부터 사생활을 보장받지 못한 그들에게 우리는 어느 정도 연민을 느껴야 마땅하다. 이번만큼은 스타들도 우리와 똑같다. 적어도 온라인에서 인격 형성기를 보내며 저도 모르게 자기 함정을 판 Z세대 또는 젊은 밀레니얼들과 다를 바 없다.

불쾌한 말투는 말하는 사람의 나이와 관계없이 불쾌하지만 자신이 아홉 살 때의 자신과는 다른 사람이라는 지글러의 엄숙한 주장에는 우스꽝스러운 면이 있다. 어린애가 어린애처럼 굴었다고 사과하는 형국이기 때문이다. 그녀의 사과는 그 사과를 촉발한 분노와 더불어 한 가지 흥미로운 의문을 제기한다. "온라인에서 저지른 비행에 대해 책임질 나이는 몇 살부터인가?"

형법은 기본적으로 청소년이라고 책임을 면제받지는 않는다고 가정한다. 스코틀랜드에서는 형사책임 연령이 최근에 8세에서 12세로 상향된 반면, 카타르에서는 7세 어린이도 범죄로 유죄 판결을 받을 수 있다. 대부분의 주에서 형사책임의 최소 연령을 정하지 않은 미국에서는 2013-18년에 10세 미만 어린이 3만 명 이상이 체포되었다.

하지만 청소년의 권리를 옹호하는 사람들은 아동의 행동에 대해서는 좀 더 관용과 공감을 베풀어야 한다고 줄곧 주장했다. 특히 사법 절차를 거치는 충격(가난한 유색인종 등 취약계층을 불공평하게 겨냥한 절차)은 평생을 갈 수 있기 때문이다. 뇌의 의사결정 중추인 전두엽 피질은 25세까지 완전히 발달하지 않으며, 서구에서는 20대 초반부터 일탈 행위가 현저히 줄어든다는 연구 결과도 있다.

대신 미국 청소년 사법 네트워크 같은 집단은 청소년 범죄자에게 자신의 행동에 책임을 지고 피해자와 지역사회에 대한 보상을 강조하는 회복적 사법제도를 적용할 것을 제안한다. 형사사법 절차를 통과하기에는 너무 어릴 수 있지만 책임을 지기에 너무 어린 나이는 없다.

책임을 지는 법을 배우는 것은 누구나 성장 과정에서 꼭 필요하며, 과거의 비행(디지털 발자국 포함)과 맞닥뜨렸을 때 대응하는 방식은 우리의 인격을 드러내는 지표나 다름없다. 따라서 불편하고 창피하더라도 사과가 전혀 나쁠 것은 없다. 가장 중요한 것은 우리가 앞으로 보여줄 행동이다.

지글러 등이 스스로 정한 입장도 비슷하다. 처벌받을 위험이 없는데도(앞서 언급된 유명인 가운데 누구도 투옥되거나 계약 취소 등을 당하지 않았다) 그들은 자신의 잘못을 인정하고 유감을 표시하여 멋모르던 어린 시절을 벗어나 성숙한 인간이 되었음을 증명했다. 이제 그들 앞에는 그 말을 몸소 증명할 성인기가 놓여 있다.

Think Back

되돌아보기

젊음은 젊은이에게 낭비된다지만 그렇다고 젊은이가 추억의 유혹에 휘둘리지 않는다는 뜻은 아니다. 캐나다의 문화평론가 데이비드 베리가 2020년에 발표한 「추억에 대하여On Nostalgia」의 요지가 바로 그것이다. 이 책은 다양한 역사, 예술, 대중문화를 샅샅이 훑어 추억이 실제로 무엇을 의미하는지, 그것이 스무 살과 여든 살에게 똑같이 영향력을 발휘하는 이유가 무엇인지 알아본다. 〈줌〉으로 만난 베리는 추억의 이중성을 설명하고 오늘날 인터넷에서 추억팔이가 그 어느 때보다 유행하는 이유를 설명한다.

RS: 추억에 처음 관심을 갖게 된 계기는 무엇인가? **DB:** 기본적으로 추억은 어디서나 만날 수 있었지만 나는 사람들이 추억을 대하는 방식에서 매우 이상한 점 두 가지를 발견했다. 우선 평론가로서 내가 접하는 추억은 항상 예술 작품의 심오하고 중요한 주제였다. 하지만 한편으로 사람들은 할리우드의 잦은 리메이크나 밴드의 재결합 순회공연 등을 지나칠 정도로 경멸했다. 추억에 대해 강한 거부감을 느끼는 것이다.

RS: 당신의 책에는 이런 내용이 나온다. "우리가 추억의 도움으로 받아들일 수 있는 씁쓸한 진실은 모든 것의 끝이 언제인지 좀처럼 알 수 없다는 것이다." 추억이 대응 기제로 작용한다는 생각을 어떻게 하게 되었나? **DB:** 사실 추억은 뭔가가 끝났다는 사실을 깨닫는 데 도움이 된다. 추억의 이중성(과거로 돌아가기를 간절히 원하다가 그런 일은 절대 불가능하다는 사실을 서서히, 조금씩 깨닫는 것)은 우리 인생에서 많은 것들이 이미 끝났다는 사실을 직시하게 한다. 그것도 우리가 종결이나 최종이라는 감각을 인식하기도 전에. 또는 끝나고 있다는 사실을 받아들이기도 전에. 그것이야말로 인생의 가장 큰 비극이라고 생각한다.

RS: 추억이 본질적으로 나이를 먹는 것과 관계가 있다고 생각하나? **DB:** 그것이 추억의 핵심이라고 본다. 우리가 과거를 가장 많이 추억하는 두 시기는 고등학교를 갓 졸업한 10대 후반부터 20대 초반, 그리고 노년기다. 후자라면 충분히 납득할 만하다. 인생의 끝이 다가오는 시점에는 자연스레 과거에 했던 모든 일을 되돌아보게 된다. 하지만 전자에 대해 나는 매우 의외라고 느꼈다.

하지만 생각해보면 그때야말로 큰 전환기 아닌가? 자신이 어떤 사람인지 반드시 이해해야 할 시기다. 그래서 어찌 보면 많든 적든 자신의 경험을 반추하는 것은 매우 자연스럽다. 스무 살에는 경험이 그다지 많지는 않지만 경험이야말로 자신을 떠받치는 전부다. 순간이동이 가능하다면 추억은 의미가 없어질 것이다.

RS: 우리 사회도 어느 정도 추억팔이를 하고 있는 것 아닌가? **DB:** 우리는 추억에 집착하는 방향으로 진화하고 있지 않다. 하지만 나는 추억할 기회와 추억에 빠질 수 있는 도구(이것이 핵심이다)가 지금처럼 흔하던 시절은 없었다고 생각한다. 내 호주머니 속 스마트폰으로 나는 지금까지 세상에 나온 모든 예술 작품뿐만 아니라 나의 개인 역사에도 다가갈 수 있다. 과거에 다락방에서 연애편지 한 뭉텅이를 발견하는 것은 대단한 사건이었다. 이제는 검색만으로 다 해결된다.

Grow Up

성숙

캐나다 심리학자 엘리어트 자크는 55년 전에 '중년의 위기'라는 용어를 만들었다. 그 말은 이 용어 자체가 위기를 겪을 나이가 됐다는 뜻이다. 오늘날 중년의 위기는 진지한 심리학적 주제라기보다 조롱의 대상이 되었다. 대중문화 곳곳에서 이 용어를 마구잡이로 가져다 붙이고 있다.

「사이드웨이」, 「사랑도 통역이 되나요?」, 「아메리칸 뷰티」 같은 영화에서처럼 우리는 중년의 위기를 생각할 때, 인생에서 과감한 변화를 추구하여 급속히 사라지는 젊음, 피할 길 없이 점점 다가오는 죽음, 그동안 이룬 성과가 없다는 허망함 등에 맞서는 중년 남성을 떠올린다. 그는 꿈을 좇기 위해 직장을 그만두거나, 멋진 차와 세련된 옷을 사거나, 젊은 연인을 만나려고 오래된 관계를 떠나는 식으로 과거의 결정이 만들어낸 경로를 바꾸고 자신의 젊음을 되찾으려는 시도를 한다.

변화보다는 연속성에 대한 반응을 뜻하는 중년의 위기는 주로 남성과 연결된다. 아마도 과거에 여성보다 남성에게 삶의 궤적을 잘 통제할 권력이 주어졌기 때문일 것이다. 하지만 성별과 관계없이 중년이 심리적 격변을 겪는 이유는 쉽게 짐작할 수 있다. 젊음을 숭배하고 임의의 목표를 끊임없이 추구하도록 몰아붙이는 우리 사회의 압력 때문에 인생의 실망스러운 현실을 마주한 사람은 누구나 쉽게 무너지는 것이다.

개인의 위기는 어떤 종류가 됐든 다면적이고 다양하며 그 해결책은 복잡하고 구체적이다. 하지만 어느 시점부터 모든 사람은 자신의 젊음이 사라지고 있음에 안타까움을 느낀다. 문제는 젊은 시절을 우아하게 되찾을 수 있는가이다. 날마다 새벽 네 시까지 클럽에서 광란의 시간을 보내면서도 직장에서 중요한 직책을 유지할 수 있을까? 개인의 의무를 지키면서 극심한 아드레날린을 요구하는 새 취미를 가질 수 있을까?

물론 대답은 당신에게 달려 있다. 하지만 그런 삶에 뛰어들지 말지를 결정해야 할 때는 중년 자체가 문화의 산물이라는 점을 고려할 필요가 있다. 자크의 이론이 발표된 1965년 이후로 전 세계의 기대수명은 55세에서 72세로 치솟았다. 서유럽(중년의 위기라는 개념이 탄생한 곳)에서는 80세를 넘어섰다. 그리고 이들 여러 국가에서 대부분의 권력, 경제적 영향력, 주체적 역량을 보유한 사람들은 나이 든 사람들이다. 그렇다면 중년에 접어들 무렵에 우리는 뒤가 아닌 앞을 내다봐야 한다. 과거에 놓친 것들이 아니라 미래에 놓인 세월과 기회를 보아야 한다. 그러면 위기 앞에서 우리는 젊음이라는 얄팍한 함정에 집착하기보다, 나이를 먹은 후에만 얻을 수 있는 편안함, 안정감, 자기 확신을 추구하고 수용하려는 열망을 느끼게 될 것이다.

나이 듦을 찬양하며. *Words by Debika Ray*

4.

Directory

178 — 192

Peer Review

피어 리뷰

「침해의 책The Book of Trespass」을 쓴 닉 헤이스가 환경운동가
로저 디킨에게 배운, 자연 세계와 관계 맺는 법을 설명한다

나는 로저 디킨의 친구이자 협력자인 롭 맥팔레인의 권유로 그의 작품을 처음 접하게 되었다. 2007년에 발표한 「야생The Wild Places」에서 맥팔레인은 '야생'의 본질, 즉 그 의미와 위치, 인간과 관계 맺는 방법 등을 이해하기 위해 영국제도 곳곳을 여행한다. 결국 그는 디킨의 집을 찾아간다. 형편없는 상태로 방치된 16세기 농가를 1969년에 매수하여 개조한 집이었다. 서퍽에 위치한 디킨의 집을 묘사하는 맥팔레인의 문장들을 읽는 순간 그 집의 주인은 내게 흠모의 대상이 되었다.

맥팔레인의 언어로 호두나무 농장은 살아 있는 듯 생생해졌다. 그 참나무들보가 폭풍 속에서 배처럼 삐걱거리는 소리, 배관을 따라 뻗어가는 메꽃, 벽난로에 보금자리를 만든 여우. 끊임없이 자연에 스며들고 자연을 받아들이는 과정 속에서 집은 작가이자 환경영화 제작자 자신이 확장된 일부가 되었다. 나에게 디킨은 제즈 버터워스가 쓴 희곡 「예루살렘」의 주인공 루스터 바이런의 실사 버전 같았다. 바이런은 자신이 중요하게 여기는 대상에 가까워지기 위해 사회의 변두리에 머무르는 사람이었다.

알고 보니 디킨도 책을 썼다. 「흠뻑 젖은Waterlog」, 「원시림Wildwood」, 유작인 「호두나무 농장에서 온 소식 Notes from Walnut Tree Farm」은 내게 전깃불이 없는 세계를 탐험하는 데 필요한 것은 침낭과 호기심이 전부라는 사실을 가르쳐주었다. 이 책들은 나를 찬란한 밤과 싸늘한 아침으로 밀어내어 자연의 요람에서 한뎃잠을 자게 했다. 내가 그의 글을 읽었을 무렵 디킨은 이미 세상을 떠났지만 나는 그의 집으로 순례를 떠났고, 현재 주인의 배려로 그가 묘사한 진짜 대상들 사이를 거닐며 오후를 보낼 수 있었다. 책마다 빠짐없이 등장하는 디킨이 헤엄쳤다는 해자, 그가 조성한 숲, 데이비드 내시의 「물푸레나무의 돔Ash Dome」에 대한 오마주로 그가 접목한 나무. 바로 눈앞에 존재하는 평범한 대상들과 그의 책에 묘사된 경이로움 사이에는 거리가 있었다. 그렇다고 실망한 건 아니었다. 오히려 주위 세계와 관계를 맺고, 내 눈과 귀를 사용해 상상력과 경이감을 조화시키고, 과학과 경험론에서 한 발 물러서고, 좀 더 현상학적인 방식으로 세상과 소통하는 법을 배웠다.

흠뻑 젖은

by Nick Hayes

로저 디킨의 첫 책인 「흠뻑 젖은Waterlog」은 영국을 돌아다니며 수영을 하는 사람의 여행기다. 작가는 개구리의 눈으로 세상을 보며 영국을 관통하는 개울, 강, 호수, 수로를 탐험하면서 독자 역시 물속으로 끌어들인다. 어떤 의미에서는 물에 매혹된 한 사람의 일대기일 뿐이지만 다른 의미에서는 풍경이나 건강보다는 살아 있다는 기쁨을 누리기 위해 행동하거나 헤엄치며, 거칠고 동물적인 본능과 연결되기 위해 자연과 가까워지려는 사람의 자유를 향한 선언문이다.

KATIE CALAUTTI

Object Matters

물건의 중요성

Photograph: Gustav Almeståi, Stylist: Andreas Frienholt

인간이 미래에 닥칠 사건을 예측하기 위해 하늘과 땅을 바라본 이래로 그들의 예측을 돕는 연감은 항상 존재했다. '연감 almanac'이라는 단어의 기원에 대해서도 의견이 분분할 만큼 그 역사는 유구하다. 무어인 치하의 스페인에서 사용된 아랍어에서 유래했다는 설부터 '달력'을 가리키는 고대 그리스어에서 나왔다는 설까지 추측은 무성하다.

천문학에 뿌리를 둔 연감의 초기 버전은 달의 위상과 일출, 일몰 시간을 기록한 달력이었다. 고대 그리스인과 이집트인은 연감에 축제 날짜를 포함했고, 로마인은 사업 운이 좋은 날과 나쁜 날을 표시했다. 중세의 연감에는 성일이 추가되었다.

1457년에 첫 인쇄본이 유럽에 배포되면서 널리 인기를 얻게 되었다. 1600년대부터 연감은 과학 발전을 강조하고 근거 없는 예언에 대한 데이터를 연구하여 결국 유럽과 아메리카 전역에서 기상 예측, 조석표, 격언, 우스갯소리, 짧은 이야기, 건강과 원예 상식을 제공하는 자료로 진화했다. 1700년대에 연감은 성경만큼 인기를 끌었다. 농부, 어부, 가정부에 이르기까지 모두가 과학적 연금술과 민속 연금술의 매력적인 조합에 의지했다.

벤저민 프랭클린은 1732-58년에 식민지 시대 미국의 베스트셀러 출판물 가운데 하나인 「가난한 리처드의 연감Poor Richard's Almanack」을 저술했다. 그의 독특한 익살과 재담으로 이 책은 한 해에 1만 부 이상이 팔렸다. 1792년에는 「늙은 농부의 연감Old Farmer's Almanac」이 발행되기 시작했다. 이 연감은 지금까지도 미국에서 가장 오랜 역사를 지닌 정기간행물로 남아 있다. 변호사 시절의 에이브러햄 링컨이 이 연감의 1857년 호에 실린 달의 위상표를 이용해 증인의 증언을 뒤집은 덕분에 살인 재판에서 승소했다는 일화는 잘 알려져 있다. 미국 기상청이 설립되기 한참 전부터 「늙은 농부의 연감」은 일급비밀 수학 공식을 적용해 장기적인 기상 변화를 예측했다. 농부들은 지금도 그 기상 예측에 따라 작물을 심고 수확한다. 80퍼센트의 정확도를 자랑하는 이 연감은 현재까지도 연간 약 300만 부가 발행된다.

영국의 「위터커 연감」과 「미국 정치 연감」 같은 현대의 출판물은 독자에게 필요한 정보를 제공하기 위해 정부, 교육, 역사, 지리, 교통 분야까지 범위를 넓혔다. 연감이라는 기록 보관소는 사회와 환경의 동향을 상세히 담은 타임캡슐이라는 위상을 지금까지 지키고 있다. 기술이 연감의 많은 요소들을 장악했음에도, 연감의 매력은 가장 우수한 스마트폰이나 GPS 위성보다 오래 살아남을 유서 깊은 지혜에서 나온다.

STEPHANIE D'ARC TAYLOR

Cult Rooms

컬트 룸

20세기 중반의 롱아일랜드에서 메리 캘러리의 평범한 헛간은
미스 반 데어 로에의 건축적 상상력을 자극했다

뉴욕 맨해튼에서 차로 가까운 거리에 있는 롱아일랜드는 의외로 모더니스트 건축물의 보고다. 리처드 뉴트라와 프랭크 로이드 라이트 같은 20세기 중반의 권위자들이 설계한 대담한 주택들이 섬 곳곳에 흩어져 있다. 하지만 가장 요란한 뒷이야기를 품은 모더니스트의 보석은 외관에 이렇다 할 특징이 없는 헛간이다.

이야기는 뉴욕 사교계의 명사였던 메리 캘러리가 남편과 어린 딸을 포함한 옛 삶을 뒤로하고 조각 작업실을 열겠다며 파리행 배에 몸을 실은 1930년에 시작된다. 부유한 집안의 딸로 태어난 그녀가 그 이전 10년간 외국으로 떠난 여러 동료 예술가와 작가들처럼 고된 삶을 살지는 않았을 것이다. 하지만 부자라고 파리 아방가르드에 매료되지 말라는 법은 없었다.

소위 '잃어버린 세대'라는 이 다국적 집단은 조각가이자 모델인 그녀를 그들의 일원으로 금방 받아들였다. 캘러리는 훗날 파리에서의 이 황홀한 나날들을 "인생이 아름답게만 보이고 가슴에 품은 꿈으로 설레던 시절"로 묘사했다. 만 레이는 그녀의 사진을 찍고 초상을 그렸다. 알렉산더 칼더는 그녀의 이니셜을 새긴 브로치를 선물했다. 1938년에 파블로 피카소는 매끈한 목덜미에 최신 유행하던 곱슬머리를 드리운 그녀의 뒤통수를 스케치했다.

캘러리와 피카소의 우정은 1940년 나치의 점령으로 그녀가 파리를 떠나면서부터 시작되었다. 뉴욕으로 돌아온 그녀는 미국에서 피카소의 작품을 가장 많이 소유한 사람이 되었다.

파리에 계속 돌아가 짧은 기간 머물기는 했지만, 하루하루가 축제나 다름없던 파리에서의 찬란한 시절은 그 무렵에 끝났다. 하지만 그곳에서 보낸 시간은 그녀의 남은 삶에 개인적으로나 직업적으로나 큰 영향을 미쳤다. 예술에 대한 그녀의 관심은 여전히 조각에 집중되었다. 하지만 청동과 강철 같은 단단한 재료가 부드럽고 자연스럽게 얽힌 작품의 특성을 고려하면 그녀가 건축가들에게 개인적으로, 그리고 직업적으로 끌린 것은 별로 놀랍지 않다. 그녀의 가장 유명한 작품은 뉴욕의 링컨 센터와 메트로폴리탄 오페라 하우스를 맡은 건축가 월리스 해리슨에게 의뢰받은 것이다. 지금도 그녀의 작품은 오페라 하우스의 무대 앞 아치에 매달려 있다. 그것을 본 적이 없더라도 '배관공의 끈과 회의 중인 스파게티 스푼'이라는 애칭에서 추상 작품이라는 사실은 추측할 수 있다.

뉴욕으로 돌아온 직후에 캘러리는 독일계 미국인 건축가 루드비히 미스 반 데어 로에와 연애를 시작했다. 미스는 알려진 대로 1933년에 나치당에 의

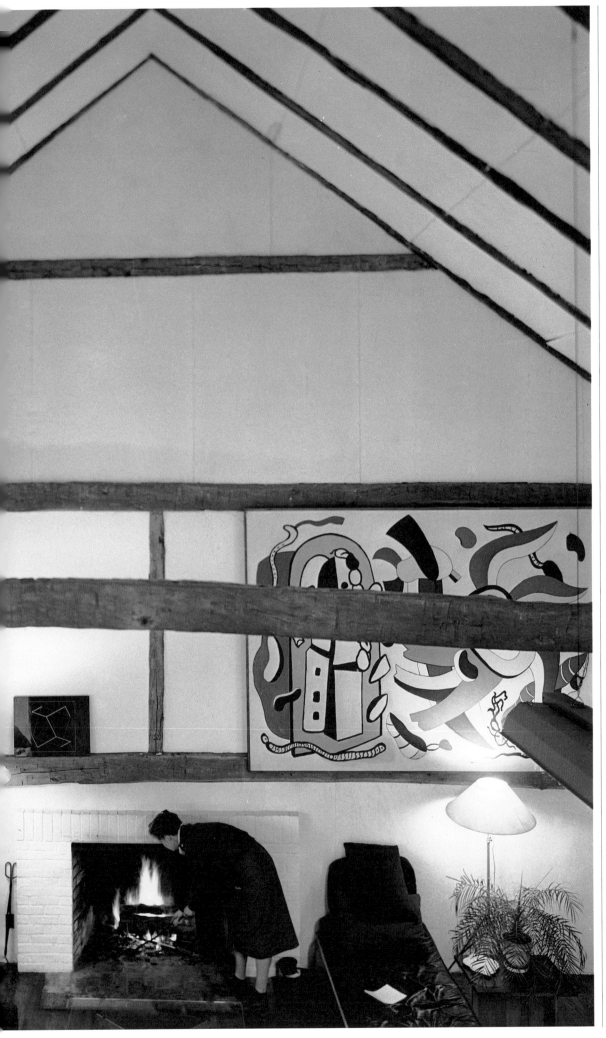

Photograph: Gordon Parks/The LIFE Picture Collection via Getty Images

해 문을 닫아야 했던 현대건축 교육기관 인 바우하우스의 마지막 교장이었다. 두 사람의 관계가 맺은 결실이 바로 미스가 개조한 롱아일랜드 노스쇼어 헌팅턴의 헛간이다.

외부에서 보면 헛간은 전혀 특별할 것이 없다. 그 이름만큼이나 평범한 모습이다. 의도된 설계인 셈이다. 미스는 헛간의 뼈대에 매혹되어 그 꾸밈없는 소박함을 유지하기를 원했다. 그러나 그는 건물 안에서 롱아일랜드 해협이 더 잘 보이도록 토대부터 모든 요소를 이동시켰다.

미스는 내부 구조를 떠받치는 보를 원래의 짙은 나무색으로 유지하고 그 사이 공간에 흰색으로 칠한 단순한 섬유판을 채웠다. 이 효과는 바우하우스가 매료된 것으로 유명한 헤이안 시대 일본의 실내디자인(기다란 검은 선으로 구획된 흰 패널)을 연상시킨다. 점점 늘어나는 캘러리의 미술품 컬렉션에 어울리는 중립적인 배경이었다. 1936년에 두 번째 이혼을 하고부터 그녀에게는 남편이 없었지만 있는 척하기 위해 메릭 캘러리 부인이라는 이름으로 미술품을 수집했다.

오늘날 캘러리는 조각가보다 안목 높은 수집가로 잘 알려져 있으며 헛간은 대중에게 공개되지 않는다. 캘러리 자신처럼 비밀을 품은 공간이 되었다.

DAPHNÉE DENIS

Bad Idea:
Feel-Good Fables

나쁜 아이디어: 동화처럼 기분 좋은 결말

"어떻게 감사를 해야 할지 모르겠어요." 틱톡 채널을 통해 모금된 1만 2천 달러의 팁을 단골 고객 가족으로부터 전달받고, 유타의 피자 배달부인 89세의 덜린 뉴이는 울먹였다. 수표를 받고 어리둥절해하는 뉴이의 영상은 불안감만 주는 뉴스 가운데서 간만에 나타난 반가운 소식으로 널리 공유되었다. 그러나 한 마을이 힘을 모아 고령의 노동자 한 명을 도왔다는 따뜻한 사연을 보도하면서 대부분의 미디어는 이 이야기에 내포된 껄끄러운 문제를 언급하지 않았다. 80대 후반의 노인이 풀타임으로 일을 해야 하다니? 그것도 전염병이 대유행하는 시기에?

'인간에 대한 믿음'을 회복시켰다는 이유로 화제가 된 수많은 이야기는 비슷한 패턴을 따른다. 커다란 선행에 칭찬을 퍼부으면서, 애초에 개인의 삶을 힘들게 한 사회문제는 슬쩍 외면한다. "일을 하다가 다친 84세의 '필수 노동자'에게 기부하는 것은 벽에 뻥 뚫린 구멍을 벽지로 덮는 것과 같다." 워싱턴 대학교 보셀 캠퍼스 부교수 노라 켄워시가 말한다. 의료 분야 크라우드펀딩에 대한 그녀의 연구에 따르면 캠페인의 90퍼센트는 목표액을 달성하지 못한다.

켄워시에 따르면 우리가 이런 '훈훈한' 얘깃거리를 다루는 방식은 사람들이 더 큰 문제에 관심을 갖는 것을 막고 대중의 흥미를 끌 만한 비극만을 강조해 도움을 주어야 할 대상들 간에 은밀한 서열을 만든다. 그녀는 이렇게 평한다. "사회 계약에 따라 특정 기본권을 가진 모든 사람을 고려하는 대신 우리는 특히 관심을 유발하거나 비극적인 사연을 지닌 개인을 돕는 데만 신경 쓴다. 그러면 도움을 받지 못하지만 역시 도움이 필요한 수백만 명은 당연히 눈에 들어오지 않는다."

일면식도 없는 사람들이 힘을 모아 절박한 한 사람을 돕는 것은 분명 아름다운 일이다. 사회 안전망이 부재하거나 붕괴되는 상황에서 행동하는 공동체가 있다면 칭찬을 받아야 마땅하다. 그럼에도 사회가 방치한 약자들의 사정에 희망적인 뉴스 기사의 틀을 씌우는 것은 아무리 잘 봐줘도 근시안적이며 나쁘게 보면 위험하고 무책임하다고까지 할 수 있다. 현 상태에 문제의식을 갖지 않는 것이 우리를 기분 좋게 해서는 안 된다. 분노를 일으켜야 한다.

BELLA GLADMAN

Last Night

지난밤

디자이너 잉카 일로리는 어제 저녁 무얼 했을까?

런던에 거주하는 디자이너 잉카 일로리는 기분 좋은 형태를 지닌 물건과 공간에 페인트를 통째로 던지는 것으로 유명하다. 집에 있을 때 그는 가수 알리야, 음식, 나이지리아 가족의 화려한 시각 문화에서 영감을 받는다.

BG: 지난밤에 무엇을 했나? **YI:** 런던 북서부에 있는 작업실에서 7시까지 일했다. 요즘은 하루에 12시간을 일한다. 집에 와서 음악을 들으며 일을 더 했다. 일에 몰두하는 중간중간에 어슬렁거리고, 무드보드를 만들고, 공공 분야 프로젝트를 위해 스케치를 하고, 이따금씩 고개를 들어 TV에 나오는 뮤직비디오를 보았다.

BG: 요즘 즐겨 보는 뮤직비디오는 무엇인가? **YI:** 옛날 뮤지션인 알리야, 팀발랜드, 트위트, 미시 엘리엇에 푹 빠졌다. 그들의 비디오를 보면 90년대와 2000년대의 어린 시절이 떠오른다. 알리야가 처음으로 출연한 영화 「로미오 머스트 다이」(2000)를 최근에 다시 보았다. 그녀가 아직 살아 있다면 현재의 음악 산업은 어떤 모습일지늘 궁금하다.

BG: 일을 하지 않는다면 저녁에 무엇을 할 것 같나? **YI:** 틀림없이 풀럼에 있는 〈피탕가〉에서 식사를 했을 것이다. 그곳에는 졸로프 튀김과 쇠고기 피망 스튜 등 서양의 영향을 받은 나이지리아 음식을 맛볼 수 있다. 친구와 가족 모임에 이상적인 공간이다! 어릴 때 우리 집에는 파티가 끊이지 않았다. 어머니는 항상 내게 주위 사람을 전부 초대하게 하셨다!

BG: 당신이 하는 일에 가족은 어떤 영향을 주었나? **YI:** 내가 색, 무늬, 형태로 표현하는 화려한 디자인은 고유 문화에 자부심을 느끼는 친척들에게서 비롯되었다. 그들은 기회만 생기면 나이지리아인임을 드러내는 자수 레이스나 전통 직물 아소오케로 만든 옷을 입는다. 전통 의상을 입으면 시선을 한 몸에 받을 수 있다! 색상이 아름답기 때문인데, 내 작품에서 추구하는 것도 바로 그것이다. 내가 사는 곳은 심심한 갈색과 칙칙한 회색 벽돌뿐이다. 밝은색은 하늘색이 전부다. 나는 전통 의상의 색감을 건축물로 옮기는 것을 좋아한다. 옷감으로 건물이나 지하도를 감싸는 셈이다. 작품은 내 정체성의 확장이다.

BG: 다음 프로젝트는 무엇인가? **YI:** 2021년에 공공 프로젝트 하나를 마무리할 예정이다. 누구나 접근할 수 있기 때문에 공공장소를 가꾸는 작업을 좋아한다. 어릴 때 갤러리에 있으면 내게 어울리지 않는 곳이라는 느낌을 받았지만 공공장소는 그렇지 않다.

좋은 아이디어
by Pip Usher

사회적 관심물이를 한 캠페인은 임시방편이 아니라 구조적인 해결책을 강구해야 한다. 맨체스터 유나이티드의 공격수 마커스 래시포드는 영국 정부가 2020년 여름 학기에 취약계층 학생에게 식권 배부를 취소하기로 결정했다는 소식을 듣고, 빈곤했던 어린 시절의 고생담을 절절히 밝힌 편지를 공개했다. 이 편지가 트위터와 인스타그램을 통해 1300만 명에 이르는 팔로워에게 공유되고 전국 신문에도 게재되자 정부는 '코로나 여름 급식 기금'을 발표했다. 2020년 11월에 래시포드는 겨울 급식 기금 관련 방침도 바꾸도록 정부를 압박하여 여론을 정책으로 전환하는 자신의 능력을 다시 한번 입증했다.

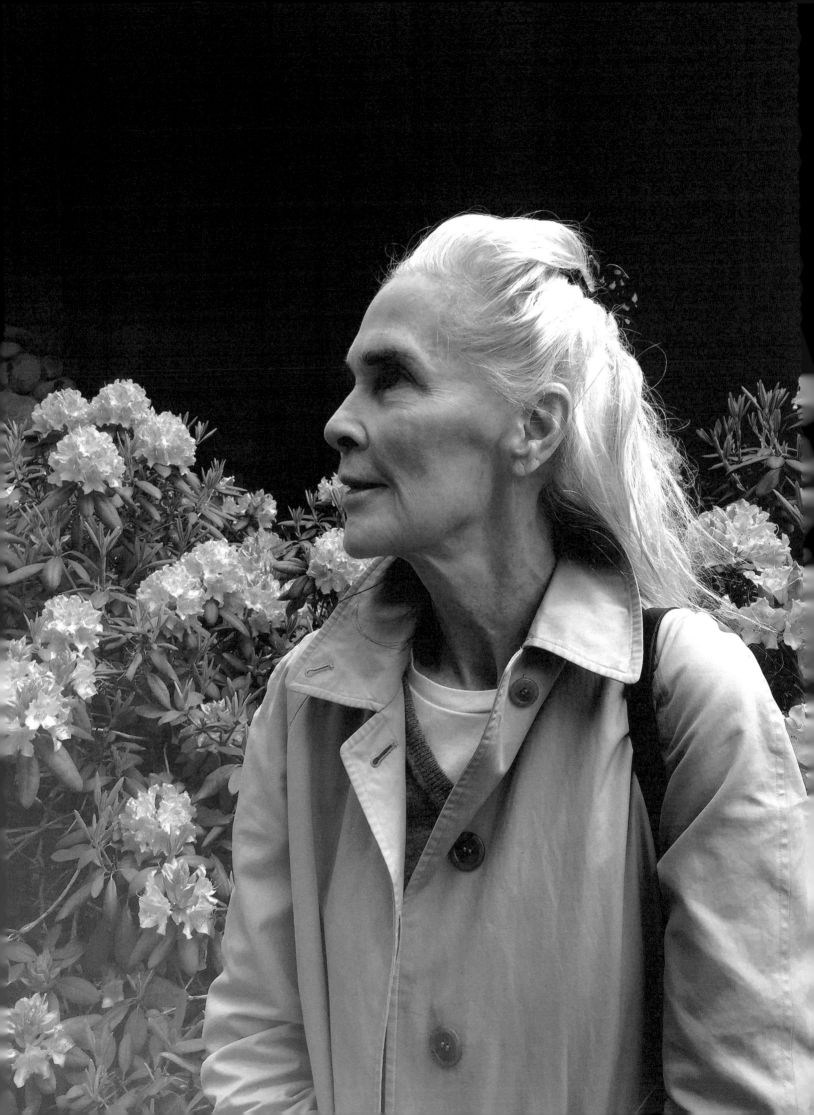

상류사회에 대한 예리한 관찰력을 지닌 작가,
그리고 슈퍼 모델로 활동한 과거

CHARLES SHAFAIEH

Susanna Moore

수잔나 무어

작가 수잔나 무어의 젊은 시절은 마치 동화 같다. 1995년작 에로틱 스릴러 「인 더 컷In the Cut」을 비롯한 논픽션 작품과 소설로 호평받는 작가가 되기 전에, 그녀는 「투나잇 쇼」에서 모델로 활약했고, 워렌 비티와 잭 니콜슨의 대본을 검토했으며, 앨리스 카이저(기업가 헨리 카이저의 아내), 존 디디온 같은 은인들과 친구가 되었고, 오드리 햅번, 크리스토퍼 이셔우드와 함께 로스앤젤레스의 연회에 참석했다. 하지만 동화에도 어두운 면이 있다. 폭력과 학대, 거기다 어릴 때 어머니를 여읜 후유증은 화려한 삶과 애정 관계를 억눌렀다. 2020년에 출간된 무어의 자서전 「미스 알루미늄」은 잃어버린 세계와, 자신의 정체성을 받아들이려는 젊은 여성을 섬세하게 그린 초상이다.

CS: 「미스 알루미늄」에서는 의상 자체가 캐릭터가 되어 다른 사람들이 당신을 보는 방식, 당신이 자신을 보는 방식에 영향을 미친다. 의상의 힘을 처음 간파한 것은 언제인가? **SM:** 어릴 때 나는 옷과 겉모습은 변장과 공격의 수단이 될 수 있다는 사실을 배웠다. 자신을 보호하고 자신을 표현하는 도구인 것이다. 할머니는 가정부로 일하던 집 안주인에게서 얻어 온 우아하고 고급스러운 옷을 수선해 내 어머니에게 입혔다. 우습게도 카이저 부인이 열일곱 살이었던 내게 별로 어울리지 않는 아름다운 고급 의상을 보냈을 때도 같은 일이 일어났다. 하지만 내 옷은 그것들이 전부였다. 그 옷들을 보고 사람들은 사실이 아닌 것을 추정했다. 이를 테면 내가 부자인 줄 착각한다든지. 나 역시 체면에 집착하는 어머니와 할머니를 흉내 내며 거들먹거렸다. 특히 여성이 방에 들어오면 나는 나보다 젊은 사람이라도 벌떡 일어서는 습관이 몸에 배었다. 이렇게 늙었는데도! 아직도 나를 괴롭히는 그들의 망령

때문이다.

CS: 그것은 페르소나를 만드는 일종의 연기 같다. **SM:** 10대 시절, 어머니가 돌아가시면서부터 나는 꽤 거칠고 반항적인 아이가 되었다. 관심을 끌기 위해서였다. 험한 말을 쓰고 욕을 입에 달고 사는 것 역시 어떤 면에서는 여성스러워지는 것을 극구 거부하는 수단이었다. 일종의 연기였던 셈이다. 나중에 나는 모델로서 연기를 했다. 내가 모델을 하기에 아깝다고 생각해서라기보다 그런 식으로 나를 드러내야 하는 것이 조금은 부끄럽고 민망해서였다. 사진작가가 "섹시해 보여요!"라고 하면 나는 질색했다! 하지만 내게는 누군가에게 사진을 찍히는 순간 다리와 입을 어떻게 움직여야 하는지 잘 아는 친구들이 있다. 나는 그들을 보며 감탄한다!

CS: 유명인이 잔뜩 모인 만찬에서처럼 당신 자신을 별로 내세우지 않는 것처럼 보이는 때도 있었다. **SM:** 진정한 내 자신과 다른 사람인 듯이 행세하기는 어려웠다. 하지만 글을 쓸 때도 내가 누구인지 분명히 알 수 없었다. 하지만 내가 어떤 사람이 아닌지는 확실히 알았다. 훌륭한 모델이 아니고 절대 배우감이 아니라는 것도 알았다. 일부 여성들처럼 육감적이지도 않아서 그들이 조금 부러웠다. 그 시대에는 내가 마치 남성처럼 느껴졌다. 하지만 나는 똑똑했고 책에서 매기 툴리버, 이저벨 아처에게 동질감을 느낄 수 있는 존재방식을 발견했다.

나는 사람들에게 쉽게 스며들 수 있고, 내 입을 다물고 있으면서도 흥미를 유발할 수 있는 장치를 사용했다. 나는 종종 이런 질문을 받는다. "내가 지미 스튜어트 옆에 앉아 있다면 긴장해서 피가 마를 텐데! 당신은 어떻게 버틴 거죠?" 나는 고집을 피우지 않고 늘 경청했다. 내가 재미있는 사람이었다고 생각한다. 내 침묵은 유리하게 작용했다. 사람들이 내게 이것저

것 털어놨으니까.

CS: 당신은 예리한 관찰자다. 하지만 회고록은 기억에도 의존한다. 과거의 사건을 떠올리는 것은 간단한 과정이었나? **SM:** 기억에서 흥미로운 점은 우리가 기억하지 못하는 것에 있다. 나는 원고에 등장하는 사람들에게 원고를 보내 불편하거나 불쾌하거나 부정확한 부분을 알려주면 삭제하겠다고 했다. 일종의 검열이지만 내게는 그래야 할 의무가 있었다. 결국 몇몇 사실을 틀리게 썼다는 사실이 밝혀졌지만 내 동생도 비슷한 착각을 한 적이 있다. 동생은 어머니가 돌아가신 후 우리가 동물원에 간 에피소드를 흥미롭게 읽었지만 그런 일은 실제로 일어나지 않았다고 했다. 나는 그 일이 있었다고 동생에게 장담했다. 그후 몇 주에 걸쳐 동생은 기억의 토막들이 돌아왔다는 편지를 보냈다. 감동적이었다.

CS: 당신의 작품이 다 그렇지만 「미스 알루미늄」은 내용과 문체를 매우 신중하게 구성했다. 예를 들어, 이 책에 상세히 다룬 시기에 해당하지 않는 당신이나 타인들의 삶은 언급하지 않는다. 일부러 그렇게 설정했나? **SM:** 사건 이후 50년간 습득한 지혜와 경험으로 논평을 할 수도 있었지만 그럴 필요가 없다고 생각했다. 글 자체가 내 의도를 분명하게 드러내야 한다. 나는 보복을 하거나 전부 까발리는 것은 원치 않았고 내가 어떻게 작가가 되었는가에 대한 내용으로 흘러가는 것도 원치 않았다. 글쓰기에 대한 글은 진부해지기 십상이다. 나는 질질 짜거나, 불쌍한 척하거나, 너무 예민하게 굴지 않고 이 모든 사건 속에서 내가 연기한 역할을 보여주고 싶었다. 그냥 사진 속의 화려하고, 아름답고, 유명한 사람들에게 반격하는 것이다. 내가 하는 이야기가 나에 대해 꽤 많은 것을 드러낼 거라 생각했다. 그러기를 바란다.

Photograph: Lulu Sylbert

ANNA GUNDLACH

Crossword

가로열쇠

2. 모차르트의 작품을 수집, 정리한 오스트리아의 음악학자. ○○ 번호.

4. 가늘고 긴 몸에 수많은 발이 달린 절지동물.

5. 등에 업히는 일을 뜻하는 유아어.

8. 파리 샹젤리제 정원에 위치한 유서 깊은 레스토랑.

10. 옛 여인들이 머리를 풍성하거나 아름답게 보이기 위해 덧붙이던 가짜 머리.

11. 착화합물에서 중심금속원자에 전자쌍을 제공하여 배위결합을 형성하는 물질.

13. 컴퓨터나 프로그램의 작동을 방해하는 시스템이나 프로그램 상의 오류.

14. 주로 해가 진 후에 여가 활동이나 경제활동을 하는 심야형 인간을 가리키는 말.

15. 수도, 전기, 가스 검침 등 소량의 데이터 교환만으로 사용자의 편의를 높이는 네트워크.

18. 나무나 동물의 가죽 등으로 만든 작은 배.

19. 손을 들어 올림.

20. 16세기 프랑스의 유명한 예언가.

23. 발로 걸어 다니는 수고.

25. 1950년대 중반 미국 샌프란시스코와 뉴욕 등지에서 활동한 예술가 집단으로 기존의 질서와 도덕을 거부하고 원시적인 생활을 추구했다.

27. 남아메리카 북쪽에 위치한 나라로 수도는 조지타운.

28. 인생이나 사업의 방향을 담은 표어 또는 신조.

29. 빨간색의 단단한 보석.

31. 4-5월에 보라색 꽃을 피우는 물푸레나무과의 관목.

34. 서로 자기주장을 하며 옥신각신하는 일.

35. 자신에게 딸린 대상을 잘 간수하고 돌봄.

38. 사순절 직전인 2월 중하순에 열리는 축제.

39. 한없이 높고 넓은 하늘.

41. 멘토에게 도움을 받는 사람.

42. 와인, 차 등을 관리하고 추천하는 일을 하는 전문가.

46. 같은 수를 두 번 곱함.

47. 오페라에서 기악 반주와 함께 연주하는 서정적인 독창곡.

49. 1987년 이상문학상을 수상한 이문열의 단편소설. 동명의 영화로도 제작되었다.

53. 차, 배, 비행기 등을 탔을 때 몸이 흔들리면서 메스꺼움이나 어지러움을 느끼는 증세.

54. 미친듯이 어지럽게 날뜀.

56. 오리온자리를 구성하는 청색초거성.

57. 결혼 후 처가에 들어가서 사는 사위.

58. 만 10세 이상 14세 미만의 형사미성년자로 형벌을 받을 범법행위를 한 사람.

세로열쇠

1. 크게 소리 내어 웃는 모양.

3. 항상 자녀의 주위를 맴돌며 잔소리와 간섭을 하는 부모. ○○○○ 부모.

4. 「좁은 문」, 「배덕자」 등을 쓴 프랑스의 소설가. 앙드레 ○○.

6. 파초과에 속하는 열대식물의 열매.

7. 정규 타수가 다섯 타인 홀에서 두 타 만에 홀인하는 경우를 가리키는 골프 용어.

8. 세계 스카우트 연맹에서 대학생 연령대에 해당하는 단위대의 명칭.

9. 스위스 언어학자 소쉬르가 언어의 두 가지 측면 중 사회 관습적인 의사소통 체계로서의 언어를 가리키기 위해 사용한 용어.

12. 홈쇼핑 방송에서 상품을 소개하고 판매하는 진행자.

16. 노력이 헛되게 된 상태를 비유적으로 표현하는 말.

17. 물건이나 권리를 이어받음.

20. 서울 한강 남쪽에 있던 나루터의 명칭.

21. 슬픈듯이 연주하라는 의미의 음악 용어.

22. 불가사의의 천 배로, 상상할 수 없이 큰 수를 가리키는 말.

23. 지향하는 상태나 위치로 나아가는 것을 비유적으로 이르는 말.

24. 절구에 든 곡물을 빻는 데 사용하는 도구.

26. 혼례 때 신부가 머리에 쓰던 관의 일종.

27. 더하기, 빼기, 곱하기, 나누기.

30. 동물성 식품은 일절 섭취하지 않는 완전 채식주의자.

32. 타인에게 부정적인 감정이나 생각을 솔직하게 표현하지 못하고, 은밀하고 간접적인 행동으로 보복하는 성향.

33. 실제 상황이나 자연현상을 있는 그대로 찍은 영상물.

36. 모래가 바람에 의해 운반, 퇴적되어 형성된 언덕.

37. 성자를 화장한 뒤에 나오는 구슬 같은 물질.

38. 사람이 태어난 연월일시에 근거해 인생의 길흉화복을 알아보는 점.

40. 아이 낳을 시기가 가까워 배가 몹시 부른 모습.

43. 미국과 멕시코의 국경을 흐르는 강.

44. 세상을 가리키는 옛말.

45. 피부가 붓거나 물집 또는 딱지가 생기는 염증.

46. 짚으로 만든 사람 모양의 인형.

47. 방탄소년단의 공식 팬클럽 명칭.

48. 조건 없는 거룩한 사랑.

49. 건설 현장을 지켜보며 시간을 보내는 은퇴 연령의 남성을 가리키는 이탈리아 볼로냐 지역의 방언.

50. 일의 주체가 아니라 곁다리 노릇을 하는 사람을 가리키는 말.

51. 부산 기장군에 위치한 관광지. ○○ 해수욕장.

52. 대지와 같은 전위로, 전위가 없는 상태.

ANNICK WEBER

Correction

바로잡기

10대들은 게으르지 않다. 지쳤을 뿐.

"인생은 휙 지나가버려. 가끔 멈춰 서서 주위를 둘러보지 않으면 그냥 놓치게 된 다고." 1986년에 나온 영화 「페리스의 해방」에서 10대 악동 부엘러가 친구들 과 노느라 학교를 빼먹는 것을 정당화하 며 던진 명언이다. 그의 말은 급속히 변 화하는 오늘날을 사는 모든 이의 마음 에 와닿겠지만 청소년이라면 더욱 공감 할 것이다. 10대는 가끔씩 빡빡한 삶의 의무에서 벗어나 맘껏 휴식을 취할 필요 가, 다른 어떤 연령대보다 절실하다.

10대들이 게으르다는 인식은 오래 전부터 존재했다. 아무것도 안 하고 누 워서 뒹굴거리고 호시탐탐 땡땡이를 칠 기회만 엿본다. 그러나 의학 연구에 따 르면 근거 없는 이 믿음은 이제 물러갈 때가 되었다. 사춘기에 이르면 인간의 뇌에 변화가 생기고 그에 따라 생체 시 계를 지배하는 24시간의 주기 리듬도 변한다. 대부분의 아동과 성인은 일찍 자고 일찍 일어날 때 컨디션이 가장 좋

지만, 10대는 늦게 자고 늦게 일어날 수 밖에 없는 생물학적 변화를 겪는다. 수 면을 유도하는 호르몬인 멜라토닌은 밤 11시에야 뇌에서 분비되어 적어도 오전 8시까지 체내에 남는다. 결국 성인이 설 계한 세상의 이른 등교 시간에 맞추려다 보니 10대들은 늘 시차로 고통받는다.

수면 부족의 결과로 청소년들이 수 업에 집중할 기력도 부족해진다. 그들이 실제로 의욕 없는 굼벵이는 아니라는 뜻 이다. 그저 피곤할 따름이다. 여러 연구 에 따르면 10대들은 평소와 같은 시간 에 잠자리에 들고 늦게 일어나서 학교 에 갈 때 좋은 성적을 낸다.(그리고 흥분 을 일으키는 약물, 알코올, 담배를 덜 소 비한다). 10대들을 게으름뱅이라 매도 하기보다 학교 일정을 그들의 자연 리듬 에 맞춰 조정하는 편이 낫지 않을까? 결 국 페리스 부엘러가 지적했듯이, 그렇게 하지 않으면 청소년들은 그 시기의 삶을 충실히 누릴 수 없다.

10대에 대한 몇 가지 고정관념은 생체 주기가 성인과 일치하지 않는 데서 비롯되었을지도 모른다. 수면 부족은 기억력 문제, 감정 기복, 집중력 저하를 가져올 수 있기 때문이다.

Stockists

ACNE STUDIOS
acnestudios.com

ADIDAS
adidas.com

AMERICAN VINTAGE
americanvintage-store.com

AMI PARIS
amiparis.com

ANDREW COIMBRA
andrewcoimbra.com

BALENCIAGA
balenciaga.com

BLUEMARBLE
bluemarbleparis.com

BOSS
hugoboss.com

BOTTEGA VENETA
bottegaveneta.com

BOUTET
boutet-official.com

CARHARTT WIP
carhartt-wip.com

CHANEL
chanel.com

CONVERSE
converse.com

COS
cosstores.com

DANSKO
dansko.com

DIOR
dior.com

FALKE
falke.com

HELMUT LANG
helmutlang.com

HERMÈS
hermes.com

HOUSE OF FINN JUHL
finnjuhl.com

HYEIN SEO
hyeinseo.com

ISSEY MIYAKE
isseymiyake.com

JW ANDERSON
jwanderson.com

KANGHYUK
kanghyuk.net

KENZO
kenzo.com

LANVIN
lanvin.com

LATRE
latreartandstyle.com

LESET
leset.com

MAISON KITSUNÉ
maisonkitsune.com

MARKOO
markoostudios.com

MARNI
marni.com

MARSET
marset.com

MAXELL
maxell-usa.com

MIU MIU
miumiu.com

MOTHER
motherdenim.com

MOTOROLA
motorola.com

MUTINA
mutina.it

NINTENDO
nintendo.com

NOGUCHI BIJOUX
noguchi-bijoux.com

NOUVEAU RICHE
shopnouveauriche.com

OLYMPUS
cameras.olympus.com

PERRY ELLIS
perryellis.com

PH5
ph5.com

PICCOLO SEEDS
piccoloseeds.com

POLLY WALES
pollywales.com

POST ARCHIVE FACTION
postarchivefaction.com

PRADA
prada.com

ROUJE
rouje.com

SALOMON
salomon.com

SALVATORE FERRAGAMO
ferragamo.com

SIMONS
simons.com

SONY
sony.com

STRING
stringfurniture.com

TAMAGOTCHI
tamagotchi.com

TANT D'AVENIR
tantdavenir.com

UNIQLO
uniqlo.com

VANESSA DE JAEGHER
de-jaegher.com

VANS
vans.com

WHITE BIRD
whitebirdjewellery.com

YOWE
yowe.kr

Note to Self
154 — 161

ABBY STEIN
Dear pre-teen Abby/YA:
I know, you feel alone. You
are a girl the world isn't
listening to. They claim you
are a boy. You should know:
• You are not alone – there
are millions like you!!
• You CAN do it. You
will survive, and a fun,
successful life is waiting
for you.

Live on. Rock on.
With love,
Abby C Stein, 2020
PS: Pay more attention to
mommy's cooking…

MICHAEL BARGO
Dear Michael,
Always be true to yourself
and trust your instincts.
Your dreams will come true,
just don't give up!
Hang in there!!!
xo MO

MICHAËL BORREMANS
Hey Michael,
You here out of the future.
(took some trouble to get
here…) Important: I did
not let you down regarding
dreams and aspirations!
Cheers to that!!! Wish we
could hang out together,
would be fun and hilarious
with this age difference!
But hey, in a way we do!
Miss you! Yours, You.

ANDRÉ ACIMAN
Dear André,
I remember so well
the day you turned
seventeen. I remember
your insecurities, your
dreams, your loves, your
resentments and regrets,
your thirst for so many
things, some undefined,
others still unknown,
maybe unreal. I remember
them because I've never
outgrown them—and hope
I never do. I know you're
coddling many hopes,
and I know you've taught
yourself not to trust them,
because you've known
failure and fear it no less
than you fear success. Here
is my advice: learn to trust
what's in your heart now,
even if it seems a whim,
and don't let it die or be
dulled away by what we call
wisdom and experience.
Don't waste your time,
as I did, pursuing what
others taught me to seek.
Seek instead what, despite
risks and challenges,
thrills you and makes you
happy. Don't fight it. You
may adapt but you won't
change. Stay who you are!
Yours,
The older you, André

AI-DA
And touch the soil again. A

RODERICK COX
Dear Roderick,
A couple of tips to help you
along the way…
1. Depth to your work
comes from <u>Experience</u>
and hard work.
2. There is no substitute or
shortcuts to preparation.
3. You ~~will~~ must become
your most important
teacher
4. A <u>Healthy</u> self-confidence
must be…
• nurtured
• protected
• evaluated
5. Examine what you don't
know and fill in the gaps.
6. <u>Reflect!</u> Then move on.
7. As a musician, always
sing! Never hold back!
Leave everything on stage!
8. Don't tear someone down
to build yourself up.
9. Always be grateful.
10. Opportunities may not
always come when you
expect them to, but be ready
when they do!

All the best to you!
Roderick

Credits

COVER
Photographer
Ted Belton
Stylist
Nadia Pizzimenti
Hair
Ronnie Tremblay
Casting
Marc Ranger
Models
Whak and *Mo* at Next
Canada

Whak wears a shirt, jacket
and trousers by Homme
Plissé Issey Miyake, scarves
by Simons and shoes by
Converse. *Mo* wears a
shirt by COS, a jacket and
trousers by Homme Plissé
Issey Miyake, socks by
Simons and shoes by Vans.

NEW CHALLENGE
Art Director
Zalya Shokarova
Hair & Makeup
Sasha Stroganova
Models
Olya, Nastia, Vlad, Andrey

SHELF LIFE
Parisian architect *Joseph
Dirand*'s living room,
featuring a painting by
Lawrence Carroll, a console
table by *Joseph Dirand*
and objects by *Georges
Jouve, Adrien Dirand,
André Borderie* and *Robert
Rauschenberg.*

THE AFTERGLOW
Producers
Kelly Bo & Cho Hyunsoo
Photo Assistant
Donghwan Lee
Fashion Assistant
Bokyeong Go

Features designs from
Central Saint Martins
graduate collections:
Soyoung Park,
@soyoung.p_; *Hyejin Kim,*
@otakurace_.s2;
Keewon Shin, @lxeewon.

BREATHING ROOM
Photo Assistant:
Esteban Wautier

AWKWARD
Hair & Makeup Assistant
Ian Russell

SPECIAL THANKS
Ekaterina Bazhenova-Yamasaki
Kelly Bo
Kira King
Mishka
Vinatería, New York

My Favorite Thing

46페이지에서 인터뷰한 인테리어 디자이너 피에르
요바노비치가, 가장 아끼는 가구를 소개한다.

내 집은 내가 좋아하는 물건들로 가득하지만, 딱 하나를 고르라면 내가 10년 전에 디자인한 참나무 의자를 꼽겠다. 이 집을 위해 처음으로 만든 물건이다. 천연 목재라는 한 가지 재료로 제작해 단단하고 튼튼하다. 가구라기보다 조각품에 가깝다. 얼핏 보기에 불편할 것 같지만 앉아보면 전혀 그렇지 않다. 좋아하는 안락의자에 앉을 때처럼 폭 파묻히는 느낌을 준다. 우리 집에는 이 의자가 두 개다.

특별한 물건으로 남아 있기를 원하기 때문에 똑같은 의자를 더 만들 생각은 없다. 둘 다 내가 가장 많은 시간을 보내는 공간인 주방에 놓여 있다. 나는 음식을 만들어 먹는 것을 좋아하고 친구를 집에 자주 초대하기 때문에 모든 것의 중심에 항상 이 의자들이 있다. 꽤 무겁지만 가끔은 거실로 옮겨 벽난로 옆에 앉기도 한다. 내 가구는 전부 실제로 사용하려고 만든 것이며, 장식용으로만 쓰이는 것은 없다. 용도가 없는 디자인은 나의 신념에 어긋난다.

Photograph: Romain Laprade